- ▶ 一位构图专家
- ▶ 单点极致尖刀思维
- ▶ 原创300多篇构图文章
- ▶ 提炼500多种构图技法
- ▶ 细化100多种构图[1]

Photoshop 新媒体广告设计

倪林峰◎编著

U0362255

清华大学出版社
北京

内 容 简 介

本书主要分为两篇：工具篇+案例篇，助您从零开始完全精通新媒体广告的设计！

工具篇是基础内容，主要介绍新媒体美工的入门知识（色彩、文字、版式等）、常见图文排版工具、视频广告工具、音频制作工具，以及H5广告的制作平台。

案例篇是实战内容，精选各类新媒体平台，进行案例实战讲解，如朋友圈广告、公众号广告、小程序广告、头条号广告、微博广告、微课广告、直播广告、微商店铺广告。

8大专题内容、24个经典案例、80多个设计提示、1100多张图片，帮助您从新手成为新媒体广告设计高手！

本书适合想学习新媒体广告设计的读者，如图文广告、视频广告、音频广告、H5广告等设计人员，特别是朋友圈、公众号、小程序、头条号、微博、微课、直播、微商等领域的读者。

图书在版编目(CIP)数据

Photoshop新媒体广告设计 / 倪林峰编著. — 北京：清华大学出版社，2019（2024.8重印）
ISBN 978-7-302-51499-2

Ⅰ. ①P… Ⅱ. ①倪… Ⅲ. ①广告—平面设计—计算机辅助设计—图像处理软件
Ⅳ. ①J524.3-39

中国版本图书馆 CIP 数据核字（2018）第 255181 号

责任编辑：韩宜波
封面设计：杨玉兰
责任校对：周剑云
责任印制：丛怀宇

出版发行：清华大学出版社
 网　　　址：https://www.tup.com.cn, https://www.wqxuetang.com
 地　　　址：北京清华大学学研大厦 A 座　　邮　　编：100084
 社 总 机：010-83470000　　邮　　购：010-62786544
 投稿与读者服务：010-62776969，c-service@tup.tsinghua.edu.cn
 质 量 反 馈：010-62772015，zhiliang@tup.tsinghua.edu.cn
印 装 者：三河市君旺印务有限公司
经　　销：全国新华书店
开　　本：185mm×260mm　　印　　张：17.5　　字　　数：425 千字
版　　次：2019 年 4 月第 1 版　　印　　次：2024 年 8 月第 6 次印刷
定　　价：69.80 元

产品编号：078721-01

前言

写作驱动

随着微信（9亿用户）、今日头条（6亿用户）、视频与音频直播、小程序等新媒体平台的兴起，相关行业和产业越来越兴盛。新媒体将成为新时代的主要传播方式，它重塑了信息传播流程，最大限度地激发了各行各业的生产潜力；而且现在互联网的普及降低了信息发布门槛，使得大众不再是单纯的信息接收者，他们也可以参与到信息生产中，并慢慢地成为新的信息传播者。

新媒体如此火热，但是，关于新媒体广告设计的书籍在市场上却几乎没有，目前的新媒体行业就好像一个孩子，有着很大的成长空间。所以，笔者基于以下三点，策划了此书。

第一，新媒体产业的发展，必定会带动人才的需求，如新媒体广告美工的需要。

第二，目前新媒体经管类的书，已有二三十个品种，销售都非常不错，但有关新媒体广告设计方面的，却还没有一本书系统地讲述过。

第三，目前已经有学校开始开设新媒体、新媒体广告的课程。人才会对技能产生需求，而图书是技能的载体。

笔者潜心收集资料，精选8大火热的新媒体平台作为案例示范，为读者展示新媒体广告的设计方法。希望读者阅读完后可以举一反三，制作出更多精美的效果。

特色亮点

本书与同类书相比，特点如下。

（1）分类清晰。全书主要分为两大篇章，每个篇章又详细分为多个章节，并且书中内容是根据读者需求的知识点按需求排行进行分布的，读者可以根据分类快速地找到自己需求的知识点。

（2）工具全面。书中内容对于一些图文工具、视频工具、音频工具、H5工具等分别选取了多种最方便快捷的工具来讲解，其中包括创客贴、麦客网、人人秀等网页，也包括VUE、美拍、快手等手机APP。

（3）应用为主。本书内容从零开始，从配色、文字样式、版式开始总体介绍新媒体设计的要点，再落实到每个新媒体平台，并根据每个平台的不同特点来设计广告案例效果。

（4）完整流程。每个案例都是精挑细选，每个实例都是从零开始，细致地讲解了设计的所有过程，目的也是为了帮助读者更

加直观地感受到设计的整个流程。

（5）案例丰富。精选多个热门的新媒体平台来做案例解说，包括朋友圈、公众号、小程序、头条号、微博、微课、直播、微商等8大平台，每个平台均有3个广告设计案例示范。

本书内容

本书主要从"新媒体—工具篇"与"新媒体—案例篇"两大篇章，来讲述新媒体广告设计的具体方法，大致内容图解如下。

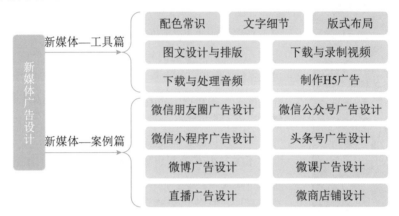

作者售后

本书由倪林峰编著，参与编写的人员还有刘华敏，在此表示感谢。由于作者知识水平有限，书中难免有疏漏和不妥之处，恳请广大读者批评、指正。

本书提供了案例的素材文件和效果文件，扫一扫右侧的二维码，推送到自己的邮箱后下载获取。

<div align="right">编　者</div>

第3章
新媒体视频广告设计 / 56

第5章
新媒体H5广告设计 / 83

第4章
新媒体音频广告设计 / 74

第6章
微信朋友圈广告设计 / 103

第7章
微信公众号广告设计 / 130

第8章
微信小程序广告设计 / 150

第9章
头条号广告设计 / 172

第10章
微博广告设计 / 192

新媒体是在新技术的支持下产生的一种新的媒体形态，它可以同时向所有人提供同样的内容，它被形象地称为"第五媒体"。新媒体将成为新时代的主要传播方式，因此美化新媒体界面的新媒体美工也必将成为热门职业。

第1章 新媒体美工设计入门

新手重点索引

- ▶ 什么是新媒体美工
- ▶ 新媒体美工设计的意义
- ▶ 认识色彩的三种属性
- ▶ 美工的配色应用技巧

- ▶ 常见的字体风格
- ▶ 文字的编排规则
- ▶ 常见的版式布局
- ▶ 图片的布局处理

效果图片欣赏

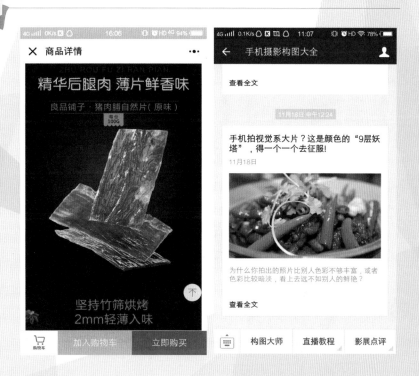

1.1 新媒体美工设计基础

新媒体将成为新时代的主要传播方式，它重塑了信息传播流程，最大限度地激发了各行各业的生产潜力；而且现在互联网的普及降低了信息发布门槛，使得大众不再是单纯的信息接收者，他们也可以参与到信息生产中，并慢慢地成为新的信息传播者。作为美化新媒体界面的新媒体美工的重要程度也不言而喻。本节主要介绍新媒体美工设计的基础知识。

1.1.1 什么是新媒体美工

新媒体是相对于传统媒体来说的，它是一种利用数字技术、网络技术和移动技术通过互联网、无线通信网、有线网络等渠道以及电脑、手机、数字电视机等终端，向用户提供信息和娱乐的传播形态。

在整个互联网时代，电商、广告、增值服务需求大，借助新媒体，可以自然地连接起自媒体和广告主，让前者有收益，后者有流量，各取所需。

由于新媒体逐渐由热门转向火爆的趋势，新媒体美工也应运而生。新媒体美工主要是对传播的新媒体如朋友圈、公众号、小程序、头条号、微博、微店等界面进行图片美化与布局排版的设计师，使其能够给大众更加舒适的视觉体验，也让信息可以更快捷地传递给大众。如图1-1所示是一些运用新媒体美工技术设计的部分界面。

图1-1　运用新媒体美工技术设计的部分界面

1.1.2 新媒体美工设计的意义

从网络上的点击量来看，新媒体一直是一个热门话题。界面作为用户打开时第一眼看到的东西，美观性是很重要的。它的美观度直接关系到用户是否会留下来继续看界面内的信息，所以新媒体美工的作用是很大的。不过新媒体界面是否美观、信息是否准确，它们的核心都是为了促进信息的交流、产品的交易。

1. 展示个性背景，加深品牌印象

新媒体美工设计可以起到一个品牌识别的作用。现在几乎每个用手机的人都有一个或多个微信号，而朋友圈则是一个展示信息的绝佳场所。将自己的微信名称、独具特色的头像和区别于其他朋友圈的背景封面通过一定的设计再展示出来，建立一个有个性的朋友圈，可以让人对你的朋友圈留下深刻的印象。

如图1-2所示为"欧橙奶茶"的朋友圈，在该朋友圈界面中可以提取出很多重要信息——微商店铺的LOGO、销售的商品、商品主要销售的平台等。

朋友圈左上方会显示微信名称，可以得知这是一个以销售奶茶零食为主的微商朋友圈

用户可以从朋友圈背景封面中掌握微商店铺的主营范围，并且知道商品的主要销售平台

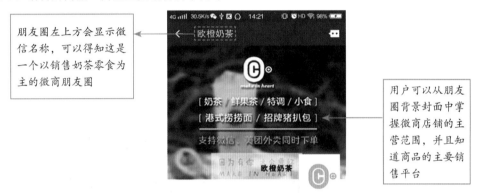

图1-2　精美的朋友圈设计

2. 展示商品详情，吸引顾客购买

在新媒体电商工具界面中，首页中消费者能够获得的信息有限，鉴于网络营销的特点，商家都为单个商品的展现提供了单独的平台，即商品详情页面。

商品详情页面的设计成功与否，直接影响到商品的销售和转换率。消费者往往是因为直观的、权威的信息而产生购买的欲望，所以必要的、有效的、丰富的商品信息的组合和编排，能够加深顾客对于商品的了解。如图1-3所示为某食品小程序的界面，它在首页展示了众多商品，消费者还可以通过下拉滑块来查看更多商品。

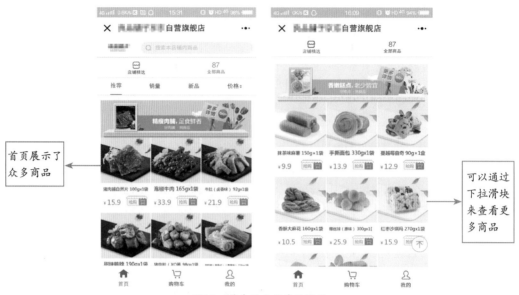

图1-3 某食品小程序的界面

通过对商品的详情页面进行设计，可以让顾客更加直观、明确地掌握商品信息，可以决定顾客是否购买该商品。如图1-4所示，可以从该商品详情页面中了解到食物的颜色、厚度、用料等无法触摸的信息。

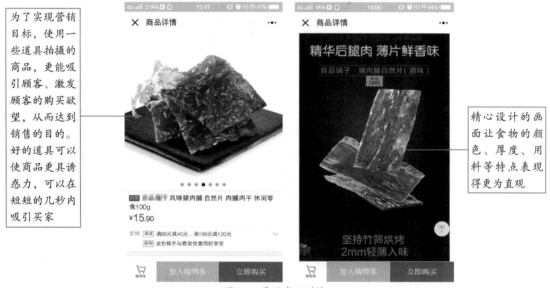

图1-4 展现商品详情

专家指点　对通过电脑和手机购物的消费者来说，他们花费在购物上的时间是计入其购物成本当中的。因而商家需要像实体店一样，增加一个虚拟网店空间的利用率来与消费者进行有效的接触，要达到这两个目的，需要做到以下两方面。

其一，提升网店空间的使用率，让单一的网店能够容纳更多的产品信息，通过合适的设计来缩短顾客对于信息的理解时间。

其二，在产品之间的关联和产品分类的优化上下功夫，从而给予消费者最大的选购空间。

3. 实现视觉营销，提升店铺转化率

新媒体电商的转化率，就是所有到达店铺并产生购买行为的人数和所有到达商家店铺的人数的比例。新媒体电商的转化率提升了，店铺的生意也会更上一层楼。影响新媒体电商转化率的因素主要如图1-5所示。

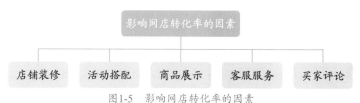

图1-5　影响网店转化率的因素

在图1-5中，店铺装修、活动搭配、商品展示等都可以通过视觉设计来实现，可见新媒体美工的设计是能够直接对新媒体电商的转化率产生影响的。在进行店铺装修和推广的过程中，商家还要注意如图1-6所示的问题，其中"活动页面"中信息的呈现可以通过店铺装修来完成，由此可见店铺装修与店铺转化率之间的紧密关系。

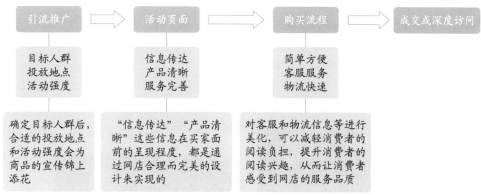

图1-6　店铺装修和推广过程中需要注意的问题

由此可见，店铺装修不可轻视，这直接影响到店铺的跳出率，也就是影响到店铺的交易量。因此，商家有必要从各方面考虑店铺的设计。好的设计不但能够提升店铺的档次，还可以让消费者感受到在此店铺购物能够有良好的保障。

4. 确定界面风格，突出产品特色

对各类通过新媒体平台来营销的商家来说，界面设计的好坏、能否吸引用户的眼球、能否突出产品特色，都是至关重要的。界面设计风格的确定，涉及了整体运营的思考，确定风格之前，需要认真思考一下自己所销售的产品最突出的是哪一点。对于界面的风格设定，需要每个商家认真思考，接下来从两个方面入手，介绍如何确定界面设计的风格。

1）选择合适的整体色调

色调指的是一幅画中画面色彩的总体倾向，是大的色彩效果。在界面设计中，色调是指界面的总体色彩表现，是界面设计大体的色彩效果，是一种一目了然的感觉。不同颜色的界面都带有同一色彩倾向，这样的色彩现象就是色调。色调的表现在于给人一种整体的感觉，或突出青春活力，或突出专业销售，或突出童真活泼等。

如图1-7所示为一家服饰微店的界面。微店卖家从销售商品的色彩入手，选取与商品颜色相近的色彩作为界面的主色调，体现了自己产品的特点与营销的特色。

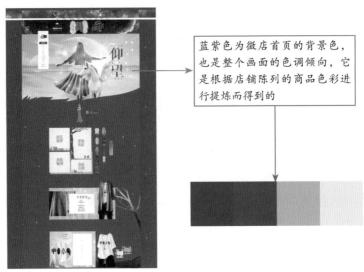

蓝紫色为微店首页的背景色，也是整个画面的色调倾向，它是根据店铺陈列的商品色彩进行提炼而得到的

图1-7　选择合适的主色调

不过也可以根据界面设计确定的关键词入手。例如，若确定微店装修的风格为时尚男装，则可以选择黑色、灰色等一些纯度和明度较低的色彩来对装修的图片进行配色。

2）设计详情页面橱窗照

通常情况下，消费者进入一个网店，大都是因为对其中的单个商品感兴趣，而单个商品在众多搜索出来的商品中是以主图的形式，也就是橱窗照的形式进行展示的，如图1-8所示。

图1-8　橱窗照

商品主图是用来展现产品最真实的一面，而不是用来罗列网店的所有活动的。但是，部分店家为了将店铺中的信息尽可能多地传递出去，将橱窗照的作用理解错了。比如在橱窗照商品图像以外的空隙处，添加"最后一天""满百包邮"等众多信息，主次不分，给顾客一种凌乱的感觉，不能体现店铺的专业性。

通常，在橱窗照上只需要突出自己的产品或是营销的一个点即可，不要加入太多无谓的信息。顾客买东西，是冲着产品去的，而不是冲着"仅此一天啦""最后一天啦"这些附属的信息去逛店铺的。当然，要设置限时购等促销，可以在商品详情页面中进行设计，但是在体现商品形象的橱窗照中，尽量不要添加这类信息。

1.1.3　认识色彩的三种属性

把新媒体界面设计好，让自己的界面更好看一点、更漂亮一点，这样就会在视觉上吸引消费者，给商家带来更多的生意。对进入界面的用户来说，他们首先会被界面中的色彩所吸引，然后根据色彩的走向对画面的主次逐一进行了解。本节主要对新媒体界面的色彩设计知识进行讲解。这些基础知识也是后期新媒体界面设计配色中的关键所在。

色彩本身具有极其细腻的变化。在生活中我们可以看见各种各样的色彩，这也说明了色彩具有多样性。我们在理解色彩的多样性时，可以从色彩的基本属性入手。

色彩具有三个属性，即色相、明度和纯度，如图1-9所示。

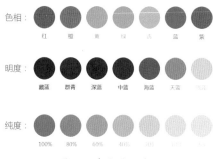

图1-9　色彩的三属性

1. 色相

色相也就是色彩本身，是色彩性格的外在体现。色相是色彩的首要特征，是区别各种不同色彩最准确的标准。

从光学意义上讲，即便是同一类色彩，也能分为几种色相，如黄色彩可以分为中黄、土黄、柠檬黄等。人的眼睛可以分辨出约180种不同色相的色彩。

最初的基本色相为红、橙、黄、绿、蓝、紫。在各色中间加插一两个中间色，按光谱顺序为：红、红橙、橙、黄橙、黄、黄绿、绿、蓝绿、蓝、蓝紫、紫和红紫，可制作出12种基本色相。

1）色相环

将12种基本的色相按照环状排列起来，就形成了色相环。色相环由原色、间色、复色构成，它是我们选择色彩的一个强有力的工具，如图1-10所示。

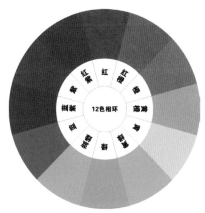

图1-10　12色相环

（1）原色。

色相环由12种基本色彩组成。首先包含的是色彩三原色，即红、黄、蓝。色彩中不能再分解的基本色称为原色。原色能合成出其他颜色，而其他颜色不能还原出本来的色彩。

三原色是色相环的"母色"，它们是唯一不能由其他颜色调出来的色彩，三原色围绕色相环平均分布，两两成120度，如图1-11所示。由于三原色的不可协调性，在信息图的色彩使用中，画面会给人浮躁的感觉。不过搭配间色能产生很好的效果，如搭配绿色、紫色和橙色三种间色，可以使画面色彩饱满且具有秩序感。

（2）间色。

原色混合产生了间色，位于两种三原色一半的地方。每一种间色都是由离它最近的两种原色等量混合而成。例如，黄色和红色混合形成橙色，那么橙色就为间色。

间色位于两原色的中部，并且由与之相邻的两个原色平均混合得到，如图1-12所示。

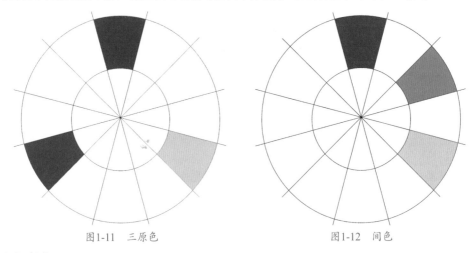

图1-11　三原色　　　　　　　　　　　　　　　图1-12　间色

（3）复色。

复色又叫三次色，是由相邻的两种色彩混合而成，它可以由两个间色混合而成，也可以由一种原色和其对应的间色混合而成，如图1-13所示。

例如，原色黄色和间色橙色可以混合出黄橙色，那么黄橙色就称为复色。

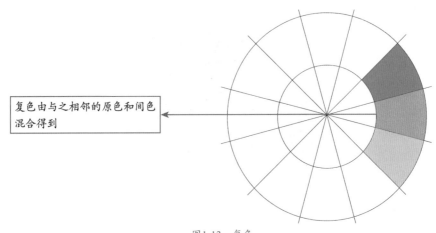

复色由与之相邻的原色和间色混合得到

图1-13　复色

2）色相搭配

色相的配色是以色相环为基础进行思考的。用色相环上类似的色彩进行配色，可以得到稳定而统一的感觉；用距离远的色彩进行配色，可以达到一定的对比效果。下面介绍色相搭配的6大种类。

（1）单色。

单色主要是指在同一色相中不同的色彩变化。在同一色相的色彩中加入白色、灰色或者黑色，从而形成明暗深浅的变化，如图1-14所示。单色虽无色相对比，却形成了深、中、浅的色彩明度对比。

在色相环中30度之间的色彩均可认为是单色，采用单色搭配，缺乏色彩的层次感，属于对比比较弱的色组。但是可以形成明暗的层次，给人一种简洁明快、单纯和谐的统一美。

（2）近似色。

近似色之间往往是你中有我，我中有你，如图1-15所示。

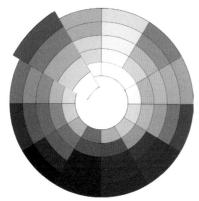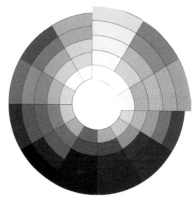

图1-14　单色　　　　　　　　　　　　　图1-15　近似色

例如，朱红以红为主，里面略带少量黄色；橘黄以黄为主，里面有少许红色。虽然它们在色相上有很大差别，但在视觉上却比较接近。

近似色之间具有很强的潜在关联性，能营造出赏心悦目的和谐感，而且近似色的色调非常丰富，运用起来也不难。

在色相环中，凡在60度范围之内的色彩都属于近似色的范围。因为近似色都拥有共同的色彩，所以色相间色彩倾向近似，冷色组或暖色组较明显，色调统一和谐、感情特性一致，具有低对比度的和谐美感。

（3）补色。

补色是在色相环中相距180度的色彩，如红与绿、黄与紫、橙与蓝都是补色。补色的搭配能使色彩之间的对比效果达到最强烈，如图1-16所示。运用补色可以形成强烈的对比，一种颜色与其补色配合可表现出力量、气势和活力。通常，强调色的使用量比其补色少。例如，在一片绿色区域上使用一点红色，那么红色就是强调色，绿色就是补色。

（4）分裂补色。

如果组合中同时存在某种颜色的补色及其补色的近似色，则这种颜色就是分裂补色。分裂补色可由两种或三种色彩（同时搭配左右两边的色相）构成，如图1-17所示。

近似色间的柔和的美，加上补色间强烈的视觉冲击，使得分裂补色独具感染力。采用红色、黄绿色和蓝绿色，形成分裂补色的搭配。这种色彩搭配既具有近似色的低对比度的美感，又具有补色的力量感。

（5）对比色。

对比色也称大跨度色域对比，指色相距离120度至150度之间的对比关系，如图1-18所示。

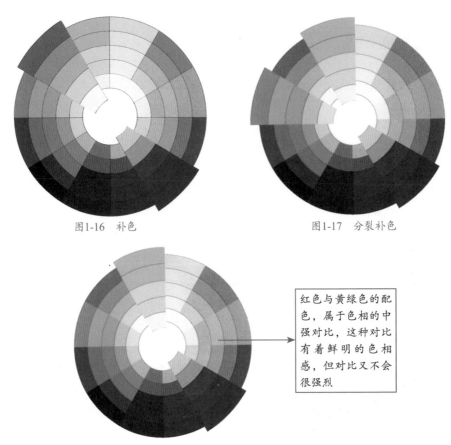

图1-16 补色 图1-17 分裂补色

红色与黄绿色的配色，属于色相的中强对比，这种对比有着鲜明的色相感，但对比又不会很强烈

图1-18 对比色

（6）全色相。

全色相，顾名思义，就是指色相环里的所有色相。全色相搭配可以给人带来随时参与进去的气氛，适合节日气氛，给人一种充满青春活力的感觉。

2. 明度

明度就是色彩的明暗差别、光亮程度，所有的色彩都有自己的光亮。其中，暗色被称为低明度，亮色被称为高明度。外部较大的两个环由深色组成，内部较小的两个环由浅色组成，如图1-19所示。

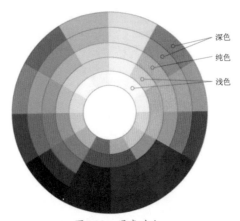

深色
纯色
浅色

图1-19 明度对比

有彩色的明度有两个方面的差别。一是某一色相在混入黑色或者白色后，产生的深浅变化，如图1-20所示。

图1-20 深浅变化

二是彩色不同色之间的明度存在差别，比如在红、橙、黄、绿、蓝、紫6种标准色中，黄最浅，紫最深，橙和绿、红和蓝处于相近的明度之间。我们可以将有彩色转换为无彩色，来更加直观地观察明度变化，如图1-21所示。

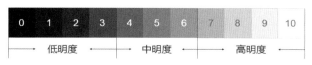

图1-21 不同色相的明度差别

明度是决定配色的光感、明快感、清晰感以及心理作用的关键。简单来说，明度就是通过对比的手法，把握作品中黑、白、灰的关系。

依据明度色标，可以大致将明度分为3个区域：0~3度为低明度；4~6度为中明度；7~10度为高明度，如图1-22所示。

图1-22 明度变化

按照明度不同，明度配色可分为同明度（画面色彩采用同一个明度）、近似明度（3度差以内）、中差明度（3~5度差）和对比明度（5度差以上）4种。

3. 纯度

纯度也称饱和度或彩度、鲜艳度。色彩的纯度强弱，是指色相感觉明确或含糊、鲜艳或混浊的程度。

根据色相环的色彩排列，相邻色相混合，纯度基本不变。比如，红色和黄色相混合，将得到相同纯度的橙色，如图1-23所示。

对比色相混合，最易降低纯度，以至成为灰暗色彩，例如，红色和绿色混合，则得到浊色，如图1-24所示。

图1-23 相邻色混合，纯度不变　　图1-24 对比色混合，降低纯度

色彩的纯度变化，可以产生丰富的强弱不同的色相，而且能够使色彩产生独特的韵味与美感。

纯度越高，色彩越显鲜艳和引人注意，独立性及冲突性越强；纯度越低，色彩越显朴素而典雅、安静而温和，独立性及冲突性越弱。因此，主体色通常以高纯度配色来达到突显的效果。

纯度本身的刺激作用不如明度的变化大，因此纯度变化应该搭配明度变化和色相变化，才能达到较活泼的配色效果。

以红色为例，从纯红色到灰色分为10个阶段，根据纯度之间的差别，可以形成不同纯度对比的纯度色调和纯度序列。相差4个阶段以内的纯度为近似纯度，相差8个阶段以内的纯度为对比纯度，如图1-25所示。

图1-25　纯度变化

1.1.4　美工的配色应用技巧

从视觉的角度而言，消费者最先感知的便是新媒体界面中的色彩。任何色彩都具备色相、明度和纯度3个基本要素。如何正确地运用常见的配色方案，是设计新媒体界面必备的技能。

1. 新媒体界面中的对比配色技巧

在我们生活的世界中，时时处处都充满着各种不同的色彩。人们在接触这些色彩的时候，常常都会以为色彩是独立的：天空是蓝色的，植物是绿色的，而花朵是红色的。

其实，色彩就像音符一样，唯有一个个的音符组合才能谱出美妙的乐章，色彩亦如是。没有哪一个色彩是独立存在的，也没有哪一种颜色本身是好看的颜色或是不好看的颜色；而相反地，只有当色彩成为一组颜色中的一个时，我们才会说这个颜色在这里协调还是不协调、适合还是不适合。

前面介绍过色彩是由色相、明度、纯度3种属性所组成的，而其中的色相是人在最早认识色彩的时候所理解到的属性，也就是所谓色彩的名称，如红色、黄色、蓝色等。如图1-26所示为由最常见的12色相环得到的互补色。

图1-26　色相环互补色

因为互补色有强烈的分离性，所以使用互补色的配色设计，可以有效地加强整体配色的对比度、拉开距离感，而且能表现出特殊的视觉对比与平衡效果，使用恰当的话能让作品呈现出活泼、充满生命力的效果。

如图1-27所示为色相差异较大的对比配色的公众号文章封面。

当然，如果将色彩的条件稍微放宽一点，比如说180度互补色的邻近色系也纳入配色考虑的话，可以形成的色彩配色就更宽广、更丰富了。

由于互补色彩之间的对比相当强烈，所以想要适当地运用互补色，必须特别慎重地考虑色彩彼此间的比例问题。当使用对比色配色时，必须利用一种大面积的颜色与另一个面积较小的互补色来达到平衡。如果两种色彩所占的比例相同，那么对比会显得过于强烈。

图中的微信公众号界面，使用颜色对比强烈的主图来作为文章的封面，使其色相之间产生较大的差异。这样产生的对比效果就是色相对比配色，它让画面色彩丰富，具有感官刺激性，很容易地吸引用户的眼球，使其产生浓厚的兴趣

图1-27　对比配色的公众号界面效果

同一种色彩，面积大而光量、色量亦增强，易见性及稳定性高，当较大面积的色彩成为主色时受周围色彩的影响小，色彩的面积差异越大越容易调和。

如图1-28所示，该网店广告采用的是面积对比的配色方案，可以让商品的特点更加醒目和清晰，产生较大的视觉冲击力，能够取得引人注目的效果。

图1-28　网店装修中的对比配色效果

例如，红与绿如果在画面上占有同样面积，就容易让人头晕目眩。可以选择其中之一的颜色为大面积，构成主调色，而另一颜色为小面积，作为对比色。通常情况下，会以3∶7甚至2∶8的比例作为分配原则。

2. 新媒体界面中的调和配色技巧

"调"是调整、调理、调停、调配、安顿、安排、搭配、组合等意思；"和"可理解为和一、和顺、和谐、和平、融洽、相安、适宜、有秩序、有规矩、有条理、恰当，没有尖锐的冲突，相互依存，相得益彰等意思。

配色的目的就是制造美的色彩组合，而和谐是色彩美的首要前提。色彩的和谐让人感觉到愉悦，同时还能满足人们视觉上的需求以及心理上的平衡。

我们知道，和谐来自对比，和谐就是美。对比则是刺激神经兴奋的因素，但只有兴奋而没有舒适的休息会造成疲劳，造成精神的紧张，这样调和也就成了一句空话。

如此看来，既要有对比来产生和谐的刺激——美的享受，又要有适当的调和来抑制过分的对比——刺激，从而产生一种恰到好处的对比——和谐的、美的享受。总的来说，色彩的对比是绝对的，而调和是相对的，调和是实现色彩美的重要手段。

1）以色相为基础的调和配色

在保证色相大致不变的前提下，通过改变色彩的明度和纯度来达到配色的效果，这类配色方式保持了色相上的一致性，所以色彩在整体效果上很容易达到调和。

以色相为基础的配色方案主要有以下几种。

（1）同一色相配色：指相同的颜色在一起的搭配，比如蓝色的上衣配上蓝色的裤子或者裙子，这样的配色方法就是同一色相配色法，如图1-29所示。

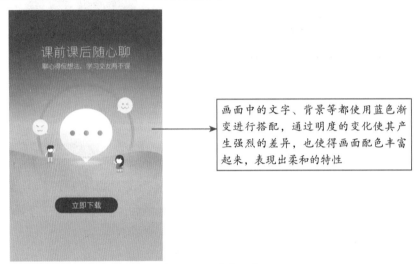

> 画面中的文字、背景等都使用蓝色渐变进行搭配，通过明度的变化使其产生强烈的差异，也使得画面配色丰富起来，表现出柔和的特性

图1-29 同一色相配色

（2）类似色相配色：指色相环中类似或相邻的两个或两个以上的色彩搭配。例如，黄色、橙黄色、橙色的组合，紫色、紫红色、紫蓝色的组合等都是类似色相配色。类似色相配色在大自然中出现得特别多，有嫩绿、鲜绿、黄绿等，这些类似色相配色都是自然的造化。

（3）对比色相配色：指在色相环中，位于色相环圆心直径两端的色彩或较远位置的色彩搭配。它包含了中差色相配色、对照色相配色、辅助色相配色。在24色相环中，两色相相差4～7个色，称为基色的中差色；在色相环上有90度左右的角度差的配色就是中差配色；在色相环上，色相差为8～10的色相组合，被称为对照色。从角度上说，相差135度左右的色彩配色就是对照色。色相差为11～12，角度差为165度～180度的色相组合，称为辅助色配色。

（4）色相调和中的多色配色：在色相对比中，除了两色对比，还有三色、四色、五色、六色、八色甚至多色的对比。在色相环中成等边三角形或等腰三角形的三个色相搭配在一起时，称为三角配色。四角配色常见的有红、黄、蓝、绿及红、橙、黄、绿、蓝、紫等色。

2）以明度为基础的调和配色

明度是人类分辨物体最敏锐的色彩反应，它的变化可以表现事物的立体感和远近感。例如：希腊的雕刻艺术就是通过光影的作用产生了许多黑白灰的相互关系；中国的国画也经常使用无彩色的明度搭配。有彩色的物体也会受到光影的影响产生明暗效果，如紫色和黄色就有着明显的明度差。

明度可以分为高明度、中明度和低明度3类，这样明度就有了高明度配高明度、高明度配中明度、高明度配低明度、中明度配中明度、中明度配低明度、低明度配低明度6种搭配方式。其中，高明度配高明度、中明度配中明度、低明度配低明度，属于相同明度配色。在网店装修中，一般使用明度相同、色相和纯度变化的配色方式，如图1-30所示。

画面中的文字和背景图片的配色均为低明度调和配色，带给人舒适的感觉，表现出优雅的氛围，很符合画面中家纺的形象

图1-30 以明度为基础的调和配色

3）以纯度为基础的调和配色

纯度的强弱代表着色彩的显灰程度，在一组色彩中，当纯度的水平相对一致时，色彩的搭配也就很容易达到调和的效果。随着纯度高低的不同，色彩的搭配也会有不一样的视觉感受。如图1-31所示为以纯度为基础的朋友圈调和配色方案。

图为"匠心香料"的朋友圈界面，画面处于一种柔和的中性纯度的色调中，让人产生一种内心踏实和温馨的感觉

图1-31 以纯度为基础的调和配色

专家指点　　PCCS（Practical Color Coordinate System）色彩体系提出了色调这个观点，色调经过命名分类后，分布于不同的区域，更加方便配色使用。凡色调配色，要领有三，即同一色调配色、类似色调配色以及对比色调配色。

➢ 同一色调配色。同一色调配色是将相同色调的不同颜色搭配在一起形成的一种配色关系。同一色调的颜色，色彩的纯度和明度具有共同性，明度按照色相略有变化。不同色调会产生不同的色彩印象，将纯色调全部放在一起，会产生活泼感，如婴儿服饰和玩具都以淡色调为主。在对比色相和中差色相的配色中，一般采用同一色调的配色手法，更容易进行色彩调和。

➢ 类似色调配色。类似色调配色是以色调配图中相邻或接近的两个或两个以上色调搭配在一起的配色。类似色调的特征在于色调和色调之间微小的差异，较统一色调有变化，不易产生呆滞感。

➢ 对比色调配色。对比色调配色是指相隔较远的两个或两个以上的色调搭配在一起的配色。对比色调配色在配色选择时，会因纵向或横向对比有明度及彩度上的差异，比如：浅色调和深色调配色，即为深与浅的明暗对比。

4）无彩色的调和配色

无彩色的色彩个性并不明显，将无彩色与任何色彩搭配都可以取得调和的色彩效果。通过无彩色与无彩色搭配，可以传达出一种经典的永恒美感；将无彩色与有彩色搭配，可以用其作为主要的色彩来调和色彩间的关系。

因此，在设计新媒体界面时，为了达到某种特殊的效果，或者突显出某个特殊的对象，可以尝试通过无彩色调和配色来对设计的画面进行创作。如图1-32所示为某服装网店详页。

使用无彩色作为画面背景和辅助文字的颜色，而主体则使用有彩色，这样的配色让商品的细节和主题文字更加突出

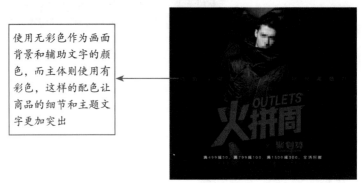

图1-32　无彩色的调和配色

1.2　新媒体美工文字设计

在设计新媒体界面时，文字的表现与商品展示同等重要，它可以对商品、活动、服务等信息及时进行说明和指引，并且通过合理的设计和编排，让信息的传递更加准确。本节将对网店装修中的文字设计和处理进行详细讲解。

1.2.1　常见的字体风格

当我们进入一个新媒体界面时，你是否会有意或者无意地留意到属于这个界面的特定的字体设计或者使用，从而影响到你对这个界面最直观的感受，是精致、优雅、科幻、古典或者是觉得粗糙难看呢？

字体风格形式多变，如何利用文字进行有效的设计与运用，是把握字体更改最为关键的问题。当对文字的风格与表现手法有了详细的了解后，便能有助于我们进行字体设计。在新媒体设计中，常见的字体风格有线型、手写型、书法型、规整型等，不同的字体可以表现出不同的风格。

1. 线型字体

线型字体是指文字笔画的每个部分的宽窄都相当，表现出一种简洁、明快的感觉，在新媒体界面设计中较为常用。常用的线型字体有"方正细圆简体""幼圆""方正兰亭超细黑简体"等，如图1-33所示。

2. 手写型字体

手写型字体是一种使用硬笔或者软笔纯手工写出的文字。手写型字体代表了中国汉字文化的精髓。这种手写体文字，大小不一、形态各异，在计算机字库中很难实现错落有致的效果。手写型字体

的形式因人而异，带有较为强烈的个人风格。

在进行新媒体设计时使用手写型字体，可以表现出一种不可模仿的随意性和不受局限的自由性，有时为了迎合画面整个的设计风格，适当地使用手写型字体，可以让新媒体广告的主题表现得更加淋漓尽致，如图1-34所示。

以纤细的线条来修饰画面中的矩形，通过线型字体与之相配，突显出文字精致、简洁的视觉效果，两者之间风格一致，给人留下明快、高端的印象

图1-33　线型字体

随意的手写型字体加上鲜亮的颜色，给人以活泼甜美的感觉

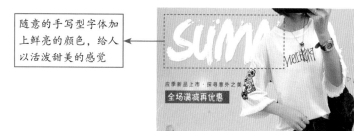

图1-34　手写型字体

3. 书法型字体

书法型字体，就是书法风格的分类。书法型字体，传统来讲共有行书字体、草书字体、隶书字体、篆书字体和楷书字体5种，也就是5个大类。在每一大类中又细分若干小的门类，如篆书又分大篆、小篆，楷书又有魏碑、唐楷之分，草书又有章草、今草、狂草之分。

书法型字体是中国独有的一种传统艺术，字体外形自由、流畅，且富有变化，笔画间会显示出洒脱和力道，是一种传神的精神境界。在设计新媒体广告时，为了契合活动的主题，或者是配合商品的风格，很多时候使用书法型字体可以让画面中文字的外形设计感增强，表现出独特的韵味，如图1-35所示。

画面是"日式和风"饭碗的商品详情页，在设计时使用了书法型字体进行表现，颇有美感

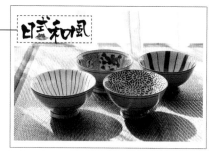

图1-35　书法型字体

4. 规整型字体

规整型字体是指利用标准、整齐外形的字体,可以表现出一种规整的感觉。这样的字体也是新媒体设计中较为常用的字体,它能够准确、直观地传递出产品的信息。

在设计新媒体广告界面时,利用规整型字体,通过调整字体间的排列间隔,结合不同长短的文字,可以很好地表现出画面的节奏感,给人留下大气、端正的印象,如图1-36所示。

在该公众号文章中,使用的均为规整型字体,工整的文字可以让信息传递更准确、及时,也让读者有舒适的阅读感受

图1-36 规整型字体

1.2.2 文字的编排规则

为了让新媒体界面布局变得更有条理,同时提高整体内容的表述力,从而有利于用户进行有效的阅读以及接受其主题信息,在设计时还需要考虑整体编排的规整性,并适当加入带有装饰性的设计元素,用来提升画面美感,让文字编排更加具有设计感。

要做到这些要求,必须深入了解文字编排规则,即文字描述必须符合版面主题的要求、段落排列的易读性以及整齐布局的审美性。

1. 文字描述符合版面主题

在新媒体设计中,文字编排不但要达到表达主题内容的要求,其整体排列风格还必须要符合设计对象的形象,才能保证版面文字能够准确无误地传达出信息,如图1-37所示。

在头条号广告界面中,简洁醒目的白色红边主题字摆放在画面正中间,让用户一眼可以看明白广告的内容,并且采用黄色的背景,让整体更加鲜艳夺目

图1-37 准确性的文字编排

2. 段落排列的易读性

在界面的文字编排设计中，易读性是指通过特定的排列方式使文字能带给顾客更好的阅读体验，让顾客阅读起来更加顺遂、流畅。

在实际的新媒体设计过程中，可以通过宽松的文字间隔、设置大号字体、多种不同字体进行对比阅读等方式，让段落文字之间产生一定的差异，使得文字信息主次清晰，能够增强文字的易读性，从而让用户更快地抓住商品广告的重点信息，如图1-38所示。

在图中的公众号文章中，设计者刻意将版面中的部分文字设定为大号字体，并配以适当的间距，同时使用序号来对文件的信息进行分割，使得它们的阅读性得到提高，同时让用户便于掌握重要信息

图1-38 易读性的文字编排

3. 整齐布局的审美性

对新媒体界面来说，页面的美感是所有设计工作中不可或缺的重要因素。整齐布局的审美性就是指通过事物的美感来吸引顾客，使其对画面中的信息和商品产生兴趣。

在字体编排方面，设计者可以对字体本身添加一些带有艺术性的设计元素，从结构上增添它的美感，如图1-39所示。

图中网店的首页设计中，通过添加可爱的设计元素，将其与单一的文字组合在一起，利用位置的巧妙安排，增强其趣味性，也提升了整个文字的艺术性

图1-39 整齐布局的审美性

1.3 新媒体美工版式设计

在网店的运营过程中，可以通过制作美观、适合商品的页面，达到吸引顾客、提高销售业绩的效果，而关键之处就在于装修设计的版式布局。

1.3.1 常见的版式布局

在设置一个新媒体界面时，通常包含了太多的元素，这些元素的布局没有固定的章法可循，主要靠设计师的灵活运用与搭配。只有在大量的设计实践中熟练运用，才能真正理解版式布局设计的原则，并加以运用，从而创作出优秀的新媒体广告作品。

1. 对称与均衡

对称又称"均齐"，是在统一中求变化；均衡则侧重在变化中求统一。

对称的图形具有单纯、简洁的美感，以及静态的安定感。对称给人以稳定、沉静、端庄、大方的感觉，产生秩序、理性、高贵、静穆之美。对称的形态在视觉上有安定、自然、均匀、协调、整齐、典雅、庄重、完美的朴素美感，符合人们通常的视觉习惯。

均衡的形态设计让人产生视觉与心理上的完美、宁静、和谐之感。静态平衡的格局大致是由对称与均衡的形式构成。均衡结构是一种自由稳定的结构形式。一个画面的均衡是指画面的上与下、左与右实现面积、色彩、重量等的大体平衡。

在画面上，对称与均衡产生的视觉效果是不同的，前者端庄静穆，有统一感、格律感，但如过分均等就易显呆板；后者生动活泼，有运动感，但有时因变化过强而易失衡。因此，在设计中要注意把对称、均衡两种形式有机地结合起来灵活运用，如图1-40所示。

> 该商品的详情页面中使用左右对称的形式进行设计，但不是绝对的对称，画面中的布局在基本元素的安排上赋予规律的变化，对称均衡，更灵活、更生动，是设计中较为常用的表现手段，具有现代感的特征，也让画面中的商品细节与文字搭配显得更自然和谐

图1-40　对称与均衡的布局表现形式

专家指点　　　对称与均衡是一切设计艺术最为普遍的表现形式之一。对称构成的造型要素具有稳定感、庄重感和整齐的美感，它属于规则式的均衡的范畴；均衡也称平衡，它不受中轴线和中心点的限制，没有对称的结构，但有对称的重心，主要是指自然式均衡。

在设计中，均衡不等于均等，而是根据景观要素的材质、色彩、大小、数量等来判断视觉上的平衡，这种平衡带来的是视觉上的和谐。对称与均衡是把无序的、复杂的形态组构成秩序性的、视觉均衡的形式美。

常用的版式布局的对齐方式有左对齐、右对齐和居中对齐，这些对齐方式各自具体的特点如下。

（1）左对齐。左对齐的排列方式有松有紧，有虚有实，具有节奏感，如图1-41所示。

右图为微博广告设计图，文字使用左对齐的方式排列，与人物的动作互相弥补，使版面整体上具有很强的节奏感

图1-41　左对齐布局

（2）右对齐。右对齐的排列方式与左对齐刚好相反，具有很强的视觉性，适合表现一些特殊的画面效果，如图1-42所示。

左图为微博闪屏广告图，其文字与设计元素都使用右对齐的方式，整个画面的视觉中心向右偏移，让人们的视觉集中在下方的产品上，并且整个色调搭配和谐，给人舒适的视觉感受

图1-42　右对齐布局

（3）居中对齐。是指让设计元素以中心轴线为对称中心的对齐方式，可以让顾客视线更加集中，具有庄重、优雅的感觉，如图1-43所示。

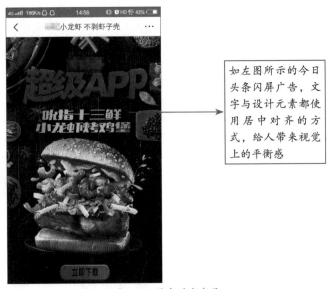

如左图所示的今日头条闪屏广告，文字与设计元素都使用居中对齐的方式，给人带来视觉上的平衡感

图1-43　居中对齐布局

2. 节奏与韵律

节奏与韵律是物质运动的一种周期性表现形式，是有规律的重复、有组织的变化现象，是艺术造型中求得整体统一和变化，从而形成艺术感染力的一种表现形式。韵律是通过节奏的变化来产生的。对版面来说，只有在组织上符合某种规律并具有一定的节奏感，才能形成某种韵律。

在网店的装修设计中，合理地运用节奏与韵律，才能将复杂的信息以轻松、优雅的形式表现出来，如图1-44所示。

在右图的今日头条广告图中，3幅图片的色彩和布局统一，相同形式的构图体现出画面的韵律感，而每个画面中的文字形态和内容又各不相同，这样又表现出节奏上的变化，让广告信息的展示显得更加轻松

图1-44　节奏与韵律的版面布局表现形式

3. 对比与调和

从文字含义上分析，对比与调和是一对充满矛盾的综合体，但它们实质上却是相辅相成的统一体。在新媒体广告设计中，画面中的各种设计元素都存在着相互对比的关系。但为了找到视觉和心理上的平衡，设计师往往会在不断的对比中寻求能够相互协调的因素，让画面同时具备变数与和谐的审美情趣。

（1）对比。对比是差异性的强调。对比的因素存在于相同或相异的性质之间，也就是把相对的两要素互相比较之下，产生大小、明暗、黑白、强弱、粗细、疏密、高低、远近、动静、轻重等对比关系。对比的最基本要素是显示主从关系和统一变化的效果，如图1-45所示。

左图如为某微博的广告主图，画面中的绿色图片布满四周，而红色最醒目的一张，放在画面正中间，与绿色的主图产生了鲜明的对比。但是两种颜色的纯度与明度都不高，又让画面显得和谐、统一

图1-45　对比布局的表现形式

（2）调和。调和是指适合、舒适、安定、统一，是近似性的强调，是两者或两者以上的要素之间具有的共性，如图1-46所示。

画面中所有的主图背景颜色都是一样的，让画面看起来很和谐，但是主图的主体又各自有所不同，也让画面产生了适当的对比

图1-46　调和布局的表现形式

对比与调和是相辅相成的，在网店的版面构成中，一般整体版面宜采用调和，局部版面宜采用对比。

4. 重复与交错

在网店的版面布局中，不断重复使用相同的基本形象，它们的形状、大小、方向都是相同的。重复使设计产生安定、整齐、规律的统一。

但重复构成后的视觉感受有时容易显得呆板、平淡、缺乏趣味性。因此，我们在版面中可安排一些交错与重叠，打破版面呆板、平淡的格局。

5. 虚实与留白

虚实与留白是网店的版面设计中重要的视觉传达手段，主要用于为版面增添灵气和制造空间感。两者都是采用对比与衬托的方式将版面中的主体部分烘托出来，使版面结构主次更加清晰，同时也能使版面更具层次感。

任何形体都具有一定的实体空间，而在形体之外或形体背后呈现的细弱或朦胧的文字、图形和色彩就是虚的空间。实体空间与虚的空间之间没有绝对的分界，画面中每一个形体在占据一定的实体空间后，常常需要利用一定的虚的空间来获得视觉上的动态与扩张感。版面虚实相生，主体得以强调，画面更具连贯性。

中国传统美学上有"计白守黑"这一说法，就是指编排的内容是"黑"，也就是实体，斤斤计较的却是虚实的"白"，也可为细弱的文字、图形或色彩，这要根据内容而定。

留白则是版面中未放置任何图文的空间，它是"虚"的特殊表现手法。其形式、大小、比例决定着版面的质量。留白给人的感觉是轻松的，最大的作用是引人注意。在排版设计中，巧妙地留白，讲究空白之美，是为了更好地衬托主题，集中视线和造成版面的空间层次。

留白的手法在版式设计中运用广泛，可使版面更富空间感，给人丰富的想象空间，如图1-47所示。

图1-47　虚实结合强调主体的版面布局表现形式

1.3.2　图片的布局处理

在新媒体界面设计的过程中，图片是除了文字外的另一个重要的传递信息的途径，也是网络销售和微营销中最需要重点设计的一个设计元素。图片比文字的表现力更直接、更快捷、更形象、更有效，可以让信息传递更简洁。

1. 裁剪抠图，提炼精华

在设计新媒体界面时，大部分图片都是由摄影师拍摄的照片，它们在表现形式上大都是固定不变的，或者是内容上只有一部分符合装修需要，此时就需要裁剪图片或者对图片进行抠图处理，使它们符合版面设计的需求，如图1-48所示。

图1-48 抠图并重新布局商品图片

2. 缩放图片，组合布局

对同一种商品照片的布局设计来说，如果进行不同比例的缩放，也会获得不同的视觉效果，从而突显出不同的重点。如图1-49所示为某女鞋的详情页。

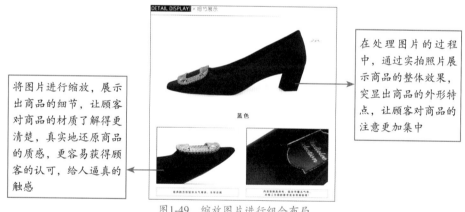

图1-49 缩放图片进行组合布局

需要注意的是，新媒体界面设计与普通的网页设计不同，它重点展示的是商品本身，并宣传商家的理念。因此，在设计过程中，适当地对商品图像进行遮盖，可以让商品的特点得以突显，从而获得顾客更多的关注，如图1-50所示。

图1-50 适当隐藏部分商品图像

图片和文字是商家进行微信公众号运营时的主要武器，一张合适的图片与有干货技巧的文章，可以吸引更多的人来关注。好的图文设计能给微信公众平台的读者带来愉悦的视觉效果，也能有效提高商家在平台上的知名度。

第2章

新媒体图文广告设计

新手重点索引

- ▶ 设计封面图
- ▶ 设计信息长图
- ▶ 设计九宫格图片
- ▶ 设计海报图片

- ▶ 图片排版
- ▶ 文字排版
- ▶ 视频排版
- ▶ 音频排版

效果图片欣赏

2.1 新媒体图文设计

在新媒体时代，各类信息都争先想要进入消费者的眼中。图片相对于其他信息更有优势，而且丰富的颜色可以让人第一眼注意到它。运用适当的技巧来设计你的图片，可以让你的文章更加出彩。本节主要介绍一些新媒体的图文设计方法。

2.1.1 设计封面图

通常来说，封面图会是读者看到的第一张图片，它能否吸引住读者，是读者会不会点开链接、了解链接详情的关键。如图2-1所示为手机摄影构图大全公众号的文章封面，该公众号以摄影构图为主，所以图片是一张张非常精美的摄影作品，吸引着爱好摄影的朋友驻足，并点进去查看是否还有更多精美的图片。

图2-1　手机摄影构图大全公众号的文章封面

了解封面图片的重要性之后，可以尝试制作封面图。下面以创客贴为例，介绍制作封面图的方法。

创客贴是一款非常简单的在线平面设计工具，如图2-2所示。它不需要下载客户端，可以直接在浏览器中编辑，平台提供了大量的模板与图片素材，只要简单地拖曳就可以轻松制作出精美的图片效果。

图2-2　创客贴首页

● **STEP 01** 进入创客贴首页，单击"开启设计"按钮，进入到模板挑选页面，如图2-3所示。

图2-3　模板挑选页面

● **STEP 02** 各类模板根据使用的场景进行划分，每个类别又以不同平台不同尺寸来划分。选择好喜欢的模板后，按照提示登录，即可进入设计页面，如图2-4所示。此处选择的是"官方公众号首图"中的一个模板，页面的左侧是"素材分类区"，中间是"设计操作区"，右侧则是"页面管理区"。

图2-4　设计页面

● **STEP 03** 首先可以修改文字信息，双击文字，即可修改文本内容，修改时，文字会变成黑体，修改完毕后，将鼠标光标移至方框外单击，即可应用修改，字体也会变成模板原来使用的字体。

● **STEP 04** 如果对字体格式不满意，❶可以在"设计操作区"上方修改相应的格式，❷包括字体颜色、

字体、字号、样式、对齐方式、字间距、行间距、透明度、复制、删除等。❸或者单击左侧的"字体"按钮，❹可以在其中挑选字体模板，只需要单击选择的字体，字体就会出现在"设计操作区"中央，再修改文字信息即可，如图2-5所示。

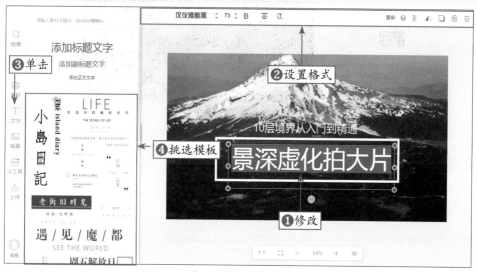

图2-5　修改文本内容

○ **STEP 05** 然后再修改背景图片，单击背景，图片变为可编辑状态，可在左侧"背景"中挑选纯色、纹理或渐变背景，如图2-6所示。

○ **STEP 06** 也可以使用一些图片来作为背景，单击左侧"素材"中的"图片"按钮，即可显示大量的图片，用户可以从中挑选喜欢的图片作为背景，如图2-7所示。

图2-6　背景界面

图2-7　图片素材界面

○ **STEP 07** 如果想用自己已有的图片，可以❶单击左侧的"上传"按钮，用电脑或者手机上传图片，上传完成后，❷图片会显示在左侧，单击上传的图片，即可添加到"设计操作区"，❸调整图片的位置与大小，再根据需要调整其他元素的位置，即可完成设计，如图2-8所示。

图2-8 调整背景

● **STEP 08** 当有新的元素添加至"设计操作区"时，会直接叠加在最上方，如果要将新元素放置在底层，可以❶单击"设计操作区"右上方的"图层"按钮，❷在弹出的列表框中可以设置新元素的图层顺序，如图2-9所示。

图2-9 移动图层列表框

● **STEP 09** 如果觉得画面较空，也可以试着添加一些其他元素，如线条、形状、图标等，挑选一些元素进行适当的组合，如图2-10所示。如果已经确定主题，也可以直接在搜索框中搜索关键词，即可搜索到很多相关内容，如图2-11所示。

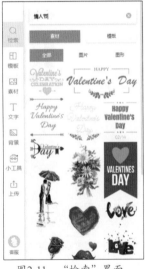

图2-10 "素材"界面　　　　　　　　　图2-11 "检索"界面

● **STEP 10** 制作完成后，可以❶单击"设计操作区"下方的预览按钮，❷对封面图进行预览，看标题是否会遮挡住封面图的信息，如图2-12所示。但需要注意的是，只有在编辑微信封面图时才能预览。

图2-12　预览微信封面图

◆ STEP 11 确认无误后，单击界面左上方的"文件"|"保存"命令，即可将文件保存到"设计管理"中，方便以后再次调用，如图2-13所示。

图2-13　保存封面图

◆ STEP 12 完成后可以下载图片保存到电脑中，❶单击右上方的"下载"按钮，❷即可弹出"下载作品"对话框，❸设置需要的图片格式后，❹单击"确认下载"按钮，如图2-14所示。

图2-14　下载封面图

◆ STEP 13 如果想要将自己的作品分享到其他平台，可以❶单击右上方的"发布分享"按钮，❷即可弹出"分享设计"对话框，❸并生成图片链接，复制链接发布到其他平台，或者直接分享至对话框下方的三个平台之一，如图2-15所示。

图2-15　分享封面图

2.1.2 设计信息长图

信息图原本是新闻编辑用来对一个新闻事件的过程进行解读的图片，但是由于现在移动用户的增加，使得一张图片已经容纳不下所有的信息，信息长图应运而生，如图2-16所示。

图2-16　信息长图

信息长图可以直接用软件设计，也可以设计多张小图后拼接起来，变成一张长图。下面以创客贴为例，介绍制作信息长图的方法。

1. 设计单张的小图再拼接

● **STEP 01** 具体设计小图的步骤可以参考2.1.1小节中封面图的设计，❶可以在右侧"页面管理区"单击底部的加号，❷新建并设计多张图片，如图2-17所示。

● **STEP 02** 设计完成后，单击"文件"|"保存"命令，再单击"下载"按钮，❶在弹出的"下载作品"对话框中，❷选中"无缝"单选按钮，❸再单击"确认下载"按钮，如图2-18所示，即可获得拼接后的长图。

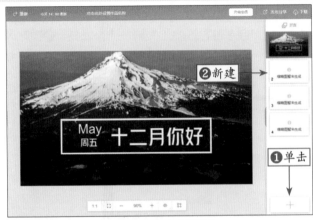
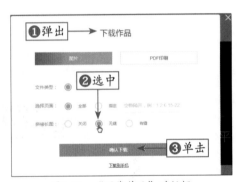

图2-17　新建多张图片　　　　　　图2-18　"下载作品"对话框

2. 直接使用模板设计长图

STEP 01 挑选好模板后，单击进入编辑界面，如图2-19所示。

图2-19　"页面管理区"界面

用户可以根据需要，修改相应的文本与图片，但是在设计内容时，注意不要有大片的文字数据，大片的文字容易带给人一种疲倦的心理，让人没看完就想离开界面。所以在设计时，如果有大片的文字数据，可以尝试用图表来表达，形象化的图表不仅可以让画面更美观，还可以引起观看者的兴趣。

STEP 02 但是创客贴对图表的可编辑空间不大，所以图表将使用"百度图说"（http://tushuo.baidu. com）工具来制作。进入"百度图说"首页，单击"开始制作图表"按钮，按提示登录，再单击"创建图表"按钮，将会弹出相应的对话框，在对话框中根据不同性质的数据选择合适的图表样式，如图2-20所示。

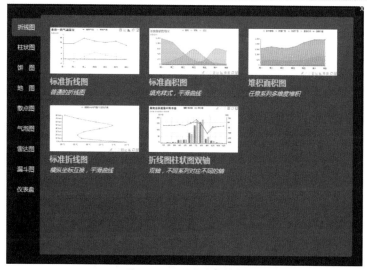

图2-20　不同的图表样式

常用的图表大约为柱状图、饼图和折线图等。柱状图适合表现数量的对比；饼图适合表现数据中各项参数的比例；折线图适合表现相等时间间隔下数据的趋势走向。

STEP 03 此处选择的是"标准折线图"图表样式。进入图表编辑界面，当鼠标光标移至图表中时，图表左上方会显示相应的按钮，单击"数据编辑"按钮，如图2-21所示，界面的左侧会弹出"数据编辑"面板，如图2-22所示，通过双击鼠标左键来对表格名称、数值进行修改，可以直接影响折线图的变化。

图2-21 单击"数据编辑"按钮

图2-22 弹出"数据编辑"面板

● **STEP 04** 单击图表左上方的"数据编辑"按钮，在弹出的面板中，可以对图表的尺寸、颜色、位置、标题等细节进行相应的设置，如图2-23所示。图表默认是透明的背景，如果信息长图的背景有色彩变化，笔者建议将图表的背景设置为白色。在"参数调整"面板中单击"基础"|"通用"|"图整体背景颜色"命令，会弹出相应的对话框，在对话框中可以设置需要的色彩。如果对调整后的色彩不满意，也可以单击对话框右下角的☒按钮清除颜色，如图2-24所示。

图2-23 设置相应参数

图2-24 清除颜色

● **STEP 05** 图表制作完成后，单击图表右上方的▢图标进行保存。进入图表预览，在图表中单击鼠标左键，即可下载图表，将下载后的图表上传至"创客贴"，再将图表添加至信息长图页面中即可。设计完成后，单击"文件"|"保存"命令，再单击"下载"按钮，在弹出的"下载作品"对话框中，单击"确认下载"按钮，即可获得设计好的信息长图。

2.1.3 设计九宫格图片

九宫格图片是由9个方格形的图片拼接组成的，根据这一特性，可以制作出一些有创意的图片。如图2-25所示为"小肥羊餐厅"的九宫格宣传海报。

图2-25 "小肥羊餐厅"的九宫格宣传海报

下面以电脑端的"美图秀秀"为例，介绍制作九宫格图的方法。

● **STEP 01** 在"美图秀秀"中打开一张需要制作九宫格的图片，❶单击"更多"标签，❷单击"九格切图"按钮，如图2-26所示。❸进入"九宫格"界面，❹设置相应的画笔形状与滤镜，❺单击"保存到本地"按钮，如图2-27所示。

图2-26　单击"九格切图"按钮　　　　　图2-27　单击"保存到本地"按钮

● **STEP 02** ❶弹出"保存"对话框，❷选中"保存9张切图"单选按钮，❸单击"确定"按钮，如图2-28所示。设置保存位置后即可保存图片，再次打开一张图片，❹并适当裁剪，❺单击左侧的"应用"按钮，应用裁剪，❻再单击右上方的"保存分享"按钮，如图2-29所示。

图2-28　单击"确定"按钮　　　　　　图2-29　单击"保存分享"按钮

● **STEP 03** ❶弹出"保存与分享"对话框，❷单击"保存"按钮，保存图片，如图2-30所示。将裁切好的图片发送到手机，并按顺序单击图片，并用裁剪后的图片替换"_4.jpg"图片，编辑并发表，❸即可制作出九宫格图片效果，如图2-31所示。

图2-30　单击"保存"按钮　　　　　图2-31　九宫格图片效果

2.1.4 设计海报图片

简拼是由广州美人信息技术有限公司于2014年9月推出的一款记录美好、抒写情怀的拼图APP，其模板偏简约文艺风，并且包含简约、便签、封面、拼接、名片、明信片等多种类型的模板。同时，简拼还拥有强大的文字编辑功能，让用户可以最大限度地编辑文字。如图2-32所示为简拼APP封面及进入界面。下面详细介绍使用简拼APP设计海报名片的方法。

○ **STEP 01** 进入简拼APP，❶单击界面下方的▣按钮，如图2-33所示。进入到模板挑选界面，❷选择合适的模板并单击，如图2-34所示。

○ **STEP 02** 进入照片选择界面，❶选择相应图片，❷单击"下一步"按钮，如图2-35所示。进入模板编辑界面，用户可以根据需要替换相应的图片，❸单击二维码图片，如图2-36所示。

图2-32　简拼APP封面及进入界面　　　　　图2-33　单击相应按钮

图2-34　单击相应模板　　　图2-35　单击"下一步"按钮　　　图2-36　单击二维码图片

专家指点 在"照片选择"界面选择照片时，建议不要一次性选择多张图片。若是一次性选择了多张图片，再单击"下一步"按钮，如图2-37所示，在模板编辑界面则会出现三张图片堆叠在一起的情况，如图2-38所示。

图2-37 单击"下一步"按钮

图2-38 图片堆叠在一起

● **STEP 03** 进入相应界面，❶提示用户需要先保存二维码图片，并且有相应的图片教程，保存二维码图片后，返回简拼APP界面，❷单击界面底部的❶按钮，如图2-39所示。❸按提示选择并添加二维码图片，二维码中心位置会出现一个小方框，❹单击此方框，如图2-40所示。

图2-39 单击相应按钮

图2-40 单击白色方框

● **STEP 04** 将会进入图片选择界面，用户可以选择自己的头像图片作为二维码中心位置的图片，也可选择其他图片，❶按提示添加图片，❷单击界面底部的❶图标，如图2-41所示。返回模板编辑界面，❸此时更换好的二维码出现在画面中。运用以上同样的方法，❹更换人物的头像，如图2-42所示。

● **STEP 05** 单击相应文字，❶弹出输入文本框，修改相应的文本内容，修改完成后，❷单击✓按钮确认修改，如图2-43所示。运用同样的方法，修改其他文本内容，修改完成后，❸单击右上角的🖫图标，如图2-44所示。

● **STEP 06** 弹出3个按钮，❶单击"保存到本地"按钮，如图2-45所示。进入个人主页，❷系统提示海报名片制作完成，如图2-46所示，用户也可根据需要分享至各大新媒体平台。

图2-41　单击相应图标

图2-42　更换人物的头像

图2-43　确认修改

图2-44　单击相应图标

图2-45　单击"保存到本地"按钮

图2-46　提示制作完成

2.1.5　设计LOGO标志

　　LOGO是徽标或者商标的外语缩写，是LOGOtype的缩写，它的存在，可以使拥有此商标的公司能更好地被识别与推广，并且通过形象的商标，让消费者记住公司主体和品牌文化。下面以"创客贴"为例，介绍制作LOGO标志的方法。

○**STEP 01** 新建一个空白的LOGO模板图像，单击"素材分类区"的"图形"按钮，展开"图形"面板，在其中❶选择相应图形，❷图形将显示在画布中央，如图2-47所示。

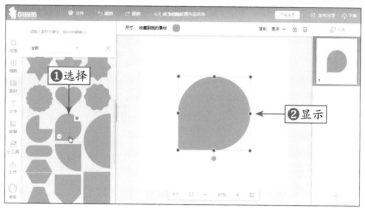

图2-47 显示图形

○**STEP 02** ❶适当缩小并旋转图像，移至合适位置，❷单击"设计操作区"上方的"复制"按钮，❸复制图形，如图2-48所示。❹旋转图像，移至合适位置，如图2-49所示。

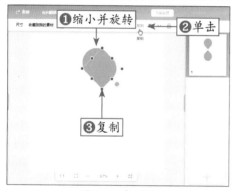
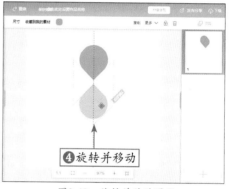

图2-48 复制图形　　　　图2-49 旋转并移动图形

○**STEP 03** 用与上述同样的方法制作出其他图形，如图2-50所示。❶选择最上方的图形，❷单击"设计操作区"上方的颜色方块，在弹出的列表框中选择合适的颜色，❸更改图形颜色，如图2-51所示。

图2-50 制作出其他图形　　　　图2-51 更改图形颜色

○**STEP 04** ❶单击"文字"按钮，切换至相应选项区，❷单击左上方的"添加标题文字"按钮，❸"设计操作区"将出现一个文本框，如图2-52所示。❹修改相应的文本，并为其设置不同的格式，如图2-53所示，即可完成LOGO设计。

图2-52 出现文本框

图2-53 修改相应的文本

专家指点　　当有多个图像在画面中时，移动各个图像，画布中会出现一些虚线段，这些线段相当于PS中的辅助线，可以帮助用户快速地找到合适的位置。

2.1.6　设计表单

表单在各大新媒体平台中主要负责数据采集，如调查问卷、投票等，它一般作为一个有目的的调研活动，所以表单质量尤为重要。设计表单主要应该考虑并明确两个问题：一是表单的主题；二是通过表单可以获得的信息。明确了这两个问题后，还需要尽量体现在表单的选项中，确保通过表单中所有选项得出来的结果，可以回答之前的两个问题，则这份表单就是合格的。

麦客CRM是一款免费用来对用户信息进行收集管理以及拓展新用户的互联网表单工具，用户可以自己轻松地设计表单，收集结构化数据，轻松地进行数据管理。下面以麦客CRM为例，介绍制作表单的方法。

● **STEP 01** 进入麦客CRM首页，按提示注册、登录后，❶单击网站顶部的"表单"按钮，切换至相应界面，❷单击右上方的"创建表单"按钮，如图2-54所示。弹出相应的对话框，❸用户可以选择"空白模板"选项，新建一个空白表单，完全由自己编辑，❹也可以选择"更多模板"选项，如图2-55所示。

图2-54 单击"创建表单"按钮

图2-55 选择"更多模板"选项

● **STEP 02** ❶在右侧的模板区中选取合适的模板，并单击预览，确认后，❷单击界面右下方的"使用此模板"按钮，如图2-56所示。

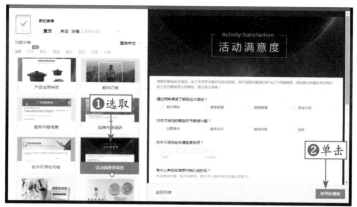

图2-56 单击"使用此模板"按钮

● **STEP 03** 即可应用该模板,进入表单编辑界面,界面左侧的"基础类组件"选项区中包含了表单常用的各种组件,右侧的"设置/外观"选项区中则主要是对整个表单进行设置,包括外观与表单提交等,在下方的"主题"选项区中可以设置表单的外观,如图2-57所示。

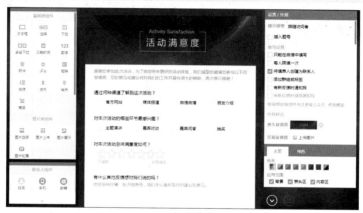

图2-57 表单编辑界面

● **STEP 04** ❶单击表头文字,❷右侧会出现"文本描述"对话框,在此对话框中,❸可以编辑表头的文本内容,如图2-58所示。❹单击问卷题目,右侧的对话框中会显示问题与选项,❺在此可以编辑问题与选项内容,选项可以根据需要增加或减少,❻单击右上角的"预览"按钮,如图2-59所示。

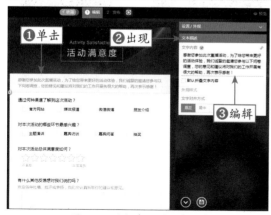

图2-58 编辑表头的文本内容

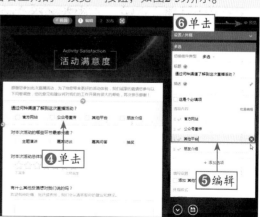

图2-59 单击"预览"按钮

专家指点　在编辑选项时，如果此问题很重要，可以选中"这是个必填项"复选框，这样此问题不填写就无法提交，并且问题后面会出现*符号，如图2-60所示。

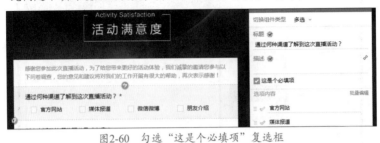

图2-60　勾选"这是个必填项"复选框

● **STEP 05** 预览编辑后的表单效果，检查是否还有需要改进的地方，确认无误后，❶单击右上角的"关闭预览"按钮，如图2-61所示。返回表单编辑界面，❷单击界面底部的"提交"按钮，如图2-62所示。

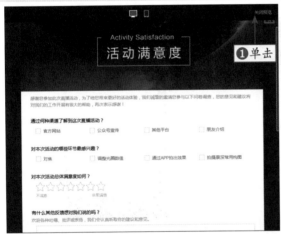

图2-61　单击"关闭预览"按钮

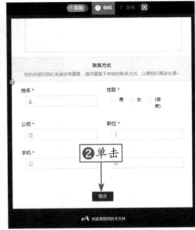

图2-62　单击"提交"按钮

● **STEP 06** 弹出相应的界面，❶单击"发布表单"按钮，如图2-63所示，即可发布表单，❷并生成链接，用户可以将链接发布到各大新媒体平台，如图2-64所示。

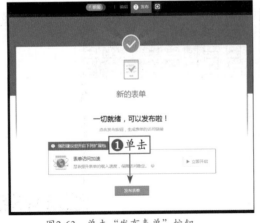

图2-63　单击"发布表单"按钮

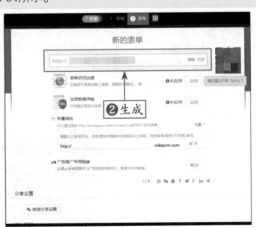

图2-64　生成表单链接

2.2 新媒体图文排版

新媒体运营者在运营各新媒体平台的过程中，都需要编写文章和排版。运营者可以选择在各个平台的后台进行文章的编辑与排版，因此运营需要掌握最基本的后台编辑、排版的操作流程。接下来以微信公众号后台文章的编辑和排版为例，帮助大家了解图文排版的整个操作过程。

2.2.1 图片排版

用户在编辑图文消息的时候，可选择编辑纯文字的内容，也可以选择编辑在文章中插入图片素材的内容。

STEP 01 在编辑正文时，如果用户想要在文章中插入图片，那么就需要单击"素材库/新建图文消息"页面上最右边的"多媒体"栏目下的"图片"按钮，如图2-65所示。

图2-65 单击"图片"按钮

STEP 02 ❶弹出"选择图片"对话框，如果用户的素材库中有收藏过的图片，那么用户就可以看见素材库中的全部图片。在选择图片时，可以选择在素材库中挑选，也可以选择本地上传，两种方法都是可行的，用户根据自己的实际情况操作即可。这里选择从素材库中挑选图片，挑选好需要的图片后，❷单击该图片，❸然后单击页面下方的"确定"按钮，如图2-66所示。

图2-66 选择图片

STEP 03 执行此操作后，即可返回到"素材库/新建图文消息"页面，❶在该页面可以看见刚才选中的图片，❷单击页面下方的"保存"按钮保存设置，即成功地将图片素材插入到文章中，其效果如图2-67所示。

图2-67　文章中插入图片素材后的效果展示

　用户可以选择在文章中插入单张图片，也可以选择插入多张图片；可以选择连续插入多张图片，也可以选择分开插入多张图片。

2.2.2　文字排版

用户在微信后台编辑图文的时候，可以设置图文的字体格式，让整体版式更加美观、有特色。文字排版涉及的主要内容包括字号大小、文字是否加粗、文字是否倾斜、字体颜色、对齐方式、缩进方式等操作。接下来为大家介绍设置字体排版的操作过程。

1. 设置字号

STEP 01 要设置字号大小，就需要进入到微信公众号后台，然后在后台的"素材库/新建图文消息"页面中，在已经编辑好的图文消息中选中要设置字体格式的文字，如图2-68所示。

图2-68　选中要设置字体格式的文字

STEP 02 单击上方的"字号"按钮，❶弹出相应的下拉列表，列表框中有8种字号大小的选项，微信公众号后台的图文消息的字号大小默认为16px，这里将字号设置为18px，所以❷单击18px选项，如图2-69所示。

图2-69　单击18px选项

● STEP 03 执行此操作后，❶选中的文字其字体大小就会变成18px字号，❷单击下方的"保存"按钮保存设置，其效果展示如图2-70所示。

图2-70　将字号设置为18px的效果展示

2. 设置加粗

❶选中文章中的一段文字，❷然后单击上方的"加粗"按钮，如图2-71所示。执行此操作后，❸该段文字的字体就会被加粗，❹单击下方的"保存"按钮保存设置，其效果展示如图2-72所示。

图2-71　单击"加粗"按钮

图2-72　字体设置加粗后的效果展示

3. 设置斜体

❶选中文章中的一段文字，❷然后单击上方的"斜体"按钮，如图2-73所示。执行此操作后，❸该段文字的字体就变成倾斜的，❹单击下方的"保存"按钮保存设置，其效果展示如图2-74所示。

图2-73　单击"斜体"按钮

图2-74　文字设置成斜体后的效果展示

4. 设置字体颜色

选中文章中的一段文字，❶然后单击上方的"字体颜色"按钮中的倒三角按钮，在弹出的下拉列表框中有很多种颜色，用户可以选择一种自己最满意的，即可将该段文字设置成这个颜色，这里❷选择了"#3daad6"色号，如图2-75所示。❸这个颜色便运用到该段文字上，❹单击页面下方的"保存"按钮保存设置，其效果展示如图2-76所示。

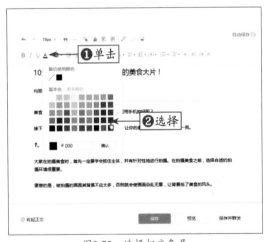

图2-75　选择相应色号

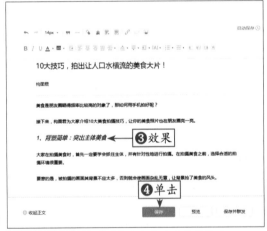

图2-76　设置文字颜色后的效果展示

专家指点　　对大部分公众号文章而言，文字是一篇文章中的一个重要组成部分，它们是读者接受文章信息的重要渠道。

　　文章的文字颜色是可以随意设置的，但并不只是单调的一个色。从读者的阅读效果出发，将文章中的文字颜色设置为最佳的颜色是非常有必要的。文字的颜色搭配适宜是让文章拥有吸引力的一个重要因素。

5. 设置对齐方式

❶选中文章中的一段文字，❷然后单击上方的"居中对齐"按钮，如图2-77所示。执行此操作后，❸该段文字的对齐方式就会变成了居中对齐，❹单击下方的"保存"按钮保存设置，其效果展示如图2-78所示。

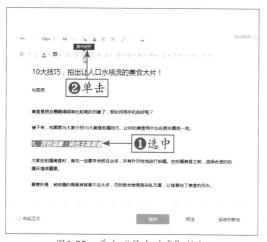

图2-77　单击"居中对齐"按钮

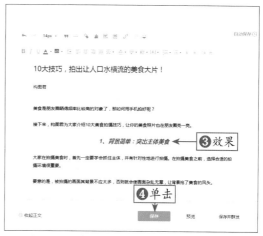

图2-78　文字设置成居中对齐后的效果展示

6. 设置缩进方式

❶选中文章中的一段文字，❷然后单击上方的"首行缩进"按钮，如图2-79所示。执行此操作后，❸该段文字的段落就会缩进两个字符，❹单击下方的"保存"按钮保存设置，其效果展示如图2-80所示。

图2-79　单击"首行缩进"按钮

图2-80　文字段落设置成首行缩进后的效果展示

专家指点

在设置微信公众号文章时，还应注意字符间距与行间距。

字符间距指的是横向间的字与字的间距。字符间距的宽与窄会影响到读者的阅读感觉，也会影响到整篇文章篇幅的长短。但是在微信公众号的后台，并没有可以调节字符间距的功能按钮，所以微信运营者如果想要对公众平台上的文字进行字符间距设置的话，可以先在其他编辑软件上编辑好，然后再复制粘贴到微信公众平台的文章编辑栏中。

行间距指的是文字行与行之间的距离。行间距的多少决定了每行文字间纵向间的距离。行间距的宽窄也会影响到文章的篇幅长短。在微信公众号后台群发功能中的新建图文消息的图文编辑栏中有行间距排版功能，其提供的可供选择的行间距宽窄有7种。

7. 设置编号

❶选中文章中的一段文字，❷然后单击上方"编号"右侧的下三角按钮，弹出相应的下拉列表，❸选择第一种编号，如图2-81所示。执行此操作后，❹该段文字的前面就会出现编号，❺单击下方的"保存"按钮保存设置，其效果展示如图2-82所示。

图2-81 选择第一种编号

图2-82 文字设置成有编号后的效果展示

2.2.3 视频排版

运营者除了可以在文章中插入图片素材之外，还可选择插入视频素材，这样能够使得文章更生动。

◦ STEP 01 同样，用户需要在微信公众号后台的"素材库/新建图文消息"页面，单击该页面"多媒体"栏目下的"视频"按钮，如图2-83所示。

图2-83 单击"视频"按钮

专家指点 如果说文章中的内容是让作者与读者之间产生思想上的碰撞或共鸣的武器，那么作者对文章的格式布局与排版就是给读者提供一种视觉上的享受。文章的排版对一篇文章来说有很重要的作用，它决定了读者是否能够舒适地看完整篇文章，这种重要程度对微信公众平台上这种以电子文档形式传播的文章来说更甚。

○ **STEP 02** 执行此操作后，❶即会弹出"选择视频"页面，如在该页面运营者可以看见"视频""视频网址""小视频"三个选项，如果运营者的素材库中已有要上传的视频素材，那么就可以选中该视频素材插入到文章中，如果没有视频素材或者没有合适的视频素材时，则可以❷单击"新建视频"按钮，如图2-84所示。

图2-84　单击"新建视频"按钮

○ **STEP 03** 执行此操作后，❶就会进入到"添加视频"页面，运营者在上传视频时，要先看清楚该页面上所写的对视频的格式、大小要求，❷再单击"上传视频"按钮，如图2-85所示。

图2-85　单击"上传视频"按钮

○ **STEP 04** 执行此操作后，❶就会弹出"打开"对话框，用户根据需要找到自己存放视频的文件夹，❷选中要上传的视频，❸然后单击"打开"按钮，如图2-86所示。

图2-86　单击"打开"按钮

STEP 05 执行此操作后，即可返回到"添加视频"页面，等视频上传完之后，❶填写下方需要的信息，❷并选中"我已阅读并同意《腾讯视频上传服务规则》"复选框，❸然后单击"保存"按钮即可，如图2-87所示。

图2-87 单击"保存"按钮

STEP 06 视频保存之后，还需要进行审核，审核通过，视频将显示在"选择视频"页面中，❶选中该视频，❷并单击页面下方的"确定"按钮即可，如图2-88所示。

图2-88 单击"确定"按钮

专家指点 　　视频形式传递微信公众平台正文是指各大商家可以把自己要宣传的卖点拍摄成视频，发送给广大用户群。它是当下很热门的一种传递微信公众平台正文的形式。

　　相比文字和图片，视频更具备即视感和吸引力，能在第一时间快速地抓住受众的眼球，从而达到理想的宣传效果。

● **STEP 07** 执行此操作后，即可返回到"素材库/新建图文消息"页面，❶在该页面中可以看见新插入的视频素材，❷单击页面下方的"保存"按钮，即可成功地在文章中插入视频素材，其效果展示如图2-89所示。

图2-89 文章中插入视频素材后的效果展示

2.2.4 音频排版

运营者如果还想发表一篇有声音的文章，那么可以在文章中插入以下两种素材。

（1）音乐素材。

（2）音频素材。

插入音乐素材、音频素材的方式会有一些区别。下面为大家分别详细讲解怎么插入音乐素材和音频素材。

1. 在图文中插入音乐素材

● **STEP 01** 用户如果要在图文中插入音乐素材，同样，需要进入到微信公众号后台，然后在后台的"素材库/新建图文消息"页面，单击该页面"多媒体"栏目下的"音频"按钮，如图2-90所示。

图2-90 单击"音频"按钮

● **STEP 02** 执行此操作后，❶即可弹出"选择音频"对话框，❷单击对话框左上方的"音乐"选项，如图2-91所示。

● **STEP 03** 切换至"音乐"对话框，在搜索栏中输入歌名或者作者，就可以找到要添加到图文中的音乐。这里以在搜索栏中❶输入歌名"莲花"为例，歌名输完之后，❷单击搜索栏右面对应的"搜索"按钮，如图2-92所示。

图2-91 单击"音乐"选项　　　　　　　　　　　图2-92 单击"搜索"按钮

● **STEP 04** 执行此操作后，❶页面上就会出现与歌名相关的歌曲，❷用户可以选中最符合自己要求的一首歌曲，❸然后单击页面下方的"确定"按钮，如图2-93所示。

图2-93 单击"确定"按钮

● **STEP 05** 执行此操作后，即可返回到"素材库/新建图文消息"页面，在该页面编辑的图文中，❶用户可以查看刚才插入的音乐素材，❷然后单击页面下方的"保存"按钮，即可成功地在图文中插入音乐素材，其效果展示如图2-94所示。

图2-94 图文中插入音乐素材后的效果展示

> **专家指点**　除了在文章中插入音乐素材，运营者还可以发送语音。语音形式传递微信公众平台是指平台运营者将自己想要向读者传递的信息通过语音的形式发送到公众平台上。这种形式可以拉近与读者的距离，使读者感觉更亲切。
>
> 　　语音和视频一样，微信公众平台的运营者可以先将语音录到电脑里，然后再在微信公众平台进行上传。

2. 在图文中插入音频素材

介绍完在图文中插入音乐的操作之后，接下来为大家介绍怎样在图文中插入音频素材。

◎STEP 01 同样，运营者需要进入到微信公众号后台，然后在后台的"素材库/新建图文消息"页面，单击该页面"多媒体"栏目下的"音频"按钮，如图2-95所示。

图2-95　单击"音频"按钮

◎STEP 02 执行此操作之后，❶即可弹出"选择音频"对话框，如果用户的素材库中已有要上传的语音，那么就可以选中该语音插入到图文中，如果没有需要上传的语音，❷则可以单击"新建语音"按钮，如图2-96所示。

图2-96　单击"新建语音"按钮

◎STEP 03 执行此操作后，❶即可进入"素材管理"页面中的"语音/新建语音"页面，❷在该页面，运营者需要输入语音标题、选择语音分类，❸然后单击该页面上的"上传"按钮，如图2-97所示。

◎STEP 04 执行此操作后，❶就会弹出相应的"打开"页面，找到存放语音的文件夹，❷选中要上传的语音，❸然后单击"打开"按钮，如图2-98所示。

● **STEP 05** 执行此操作后，❶即可返回到"素材管理"页面中的"语音/新建语音"页面，音频上传成功之后，❷该页面即可显示该音频，❸然后再单击"保存"按钮即可保存设置，如图2-99所示。

图2-97　单击"上传"按钮

图2-98　单击"打开"按钮

图2-99　单击"保存"按钮

● **STEP 06** 执行此操作后，就会跳转到"素材管理"页面，在"素材管理"页面下的"音频"栏目里将会显示上传成功的音频，如图2-100所示。

图2-100　"素材管理"页面

　微信平台运营者除了可以运用上述几种形式向读者传递微信公众平台正文之外，还有一种形式用于传递平台正文也是非常不错的，那就是综合形式。

顾名思义，综合形式就是将上述传递平台正文的4种形式中的一部分综合起来，运用在一篇文章里。

这种形式可谓是集几种形式的特色于一身，兼众家之所长。这种形式能够给读者最极致的阅读体验，让读者在阅读文章的时候不会感觉到枯燥乏味。微信运营者运用这种形式传递微信公众平台的正文也能够为自己的平台吸引更多读者，提高平台粉丝的数量。

需要注意的一点是，微信公众平台以综合形式向读者传递正文内容并不是指在一篇文章中要出现所有的形式，而是只要包含3种或者3种以上形式就可以被称为是以综合形式传递正文。

● **STEP 07** 返回编辑图文消息页面中，单击"音频"按钮，❶然后在弹出的"选择音频"页面中❷选中上传好的语音，❸单击"确定"按钮即可，如图2-101所示。

图2-101　单击"确定"按钮

● **STEP 08** 执行此操作后，即可返回到"素材库/新建图文消息"页面，在该页面编辑的图文中，❶会显示插入的语音素材。❷单击该页面下方的"保存"按钮，即可成功地在图文中插入音频素材，其效果展示如图2-102所示。

图2-102　图文中插入音频素材后的效果展示

短视频是指在各种新媒体平台上播放的高频推送的视频内容，几秒到几分钟不等，具有生产流程简单、制作门槛低、参与性强等特点，又比直播更具有传播价值。现在短视频已经成为一种火热的广告形式。

第3章 新媒体视频广告设计

新手重点索引

- ▶ 下载微信文章视频
- ▶ 下载朋友圈视频
- ▶ 下载微博视频
- ▶ 转换视频格式

- ▶ 使用VUE
- ▶ 使用美拍大师
- ▶ 使用快手
- ▶ 使用Camtasia Studio

效果图片欣赏

3.1 下载新媒体视频

随着手机拍摄功能的逐渐强大和网络的不断发展，用户已经开始用视频去表达自己的特点与优势了。现在大部分新媒体平台都支持视频的上传。当看到很有用的干货视频时，也可以把视频下载保存，方便以后再看。

3.1.1 下载微信文章视频

微信现在已经是亚洲地区最大用户群体的移动即时通信软件，微信的月活跃用户数已上亿。很多公众号运营者在公众号中发表各种干货文章，其中有不少文章里有视频。当看见有趣或有用的视频时，可以将视频下载保存，方便以后随时调用回看。

○ **STEP 01** 打开需要下载视频的微信文章，❶单击"播放"按钮，如图3-1所示。进入到视频播放界面，❷单击画面中的视频，❸上方会弹出相应的按钮，❹单击"缓存"按钮，如图3-2所示。

图3-1 单击"播放"按钮　　　　　　　图3-2 单击"缓存"按钮

○ **STEP 02** ❶弹出相应的下拉列表，视频的下载由QQ浏览器提供，在下载视频之前，需要先安装QQ浏览器，如图3-3所示。安装完成后，需要再次单击微信文章视频右上方的"缓存"按钮，将会进入到QQ浏览器，❷并弹出相应对话框，❸单击"下载"按钮，如图3-4所示。

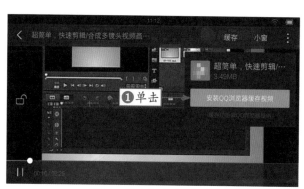

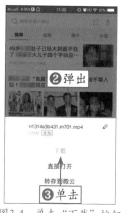

图3-3 弹出相应的下拉列表　　　　　　图3-4 单击"下载"按钮

专家指点　　　如果用户已经安装了QQ浏览器，则会直接跳转到QQ浏览器，并弹出相应的
对话框。

○ **STEP 03** 即可下载视频，用户可以单击弹出的"单击查看"按钮，❶进入"文件下载"界面，❷查看
正在下载的视频，如图3-5所示。视频下载完成后，用户可以长按下载的视频文件，界面下方会弹出相
应按钮，单击"详情"按钮，❸进入到"任务详情"界面，用户可以查看到视频存储的位置，并根据
需要选择移动或重命名，如图3-6所示。

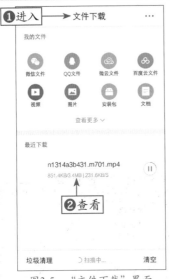

图3-5　"文件下载"界面

图3-6　"任务详情"界面

专家指点　　　弹出的"单击查看"按钮会在弹出后的几秒后消失，如果用户没来得及单击查
看，❶可以单击浏览器下方的三按钮，如图3-7所示。❷下方会弹出相应列表，❸单
击"文件下载"按钮，如图3-8所示，即可进入"文件下载"界面，查看下载任务。

图3-7　单击相应按钮

图3-8　单击"文件下载"按钮

3.1.2 下载朋友圈视频

微信公众号中的视频有很多，但是下载有点烦琐，并且只能通过QQ浏览器下载视频。但如果是朋友圈的视频，下载起来则要方便快捷很多。下面详细介绍下载朋友圈视频的方法。

STEP 01 ❶首先进入到需要下载视频的朋友圈详情界面，❷单击"播放"按钮，如图3-9所示，进入播放界面，❸长按视频画面，如图3-10所示。

图3-9 单击"播放"按钮

图3-10 长按视频画面

STEP 02 ❶弹出相应的列表框，❷单击"保存视频"按钮，如图3-11所示。稍等片刻，视频即可下载完成，❸并显示视频存储的位置，如图3-12所示。

图3-11 单击"保存视频"按钮

图3-12 显示视频存储位置

3.1.3 下载微博视频

微博是众多新媒体平台中比较重要的一个，每天都有大量的信息更新，其中包括很多视频，里面也不乏既有趣又有用的视频。下面详细介绍下载微博视频的方法。不过在微博平台是不支持直接下载视频

的，所以在下载视频之前，需要先安装UC浏览器，通过UC浏览器来下载微博视频。

STEP 01 安装UC浏览器后进入微博，❶打开需要下载视频的微博正文界面，❷单击"秒拍视频"标签，如图3-13所示。进入到秒拍视频网页，❸单击右上角的…图标，如图3-14所示。

图3-13　单击"秒拍视频"标签　　　图3-14　单击相应图标

STEP 02 ❶界面底部会弹出相应的列表，❷单击"浏览器打开"按钮，如图3-15所示。❸弹出"选择浏览器"对话框，❹选择UC选项，❺并单击"仅一次"按钮，如图3-16所示。

图3-15　单击"浏览器打开"按钮　　　图3-16　选择浏览器

专家指点　　有一些平台的视频只能用某一个浏览器下载，选择浏览器时建议选择"仅一次"选项，选择此选项，每次用浏览器打开链接时，都会弹出此对话框；如果选择的是"总是"选项，则用浏览器打开链接时会默认使用之前选定的浏览器打开，如果是需要使用另外的浏览器打开的话，就需要在"设置"里重新设置权限，过程很麻烦。

STEP 03 进入到相应的网页，此时我们可以看到，视频的右上方有下载的图标，❶单击此图标，视频将会自动下载，❷再单击界面下方的☰图标，如图3-17所示。❸会弹出相应的列表框，❹单击"我的视频"图标，如图3-18所示。

图3-17 单击相应图标　　　　　　图3-18 单击"我的视频"图标

● **STEP 04** 进入个人中心，❶单击"已缓存视频"按钮，如图3-19所示。❷进入"已缓存视频"界面。在此界面中，用户可以❸查看已下载的视频，如图3-20所示。

图3-19 单击"已缓存视频"按钮　　图3-20 查看已下载的视频

3.1.4 转换视频格式

下载视频后，可能有一些视频格式并不是我们需要的，此时可以运用"格式工厂"来转换视频格式。下面详细介绍转换视频格式的方法。转换视频格式之前需要先在电脑中下载"格式工厂"软件并安装。

● **STEP 01** ❶打开"格式工厂"软件，在左侧的列表框中❷选择MP4选项，如图3-21所示。弹出MP4对话框，在其中可以单击"输出配置"按钮，❸弹出"视频设置"对话框，查看具体的格式参数，确认无误后，❹单击"确定"按钮，如图3-22所示。

● **STEP 02** ❶返回MP4对话框，❷单击"添加文件"按钮，如图3-23所示。添加需要转换视频格式的文件，按提示❸添加文件后，❹单击"确定"按钮，如图3-24所示。

图3-21　选择MP4选项

图3-22　"视频设置"对话框

图3-23　单击"添加文件"按钮

图3-24　单击"确定"按钮

● **STEP 03** ❶返回"格式工厂"主界面，❷单击界面底部的"点击开始"按钮，如图3-25所示。开始转换视频格式，转换完成后，❸在列表中选择需要的视频，单击鼠标右键，在弹出的快捷菜单中❹选择"打开输出文件夹"命令，如图3-26所示，即可打开相应的文件夹，查看已经转换视频格式的文件。

图3-25　单击"单击开始"按钮

图3-26　选择"打开输出文件夹"命令

3.2 制作与录制新媒体视频

　　视频相较于文字与图片更有优势，需要5分钟读完的图文，运用视频可能1分钟不到就可以表达出来，所以用户可以多多尝试运用视频来表达。但是视频也有一个缺陷，就是耗流量，加载缓慢，所以

制作的视频不宜过长。

3.2.1 使用VUE

VUE APP是由北京跃然纸上科技有限公司开发出来的视频软件，主打朋友圈小视频的拍摄。VUE APP为用户提供了多种个性化手机视频拍摄，如分段拍摄，VUE APP一共有7种分段模式供用户选择，分别是1段、2段、3段、4段、5段、6段和自由。用户可以根据自己的喜好采用不同的分段模式拍摄。

用户还可以自由选择视频拍摄时间的长短，分别有10秒、15秒、30秒、45秒、60秒、120秒以及180秒。用户可以根据自己的习惯或拍摄的主题来确定拍摄时长。对于镜头速度，VUE APP也给出了3种模式供用户选择，分别是正常、快动作、慢动作。

此外，VUE APP还拥有更富有冲击力的竖屏画幅、全屏画幅，更有圆形画幅、宽画幅、超宽画幅、正方形画幅等多种画幅可供拍摄者选择。带有多款个性滤镜，能让拍摄出来的视频画面充满电影的艺术感。还有美颜功能，能让爱美的人展现更多动态的美。

VUE APP的封面及进入界面如图3-27所示。

图3-27　VUE APP封面及进入界面展示

视频拍摄完后，VUE APP还拥有强大的视频后期编辑功能，如多镜头剪辑，动画贴纸，调节视频对比度、饱和度、暗角、锐度，为视频添加文字等，更有数码变焦以及分镜编辑的功能，让手机视频更有趣味性。下面介绍运用VUE APP拍摄视频的方法。

STEP 01 打开VUE APP，进入拍摄界面，软件默认的画幅是比较小的，此时可以通过设置将画幅设置为全屏，拍摄更高清的画面，❶单击 按钮，如图3-28所示，❷弹出"视频设置"对话框，❸选择横画幅图标 ，如图3-29所示。

图3-28　单击相应按钮　　　图3-29　选择横画幅图标

STEP 02 单击红色拍摄按钮 ◯ ，即可进行横画幅手机视频拍摄，如图3-30所示。

图3-30　单击红色拍摄按钮

专家指点　　在VUE APP中的竖画幅和横画幅所采用的都是全屏画幅。所谓全屏画幅，是指视频画面占据了整个手机屏幕，不留一点空白。相对于其他画幅来说，全屏画幅更具有视觉冲击力，尤其是对喜爱大屏幕的拍摄者或观众来说，全屏画幅更能让他们有一个很好的视觉感官体验，这也是VUE APP拍摄视频的一大特色。

STEP 03 分段拍摄完成后，进入视频预览界面，单击界面顶部的 ⚙ 按钮，如图3-31所示。

STEP 04 界面底部会❶弹出"画面调节"对话框，❷在此对话框中可以设置亮度、对比度、饱和度、色温、暗角、锐度等参数，设置相应参数后，图标将会变成红色，方便用户区分哪些参数调整过，设置完成后，可以❸单击"确定"按钮，或单击视频画面来应用设置，如图3-32所示。

STEP 05 单击界面顶部的 ▦ 按钮，界面底部会❶弹出"分镜编辑"对话框，在此对话框中可以❷设置视频静音、滤镜、字幕、变焦等，❸单击视频缩览图中间的小白色圆点，可以给视频添加过渡效果，如果预览后觉得拍摄的视频不好，也可以在此对话框中选择删除或重拍，设置完成后，❹单击"确定"按钮，如图3-33所示。

图3-31　单击相应按钮

图3-32　"画面调节"对话框

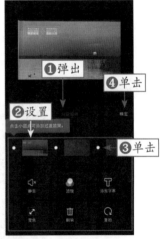

图3-33　"分镜编辑"对话框

STEP 06 单击界面顶部的 ♫ 按钮，❶界面底部会弹出"添加音乐"对话框，在此对话框中可以设置视频音乐，用户可以从手机中选择自己已有的音乐，也可以选择VUE APP提供的配乐，❷向左滑动下方的按钮，即可查看更多的配乐，设置完成后，❸单击"确定"按钮，如图3-34所示。

专家指点 拍摄时可以尝试多种角度，如仰拍，仰拍利于增加视频画面的透视感，又因其仰拍和角度的不同，可以出现不同的拍摄效果。30度仰拍，倾斜角小、透视效果小、畸变小。45度仰拍和60度仰拍，会使视频拍摄主体看上去更加高大。90度仰拍属于与拍摄主体呈直角，除非是特殊镜头的需要，一般的视频很少采用这种拍摄方式。

○ **STEP 07** 单击界面顶部的⊙按钮，❶界面底部会弹出"添加贴纸"对话框，在此对话框中可以为视频某一段画面。❷单击添加贴纸或动画，也可以添加时间与标题等文字信息，设置完成后，❸单击"确定"按钮，如图3-35所示。

○ **STEP 08** 当所有选项设置完成后，单击视频预览画面中的⊙图标，即可保存视频至相册，并❶进入"分享"界面，在此界面中可以直接❷单击相应图标将视频分享至各大新媒体平台，也可以❸单击底部的"完成"按钮，开始录制新的视频，或者❹单击"再次编辑"按钮，再次编辑视频，如图3-36所示。

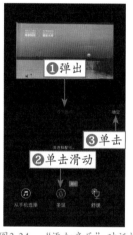
图3-34 "添加音乐"对话框

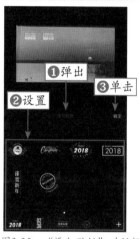
图3-35 "添加贴纸"对话框

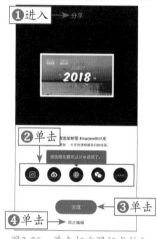
图3-36 单击相应图标或按钮

3.2.2 使用美拍大师

美拍APP是一款由厦门美图网科技有限公司研制发布的一款集直播、手机视频拍摄和手机视频后期于一身的视频软件。美拍APP刚一面世，就赢得了众人的狂热参与，可谓是掀起了一场全民直播的热潮。它主打直播和短视频拍摄，以20多种不同类型的频道吸引了众多粉丝的加盟与关注。如图3-37所示为美拍APP封面及进入界面展示。

图3-37 美拍APP封面及进入界面展示

美拍APP除了直播功能强大之外，它的手机视频拍摄功能也不可小觑。它除了可以拍摄10秒的短视

频以外，还为用户提供了15秒和5分钟的视频时长选择，为用户的短视频拍摄时长提供了多种选择。

想要通过美拍APP对拍摄视频调出画面质感，有两种视频类型需要向大家详细讲解。一种是直接对由美拍APP拍摄的视频进行调整；另一种是美拍以外的软件拍摄的视频再由美拍APP做后期调整。下面一一为大家详细讲解其步骤。

（1）直接由美拍APP拍摄的视频，再由美拍APP来进行后期调整的步骤如下。

● **STEP 01** 打开美拍APP，❶单击 按钮，如图3-38所示。进入视频拍摄界面，用户可以自行选择视频时长，软件默认时长为15秒，❷单击画面即可自动对焦，❸单击 按钮开始拍摄视频，如图3-39所示。

● **STEP 02** 在视频拍摄期间，用户不一定非要拍摄完所选时长，如选择的是15秒时长，但拍摄到12秒就不想再继续拍摄了，可以❶单击右下方的 按钮，如图3-40所示。结束视频拍摄，❷进入"编辑视频"界面，在此界面中，用户可以根据需要❸选择合适的滤镜，如图3-41所示。

图3-38　单击相应按钮

图3-39　单击相应按钮

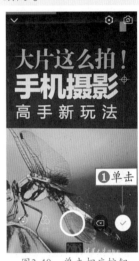
图3-40　单击相应按钮

● **STEP 03** 编辑完成后，❶单击右上方的"下一步"按钮，软件将自动保存设置并生成新视频，如图3-42所示。❷进入"分享"界面，用户可以将视频分享至各个新媒体平台，❸点亮相应图标，❹再单击"分享"按钮即可，如图3-43所示。

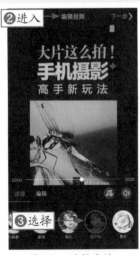
图3-41　选择滤镜

图3-42　单击"下一步"按钮

图3-43　单击"分享"按钮

美拍APP具有强大的滤镜功能，几十款滤镜帮助用户拍摄出多种风格的视频，更有魔法自拍功能，可以帮助用户拍出视频中最好的自己。

（2）有些视频并不是一开始就是由美拍APP拍摄的，而是用手机自带的录像功能，或者其他视频软件拍摄的，这一类视频在美拍APP中的后期调整方式又有所不同。具体操作步骤如下。

STEP 01 打开美拍APP，❶单击界面顶部的"导入"按钮，如图3-44所示。❷进入"全部视频"界面，❸选择相应视频，❹单击"下一步"按钮，如图3-45所示。

图3-44 单击"导入"按钮　　图3-45 单击"下一步"按钮

STEP 02 ❶进入"剪辑"界面，❷拖动视频缩览图至合适位置，❸单击"分割"按钮，即可剪辑视频，❹单击右上方的"下一步"按钮，如图3-46所示，❺进入"编辑视频"界面，❻为视频选择合适的滤镜特效，如图3-47所示。

图3-46 单击"下一步"按钮　　图3-47 选择滤镜特效

美拍APP中的滤镜众多，受篇幅所限，笔者不能一一为大家展示滤镜效果。希望大家能自己多尝试不同的滤镜，体验不同的滤镜给视频带来的不同风格。

此外，在本身没有下载滤镜之前，用户还需要先行单击下载该滤镜之后，才能在视频当中使用。

○ **STEP 03** ❶单击"编辑"按钮，切换至编辑面板，在其中用户可以为视频❷设置字幕、特效、加速等，如果之前未能裁剪得当，也可以单击"剪辑"按钮，再次剪辑视频，设置完成后，❸单击"下一步"按钮，如图3-48所示。❹进入"分享"界面，用户可以为视频❺添加描述的文字，并通过❻点亮图标将视频分享至各大新媒体平台，设置完成后，❼单击"分享"按钮，即可完成分享，如图3-49所示。

图3-48　单击"下一步"按钮　　　　图3-49　单击"分享"按钮

专家指点　　　　美拍APP中有多种不同的画幅可供用户选择。用户在拍摄视频时，可以尝试使用不同的画幅。

　　例如正方形画幅。它是一种比较基础、不挑人、不挑技术的视频拍摄画幅，尤其是对于手机视频拍摄新手来说，更是能够信手拈来，无须考虑太多视频拍摄的构图技巧，打开手机就能拍摄出效果良好的视频。

　　还有圆形画幅。圆形画幅拍摄视频是一种相对来说更具有艺术感的视频拍摄手法，在人们以宽银幕为主流的时候，圆形画幅更像是一种格格不入的异类占据在视频摄影中，将画面浓缩在屏幕中那小小的圆形之中，除了十分高深的"上善若水任方圆"之外，更有一种将天地万物纳入到一点之中的人生哲理。

3.2.3　使用快手

　　快手APP是一款摄像软件，最初是用来制作、分享GIF图片的手机应用软件。后来快手从纯粹的工具应用转型为短视频社区，成为用于用户记录和分享生活的平台。它的使用方法很简单，可以在几秒钟内就制作出自己的动态图片。而且快手启动迅速，因为它没有设置欢迎画面，因此用户仅需要等待1秒左右即可进入软件的主界面。如图3-50所示为快手APP封面。

　　在快手上，用户可以用照片和短视频记录自己的生活点滴，也可以通过直播与粉丝实时互动。快手的内容覆盖生活的方方面面，用户遍布全国各地。在这里，人们能找到自己喜欢的内容，找到自己感兴趣的人，看到更真实有趣的世界，也可以让世界发现真实有趣的自己。

　　运用快手拍摄的每张动态图片都是超压缩的，比微博上同等清晰度的图片小20倍，甚至小过高清晰度的静态图片。并且所有人的图片有着同样概率的曝　　　　图3-50　快手APP封面

光机会。热门图片按"喜欢"用户的数量来排序；动态图片喜欢的人越多，被推荐的概率也就越大。

下面为大家介绍如何使用快手APP拍摄并处理视频。

STEP 01 打开快手APP，❶单击右上方的🖵按钮，如图3-51所示。进入到视频拍摄界面，❷单击●按钮，如图3-52所示。

STEP 02 即可开始拍摄视频，拍摄时如果画面不清晰，可以单击画面中的某处重新对焦，录制完成后，❶再次单击●按钮，如图3-53所示，即可停止拍摄，❷单击 按钮，如图3-54所示。

图3-51 单击相应按钮

图3-52 单击相应按钮

图3-53 单击相应按钮

STEP 03 ❶进入"编辑"界面，❷用户可以根据需要选择合适的滤镜效果来美化视频，让视频更出彩，选择好滤镜后，❸单击"特效"按钮，如图3-55所示。即可切换相应的对话框，❹用户可以根据需要选择多种画面特效，但切记要与视频主题相契合，❺单击"配乐"按钮，如图3-56所示。

图3-54 单击相应按钮

图3-55 单击"特效"按钮

图3-56 单击"配乐"按钮

单击"时间特效"按钮，可以切换至"时间特效"选项区，其中包含了3种时间特效，各选项含义如下。

➤ "慢动作"：可以使画面产生慢动作的效果。

➤ "反复"：拖动视频缩览图至相应位置后，可以以该位置至视频结束位置为片段，反复播放画面。

➤ "逆转时光"：可以从视频结尾处开始播放至视频开头位置。

● **STEP 04** 即可切换相应的对话框，❶用户可以调整视频原有声音的大小，也可以重新为视频配乐，❷单击"封面"按钮，如图3-57所示。切换至相应对话框，用户可以❸选择其中一张图片作为封面，并添加相应的主题字，若是主题字的模板中没有合适的，可以❹单击"高级"按钮，如图3-58所示。

图3-57 单击"封面"按钮 图3-58 单击"高级"按钮

● **STEP 05** ❶进入"高级"界面，在此界面中，❷用户可以更细致地编辑封面图，不仅可以添加主题字，还可以添加贴纸，并对视频进行剪辑，设置完成后，❸单击✓按钮，如图3-59所示。返回"编辑"界面，并单击右上角的"下一步"按钮，❹进入到"分享"界面，用户可以为视频❺添加描述的文字，并通过❻点亮相应的图标将视频分享至各大新媒体平台，设置完成后，❼单击"发布"按钮，即可完成分享，如图3-60所示。

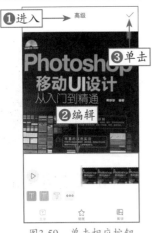
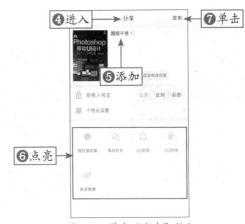

图3-59 单击相应按钮 图3-60 单击"发布"按钮

3.2.4 使用Camtasia Studio

　　Camtasia Studio是最专业的屏幕录像和编辑的软件套装。软件提供了强大的屏幕录像（Camtasia Recorder）、视频的剪辑和编辑（Camtasia Studio）、视频菜单制作（Camtasia MenuMaker）、视频剧场（Camtasia Theater）和视频播放功能（Camtasia Player）等。使用Camtasia Studio软件，用户可以轻松地录制自己的视频，并进行相应的剪辑和过场动画，还可以为视频添加字幕和水印，并转码成多种

格式的视频。

下面为大家介绍如何使用Camtasia Studio录制视频。

STEP 01 打开Camtasia Studio软件，弹出相应的对话框，❶用户可以在"选择区域"中设置录制视频的区域大小，❷并在"设置"选项区中调整麦克风的声音，设置完成后，❸单击▓按钮，开始录制视频，如图3-61所示。

STEP 02 弹出录制倒计时，如图3-62所示，当数字消失时，即可开始录制视频。

图3-61　单击相应按钮

图3-62　弹出录制倒计时

STEP 03 录制视频时，❶选定区域的四个角会出现闪烁的绿色边角，用于提示用户录制的范围，❷并且对话框中的按钮会有所改变，单击"重新启动"按钮，可以删除正在录制的视频，返回到选定区域对话框；"继续"按钮则是用户录制时暂停录制和再次启动录制时使用；"停止"按钮则是在用户录制完视频后，停止录制并进入预览使用，如图3-63所示。

图3-63　视频录制界面

专家指点　用户在录制视频时，可以单击"工具"|"选项"命令，在弹出的"工具选项"对话框中设置"录制/暂停热键"的快捷键，可以方便在录制时快速停止或启动。

还可以单击"效果"|"音频"|"鼠标单击声音"命令，录制鼠标单击的声音。

STEP 04 录制完成后，单击"停止"按钮，即可停止录制视频，❶弹出"预览"对话框，在其中用户可以预览录制的视频，确认无误后，❷单击"保存"按钮，如图3-64所示。即可弹出相应的对话框，设置存储位置后，单击"保存"按钮，❸即可弹出相应的对话框，提示用户视频保存成功，如图3-65所示。

图3-64　单击"保存"按钮

图3-65　弹出相应对话框

3.2.5　使用SnagIt

　　SnagIt是Windows一个非常著名的优秀屏幕、文本和视频捕获、编辑与转换的软件，它可以捕捉、编辑、共享您计算机屏幕上的一切对象。但是使用SnagIt软件捕获的视频只能保存为AVI格式，若想要转成其他格式还需要另外的软件。其界面如图3-66所示。

图3-66　SnagIt界面

　　下面为大家介绍如何使用SnagIt录制视频。

● **STEP 01** 打开SnagIt软件，❶选择"录制一个屏幕视频"选项，❷单击右侧选项区中"区域"右侧的按钮，如图3-67所示，❸弹出"输入属性"对话框，❹在"矩形大小"选项区中设置录制的大小，❺单击"确定"按钮，如图3-68所示。

图3-67　单击相应按钮

图3-68　"输入属性"对话框

STEP 02 返回SnagIt软件界面，单击右侧选项区中下方的"保存配置文件"按钮，❶弹出"保存配置文件"对话框，❷单击"存为新文件"按钮，如图3-69所示。返回SnagIt软件界面，单击右侧选项区中的"捕获"按钮，弹出白色方框，在需要录制的区域单击，即可确定录制的范围，❸并弹出相应面板，❹单击"开始"按钮，如图3-70所示。

图3-69 单击"存为新文件"按钮

图3-70 单击"开始"按钮

STEP 03 即可开始录制视频，录制完成后，❶单击"停止"按钮，如图3-71所示，结束录制。❷弹出"SnagIt捕获预览"对话框，❸单击"保存"按钮，如图3-72所示，按提示保存视频即可完成录制。

图3-71 单击"停止"按钮

图3-72 单击"保存"按钮

声音对广告传播来说很重要。声音通过调动人的听觉器官，达到使观众更好地理解视频画面的效果。而且，声音还有一个视频无法比拟的优势是，它不需要画面的展示，可以口口相传，达到很好的传播效果。

第4章

新媒体音频广告设计

新手重点索引

- ▶ 搜索音频并进行下载
- ▶ 通过APP录制语音旁白
- ▶ 转换音频文件的格式

- ▶ 调整声音大小
- ▶ 裁剪音频
- ▶ 滤镜处理

效果图片欣赏

4.1 下载与转换音频

在视频拍摄录制时，可以为视频添加合适的音乐，目的是让观众更加容易理解拍摄者想要表达的内容，同时也让视频画面更具感染力，所以好的音乐很重要。本节主要介绍下载与转换音频的方法。

4.1.1 搜索音频并进行下载

音乐被称为是人们真实情感抒发的一种艺术，具有节奏感和旋律感。在很大程度上，音乐是人内心真实情感的表达，很容易引发人们的共鸣。音乐对于人来说，往往又有很强大的情感牵引力。

因此，可以试着在多种场合添加合适的音乐，如自己录制的视频中、微店商铺中等。但是，音乐却不是随便添加的，要根据视频或者店铺的主题与拍摄者想要表达的思想感情，来恰当地选择添加什么样的音乐。

音乐按照不同的分类方法，可以分为众多类型，比如流行音乐、古典音乐、爵士乐、抒情音乐、伤感音乐、古风音乐、现代音乐等。众多的音乐种类，也就要求我们在进行视频音乐添加时，要根据其主题来选择添加的音乐。

手机视频音乐的添加，可以通过众多手机视频后期处理软件进行添加，简单的操作就能实现手机视频的音乐添加。本节就以火山小视频APP为例，来为大家详细讲解如何搜索音乐并下载，然后插入到视频中。

火山小视频APP是由北京微播视界科技有限公司研制发布的一款主打15秒短视频拍摄的手机视频软件，号称是最火爆的短视频社交平台，以视频拍摄和视频分享为主。如图4-1所示为火山小视频封面及进入界面。

图4-1 火山小视频封面及进入界面

火山小视频APP除了拍摄视频和视频分享之外，还有粉丝互动功能，粉丝可以为自己喜欢的主播送礼物进行打赏等。此外，其手机视频后期编辑功能也相当强大。它可以为视频信手涂鸦，具有多款滤镜，帮助用户更好地拍摄视频。尤其是其视频后期音乐编辑功能，更是十分出彩，拥有多种风格背景音乐，使用户可以根据自身的喜好来对视频的背景音乐进行添加。

专家指点 为视频添加音乐时，要时刻记住，添加的背景音乐要符合视频的风格和拍摄主题。

下面以火山小视频APP为例，介绍搜索并下载音频的方式。

○ **STEP 01** 打开火山小视频APP，选择相应视频，❶进入"在线音乐"界面，❷单击"歌曲搜索"按钮，如图4-2所示。❸弹出输入文本框，❹输入想要插入的歌曲名称，❺单击"搜索"按钮，如图4-3所示。

○ **STEP 02** 即可显示多种版本的歌曲，❶单击其中一个版本，可以试听歌曲，确认需要的歌曲后，❷单击"确定"按钮，如图4-4所示。系统会❸弹出加载提示框，此时系统正在缓存歌曲，如图4-5所示。

图4-2　单击"歌曲搜索"按钮

图4-3　单击"搜索"按钮

图4-4　单击"确定"按钮

专家指点　在添加音乐时，可以适当考虑流行音乐，流行音乐因其流行之快、受众面广，所以添加了流行音乐的手机视频，也会在很大程度上吸引人们的注意。

○ **STEP 03** 加载完成后，即可❶进入"音乐裁剪"界面，❷滑动选择音乐起点来选定歌曲的片段，❸单击"确认"按钮，如图4-6所示。即可返回视频编辑界面，❹当"音乐"选项右下角出现✓符号，则说明音乐添加成功，如图4-7所示。

图4-5　弹出加载提示框

图4-6　单击"确认"按钮

图4-7　出现相应符号

4.1.2 通过APP录制语音旁白

旁白，是指影视剧中，剧中角色或者非剧中角色对观众说的解说词，是属于影视剧和戏剧的专有名词，目的在于用声音的形式介绍剧情走向、剧情内容甚至是角色的内心独白等。旁白，能够弥补影视剧中光靠画面和角色的对话展现不出来的内容，或者观众看不懂、不清楚的情节交代。

在手机视频拍摄中的旁白录制，一方面的目的在于让观众在观看视频的同时，容易理解拍摄者想要表达的深层意思，或者让观众更简单清楚地观看视频内容；另一方面，主要是为了将视频中不容易展现出来，但又确实存在的内容表达出来，使视频内容更加完整。

在后期为视频录制声音和旁白，可以弥补边拍摄边录制声音时容易出错的情况，而且在后期录制声音，可以极大地增强声音录制的灵活性，能够在后期慢慢来调节，使声音与画面更好地结合在一起。本节就以巧影APP为例，来为大家详细讲解如何录制语音旁白，并试听检查错误。

巧影APP是由北京奈斯瑞明科技有限公司研制发布的一款手机视频后期处理软件，它的主要功能有视频剪辑、视频图像处理、视频文本处理等。如图4-8所示为巧影APP的封面及进入界面展示。

图4-8 巧影APP封面及进入界面

除此之外，巧影APP还可以调整视频画面的各项参数，如饱和度、对比度、亮度、锐度等功能。在视频声音处理方面巧影APP也有良好的效果。

除了以上对手机视频的常规编辑之外，巧影APP还有视频动画贴纸、各色视频主题，以及多样的过渡效果等，能帮助手机视频的后期处理更上一层楼。

运用巧影APP录制声音时要注意，声音录制时长要少于或等于视频播放时长，一旦声音录制的时间长度超过了视频的播放时长，软件就会自动停止录音。所以在录制声音的时候，要把握好时间。

笔者这里是以声音录制时长小于视频播放时长为例的，具体操作步骤如下。

STEP 01 打开巧影APP，选择待录音的手机视频，进入视频编辑界面。❶单击"声音"按钮，进入声音录制界面，❷将视频时间轴调整到声音开始的帧数，如图4-9所示。此时可以先测试麦克风是否正常，如果正常，当声音响起时，音量条会有颜色显示，确认无误之后，❸单击"开始"按钮，开始声音的录制，如图4-10所示。

图4-9 单击"声音"按钮　　　　　　图4-10 单击"开始"按钮

● **STEP 02** 录制完成后，❶单击"停止"按钮，即完成声音录制，如图4-11所示。录制成功的音频，❷会显示在视频轨道下方，呈紫色，如图4-12所示。

图4-11 单击"停止"按钮

图4-12 显示音频

用巧影APP录制完声音之后，可以对录制的声音旁白进行试听，检查其中是否存在错误或吐字不清的情况，以便修改。

打开巧影APP，完成录音后进入录音编辑界面，单击"预听"按钮，即可进入录音预听界面，软件自动播放视频录音，如图4-13所示。

如果在声音旁白录制之后，发现录音有误或者不符合要求，还可以利用巧影APP重新进行录制，具体操作步骤如下。

图4-13 预听录制的语音旁白

● **STEP 01** 打开巧影APP，选择待录音视频进入视频编辑界面，完成录音后进入录音编辑界面，❶选中音频后，❷选择"重录"选项，如图4-14所示。进入声音重录界面，❸单击"开始"按钮，如图4-15所示。

图4-14 选择"重录"选项

图4-15 单击"开始"按钮

● **STEP 02** 录制完毕后，❶单击"停止"按钮，或等录音自动结束，如图4-16所示。界面自动跳回录音编辑界面，❷即为完成声音的重新录制，如图4-17所示。

图4-16 单击"停止"按钮

图4-17 完成声音的重新录制

4.1.3 转换音频文件的格式

当下载或录制完音频时，可能音频的格式是无法直接使用的，这时可以运用格式工厂来转换音频格式。格式工厂的音频格式有很多种，包含了常用的音频格式。下面详细介绍转换音频格式的操作步骤。

STEP 01 ❶打开格式工厂，在左侧选项区中❷单击"音频"按钮，弹出相应的"音频"面板，❸选择MP3选项，如图4-18所示。❹弹出MP3对话框，❺单击"添加文件"按钮，如图4-19所示。

<table>
<tr><td>图4-18 选择MP3选项</td><td>图4-19 单击"添加文件"按钮</td></tr>
</table>

STEP 02 按提示选择❶添加音频后，音频将显示在对话框中，❷单击"确定"按钮，如图4-20所示。❸返回格式工厂主界面，❹单击底部的"点击开始"按钮，如图4-21所示。

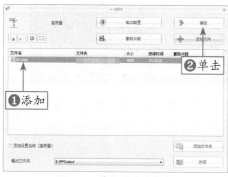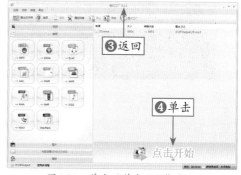

<table>
<tr><td>图4-20 单击"确定"按钮</td><td>图4-21 单击"单击开始"按钮</td></tr>
</table>

STEP 03 音频即可开始转换格式，❶并显示进度，如图4-22所示。当音频转换完成后，可以在音频上单击鼠标右键，❷在弹出的快捷菜单中选择"打开输出文件夹"命令，如图4-23所示，即可打开输出音频所在的文件夹，取用音频。

<table>
<tr><td>图4-22 显示进度</td><td>图4-23 选择"打开输出文件夹"命令</td></tr>
</table>

4.2 处理音频文件

声音录制完后，可能还无法达到需要的水准。因为录音时并不一定能保证绝对不出差错，所以，录制完声音后，需要像照片一样，做一下后期处理，润饰细节，修复瑕疵，再根据需要，适当添加不同的音频滤镜，处理完成以后才能成为一段出色的音乐文件。本节主要介绍处理音频文件的方法。

4.2.1 调整声音大小

在给视频录制声音时，要将录制的音频音量调整到合适的参数。如果录制声音过小，可能观众会听不清楚，但是录制的音频声音过大，又会刺激观众的耳朵，造成不好的观影感受，所以要将录制的声音大小控制在合理的范围之内。具体操作步骤如下。

打开巧影APP，选择待录音视频进入视频编辑界面，完成录音后进入录音编辑界面，❶单击 按钮，如图4-24所示。进入声音调节界面，❷单击音量调节按钮 ，向上滑动为调大音量，向下滑动为调小音量，调整到合适的音量后，❸单击 按钮，即可完成调节录音音量的大小的操作，如图4-25所示。

图4-24 单击相应按钮

图4-25 单击相应按钮

录制完声音后，还可以适当调节左右声道。左右声道是指电子设备模拟人的左右耳朵听觉范围的声音输出。我们一般在戴耳机听歌时，就能有很明显的听觉感受，一般左边耳朵听见的大多是人物原声，也就是左声道，而右边耳朵听见的大都是配乐，也就是右声道。左右声道还原了人耳的听觉习惯，能在很大程度上提升人们的听觉感受。

下面详细介绍调节左右声道的操作方法。

STEP 01 打开巧影APP，选择待录音视频进入视频编辑界面，完成录音后进入录音编辑界面，❶选中音频，如图4-26所示，弹出相应的选项区，❷单击 按钮，如图4-27所示。

图4-26 选中音频

图4-27 单击相应按钮

STEP 02 进入声音调节界面，单击左右声道轨道上的滑动按钮 ，❶向左滑动为增加左声道，如图4-28所示。❷向右滑动为增加右声道，调整完毕后，❸单击 按钮，即可完成录音左右声道的调

整，如图4-29所示。

图4-28　滑动按钮　　　　　　　　　　图4-29　单击相应按钮

4.2.2　裁剪音频

　　在录制好声音之后，巧影APP还可以对录制的声音进行裁剪和拆分，其中裁剪分成两种情况，一是对播放指针左侧的音频部分进行裁剪；二是对播放指针右侧的音频部分进行裁剪。而拆分就是指将播放指针左右两侧的音频进行分割，使其成为两段音频。接下来介绍音频裁剪与拆分的操作步骤。

STEP 01 打开巧影APP，选择待录音视频进入视频编辑界面，完成录音后进入录音编辑界面，选择音频，下拉界面右上方的菜单，❶选择"剪裁/拆分"选项，如图4-30所示。❷打开音频"剪裁与拆分"界面，❸将视频轨道上的播放指针移动到需要进行剪裁或拆分的位置，准备进行剪裁和拆分，如图4-31所示。

图4-30　选择"剪裁/拆分"选项　　　　　　　図4-31　移动播放指针

STEP 02 ❶选择"剪裁到播放指针左侧"选项，❷即可对播放指针左侧的音频进行裁剪，如图4-32所示。

STEP 03 ❶选择"剪裁到播放指针右侧"选项，❷即可对播放指针右侧的音频进行裁剪，如图4-33所示。

STEP 04 ❶选择"从播放指针拆分"选项，❷即可对播放指针两侧的音频进行拆分，如图4-34所示。

图4-32　裁剪音频

图4-33　裁剪音频　　　　　　　　　　図4-34　拆分音频

当声音录制完成后，有可能会出现声音时长小于视频播放时长的情况，此时可以调整音频，将声音扩展到项目终点，也就是视频的结尾处，使视频结尾也能有录音的存在。具体操作步骤如下。

STEP 01 打开巧影APP，选择待录音视频进入视频编辑界面，完成录音后进入录音编辑界面，如图4-35所示。❶选择音频，❷右侧弹出相应的菜单，如图4-36所示。

图4-35　录音编辑界面　　　　　　　　图4-36　弹出相应菜单

STEP 02 下拉界面右上方的菜单，❶开启"循环"选项右侧的按钮，如图4-37所示。由于录音时长小于视频播放时长，所以要先将录音进行循环设置之后，才能将其扩展到视频终点。❷开启"扩展到项目终点"选项右侧的按钮，即可完成将声音扩展到项目终点的设置，如图4-38所示。

图4-37　开启"循环"右侧按钮　　　　　图4-38　开启"扩展到项目终点"右侧按钮

4.2.3　滤镜处理

巧影APP中的滤波器可以将录制的声音变成滤波器中相应的特效声音，使录音变得个性化和新奇化，也能让录音变得更有特点、更有趣味性。具体操作步骤如下。

打开巧影APP，选择待录音的视频进入视频编辑界面，完成录音后进入录音编辑界面，❶选择音频，❷单击滤波器按钮 ，如图4-39所示。进入变声器选择界面，❸选择想要应用的变声器，这里选择的是"变声器（花栗鼠）"选项，❹单击右上方的 按钮，即可完成录制音频的变声处理，如图4-40所示。

图4-39　单击滤波器按钮　　　　　　　图4-40　单击相应按钮

专家指点　　巧影APP滤波器中的变声器除了"花栗鼠"以外，还有"机器人""低沉"和"变调"。这几款变声器都能让原本录制的声音发生变化，呈现出别具一格的声音特效，用在视频当中，也能增加视频的趣味性。

　　H5是一种娱乐化社会营销新模式，它的制作流程非常简单快捷，却能呈现出奢华多变的画面形式，而且还可以精准投放保证传播效果。适当地设计一些H5页面可以更好地宣传企业，为企业带来更多粉丝。

第5章

新媒体H5
广告设计

新手重点索引

- ▶ 凡科互动平台
- ▶ 视界互动平台
- ▶ 人人秀平台
- ▶ 文本与动画设计

- ▶ 交互跳转页面设计
- ▶ H5互动游戏设计
- ▶ H5抽奖活动设计
- ▶ 投票问卷在线表单设计

效果图片欣赏

5.1 H5的制作平台

在移动互联网时代，H5已经越来越被有眼光的人看重。与此同时，各种H5制作平台也横空出世，为新来的新媒体美工提供了大量创作工具。对新媒体美工来说，需要了解这些平台的特征，才能在设计过程中让它们为己所用，从而创作出更多优秀的H5界面。

5.1.1 凡科互动平台

凡科互动是一个专注微营销新玩法的创新型企业，为商家用户提供多元、高效、易用的互联网工具，其主页如图5-1所示。

图5-1 凡科互动主页

凡科互动平台的主要功能如图5-2所示。

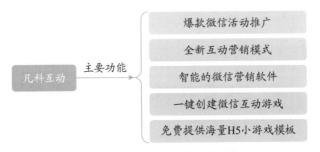

图5-2 凡科互动平台的主要功能

凡科互动的主要特色是游戏互动营销，通过将商家信息软性植入到游戏中，让用户在有趣的娱乐互动中接受商家的品牌，从而提高销售转化率。其特色功能如图5-3所示。

图5-3 凡科互动平台的特色功能

5.1.2　视界互动平台

视界互动是国内技术型H5的领跑者，为商家带来各种形式的H5创意设计与定制开发，为广大中小商家量身打造一站式的高性价比营销推广方案。其主页如图5-4所示。

图5-4　视界互动主页

视界互动的业务范围主要包括H5、VR/AR、内容服务、互联网整合营销、综合平台推广等。其中，H5营销的业务如图5-5所示。

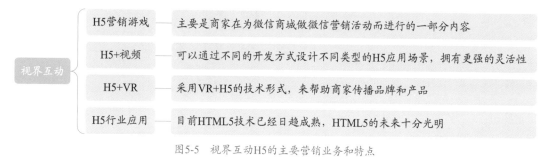

图5-5　视界互动H5的主要营销业务和特点

5.1.3　人人秀平台

人人秀（rrxiu.net）可以帮助用户制作各种精美的H5页面，如微场景、创意海报、微杂志、微信邀请函、场景应用、微信贺卡等。

重要的是，就算你是不懂设计、不会编程的新手，也可以选取喜欢的模板，制作出一个有趣的H5页面，如图5-6所示。

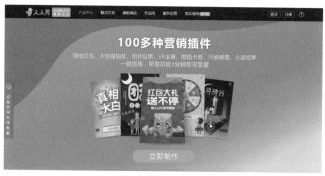

图5-6　人人秀（rrxiu.net）主页

人人秀的主要功能和特色如图5-7所示。

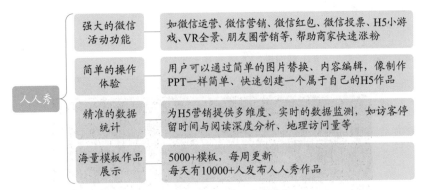

人人秀	强大的微信活动功能	如微信运营、微信营销、微信红包、微信投票、H5小游戏、VR全景、朋友圈营销等,帮助商家快速涨粉
	简单的操作体验	用户可以通过简单的图片替换、内容编辑,像制作PPT一样简单、快速创建一个属于自己的H5作品
	精准的数据统计	为H5营销提供多维度、实时的数据监测,如访客停留时间与阅读深度分析、地理访问量等
	海量模板作品展示	5000+模板,每周更新 每天有10000+人发布人人秀作品

图5-7　人人秀的主要功能和特色

人人秀的"产品中心"中提供了100多种营销插件,如微信红包、大转盘抽奖、照片投票、VR全景、微信卡券、问卷调查、小游戏等。用户通过简单的拖曳操作,即可轻松调用这些插件,实现更好的营销功能,如图5-8所示。

图5-8　人人秀的H5"产品中心"

在"模板商店"页面中,人人秀按照H5的用途、行业、功能和活动费用进行分类,导航功能非常全面、清晰,而且还支持自由搜索功能,如图5-9所示。同时,针对新用户和企业会员等不同层次的用户,还提供了相关的福利,极大地增强了对用户的吸引力。

图5-9　人人秀的"模板商店"

在"作品秀"页面中，列出了很多互联网、影视、银行、航空、家电、学校等不同行业的优秀企业H5营销方案，如华为、腾讯、百度、阿里巴巴、口碑网、爱奇艺、网易等，帮助大家更好地了解和学习这些企业的营销特色。

另外，人人秀的"欢乐现场"板块为用户带来了一站式的现场活动设计流程服务，主要服务如图5-10所示。

图5-10 "欢乐现场"的主要服务

"欢乐现场"适用于年会、会议、酒吧、婚礼、商业活动、培训、赛事、校园等不同的场景，为企业带来线上线下的全方位整套设计方案。

在人人秀平台发布作品成功后，会自动跳转至分享推广界面，同时会出现作品打分，人人秀系统将会从作品丰富度、功能丰富度、作品安全性、浏览流畅度、版权完整度等多个方面对你的作品进行一个综合测评，助你更好地修改和完善作品。

5.2 H5网页广告设计

设计H5页面时可以使用各种平台来制作，会方便快捷很多。尤其是各种开发平台上还有着各种常用的功能，可以针对广告的特点或主题来选择不同平台的工具，设计出优秀的H5广告作品。

5.2.1 文本与动画设计

H5中的文本与动画都是非常基础的元素，对营销来说，也是用来吸引用户关注的重要对象，因此必须在设计上多下功夫。下面以人人秀平台为例，介绍制作文本与动画的一些技巧和方法。

1. H5文本的制作

文本组件是H5页面中最重要的一个组件。在策划好基本的文案内容后，新媒体美工需要将其添加到H5页面中，并进行合适的布局，以及调整其大小、颜色、背景、排版、阴影等基本属性，使其具有统一的风格。

下面详细介绍制作H5文本的操作方法。

● **STEP 01** 在人人秀H5设计界面中，❶单击右侧功能栏"文字"按钮生成文字组件，编辑页中会❷出现一个文本框，❸双击文本框可以输入相应的文字，通过上方的编辑栏可以修改文字的字体类型、字体大小、颜色、字体样式、对齐方式、字体排版等属性，如图5-11所示。

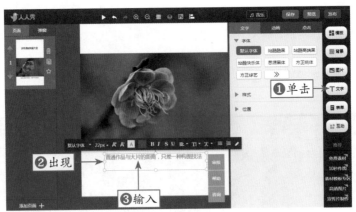

图5-11　输入与编辑文字

- 字体类型：可选择默认字体，也可单击"更多字体"进入人人秀在线字体商城，购买其他字体。
- 字体大小：选择对应字号即可修改文字的大小。
- 颜色：用于设置字体颜色与背景色。
- 字体样式：加粗、斜体、删除线、下划线。
- 对齐方式：选择文字对齐方式，包括左对齐、居中对齐和右对齐。
- 字体排版：用于设置文字的行间距、字符间距。
- 铅笔按钮：单击 ✎ 按钮可直接进行文本编辑。

◎**STEP 02** 在文字上单击鼠标右键，还可以执行复制、粘贴、删除、隐藏、复制动画、复制样式等操作，也可以对文本图层进行管理，如图5-12所示。

◎**STEP 03** 右侧编辑界面可以设置文本的基础样式、边框样式、阴影调整等，如图5-13所示。其中，基础样式包括背景颜色的选择、图片透明度的选择、图片圆角、文本框边距等调整，适当运用样式可以完善文字的视觉效果，突出企业要表达的相关信息。

图5-12　右键快捷菜单

图5-13　其他样式设置

2. H5动画的制作

在H5页面中给一些文字或图像适当地添加一些动画，可以让画面更活泼有趣。具体操作步骤如下。

◎**STEP 01** ❶选择要添加动画效果的元素，在右侧窗口中❷切换至"动画"选项卡，❸单击"添加动画"按钮，如图5-14所示。其中动画的触发方式有"进入页面"和"事件"，❹选择"进入页面"选项，如图5-15所示。

◎**STEP 02** "动画类型"中包括进入效果、强调效果和退出效果3大类型，用户可根据需求选择不同的动画效果，同时也还可以设置动画的方向，如图5-16所示。"持续"表示动画出现的持续时间，默认

为1秒，用户可根据需求设置成任意数值，如图5-17所示。

图5-14 单击"添加动画"按钮

图5-15 选择"进入页面"选项

图5-16 动画类型菜单

图5-17 "持续"设置

STEP 03 ❶"延迟"用于设置延迟动画出现的时间，用户可以根据需要进行修改。"动画播放次数"用于设置动画播放的次数，❷设置为-1时将循环播放，如图5-18所示。❸再次单击"添加"按钮，可以为同一个对象❹添加第二个动画效果，❺并设置需要的选项，如图5-19所示。

图5-18 设置"延迟"和动画播放次数

图5-19 添加第二个动画效果

STEP 04 单击"播放"按钮，即可预览文字动画效果，如图5-20所示。

图5-20 预览动画效果

下面介绍几种常见的H5页面动画效果的制作方法。

（1）物体移动类动画。以物体上升为例（持续向上，后逐渐消失），选中素材，单击右侧动画栏进行动画设置，选择退出动画，注意方向为↑，动画效果如图5-21所示。

图5-21　物体移动类动画的设置方法与效果

（2）聚合类动画。以两种图片合并为例（两侧图片聚拢，类似关门），分别添加对应的两张图片，在右侧动画栏设置动画，设置对应的"渐入"动画，方向设置为相反（左入与右入），动画效果如图5-22所示。

图5-22　聚合类动画的设置方法与效果

应用动画元素可以增强H5页面的交互性，让H5不再像PPT一样，看起来非常无聊，可以在其中充分展现你的创意，吸引用户关注和分享。

5.2.2　交互跳转页面设计

单击触发事件主要是使H5具有各种交互功能，使H5不同于传统的平面广告，只是用户单方面观看，而是可以让用户深度参与到H5中，带来更好的互动效果。

1. 插入跳转链接

跳转链接是H5页面中常常会用到的单击触发事件。企业可以在H5中添加各种商品、店铺和活动链接，让用户快速直达到相应的页面，快速实现H5引流。

● **STEP 01** 以人人秀为例，进入H5编辑器，❶选择要添加链接的按钮，在右侧窗口❷切换至"单击"选项卡，❸在"触发"列表框中选择"跳转外链"选项，如图5-23所示。

● **STEP 02** 在下方❶弹出的"网址"处，用户可根据需求❷添加任意网址链接，添加后即可进行跳转，如图5-24所示。

图5-23 选择"跳转外链"选项

图5-24 设置跳转网址

● **STEP 03** ❶单击界面上方的"音乐"按钮,弹出相应面板,❷单击"更换"按钮,如图5-25所示。弹出相应对话框,用户可以在音乐库中寻找需要的音效,可以单击"我的"进行自定义上传,❸单击"选择"按钮,即可设置音效,如图5-26所示。

图5-25 单击"更换"按钮

图5-26 音效设置

● **STEP 04** 保存修改后,预览H5页面,❶单击其中的"抢优惠券"按钮,❷即可跳转到设置的链接页面,如图5-27所示。

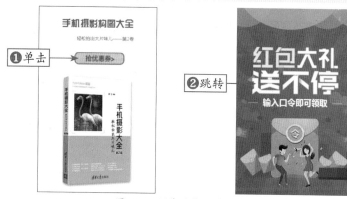

图5-27 预览跳转链接效果

2. 插入事件动画

在H5的表单或者互动游戏中，经常会用到事件动画功能，不仅可以让画面更有趣，而且可以帮助企业完成很多营销任务，如购买、报名、关注等。

⊙ **STEP 01** 以人人秀为例，进入H5编辑器，❶选择要添加链接的按钮，❷在右侧窗口切换至"单击"选项卡，❸选择"事件"选项，❹并设置相应的事件名称，如图5-28所示。

图5-28 设置触发事件

⊙ **STEP 02** ❶选择相应的图片，❷在右侧窗口切换至"动画"选项卡，❸在"方式"下拉列表框中选择"事件"选项，❹并设置相应的事件名称（与前面设置的事件名称一致），❺然后设置相关的动画参数，如图5-29所示。

图5-29 设置"事件"动画

⊙ **STEP 03** ❶然后单击顶部的"图层"按钮◈，❷展开"图层"面板，❸隐藏该图片所在的图层即可，如图5-30所示。

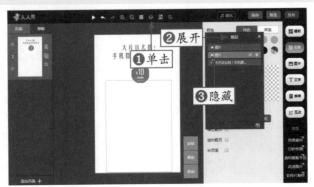

图5-30 隐藏相应图层

● **STEP 04** 保存H5后，预览事件触发效果，单击页面中的"购买"按钮，可以看到商品图片会慢慢浮现出来，效果如图5-31所示。

图5-31 预览事件动画效果

> **专家指点** 对H5营销而言，满足用户参与的需求是确保H5能够长久发展的重要因素。在新媒体美工设计H5时，可以多设计一些能够引起用户共鸣和参与的功能，通过与用户充分的互动，让用户获得良好的参与效果。

5.2.3 H5互动游戏设计

在设计H5时添加一些可以互动的游戏，通过娱乐方式吸引用户，能帮助企业实现更加精准的营销。例如，通过H5互动游戏的方式为企业培养一群核心用户，并在游戏中给出优惠券让用户可以线下消费，给出积分让用户去兑换商品等，这些都可以进一步提升用户对企业的好感度。

下面以人人秀为例，介绍在H5页面中添加互动游戏的操作方法。

● **STEP 01** 进入人人秀产品中心，在"游戏营销"列表中选择相应的游戏类型，最好是可以紧扣热点的游戏，这样可以快速引起用户的关注，❶如"寻碑谷2"，如图5-32所示。可以扫码预览游戏，❷单击"立即制作"按钮，如图5-33所示。在游戏中植入广告，这种营销方式非常隐性，更容易被用户所接受。

图5-32 选择相应的游戏类型

图5-33 单击"立即制作"按钮

● **STEP 02** 进入到人人秀H5编辑器，选择游戏模板后，❶单击右侧的"游戏设置"按钮，如图5-34所示。❷弹出"基本设置"对话框，❸在此可以设置活动名称、开始时间、结束时间、活动地区、活动规则及内容、关注公众号等基本信息，如图5-35所示。

图5-34　单击"游戏设置"按钮　　　　　　　　　　图5-35　基本设置

● **STEP 03** 在"抽奖"选项卡中，可以设置抽奖条件分数、每日抽奖次数以及奖品类型等，如图5-36所示。抽奖是游戏吸引用户参与和分享的动力所在，除非你的游戏形式特别诱人，否则建议大家还是要设置一个抽奖环节。

● **STEP 04** 在"排行榜"选项卡中，可以选择排行榜的类型，显示排行数以及好友PK和排行榜奖品等选项，如图5-37所示。通过排行榜可以激发用户的争强好胜之心，扩大企业的活动宣传范围。

图5-36　"抽奖"选项卡　　　　　　　　　　图5-37　"排行榜"选项卡

● **STEP 05** 在"领奖人信息"选项卡中，可以选择用户领奖时需要填写的信息，如姓名、性别、手机、邮箱、地址等，建议只需要选择姓名和手机即可，避免该环节过于复杂，反而引起用户的反感，如图5-38所示。

● **STEP 06** 切换至"样式设置"选项卡，用户可以设置游戏页面中的各个元素，可以将其替换为自己的LOGO、产品等图片，如图5-39所示。

● **STEP 07** 保存并发布H5后，即可体验互动游戏效果，如图5-40所示。这样可以降低用户对于企业宣传的反感度，提高用户的存留率，让他们在玩游戏的同时接受企业的宣传广告。

图5-38 "领奖人信息"选项卡

图5-39 "样式设置"选项卡

图5-40 预览H5互动游戏

游戏是非常重要的H5营销功能，几乎所有的热门H5营销案例都使用了游戏营销。新媒体美工在设计页面时可以将游戏场景中的图片更换为自己的营销素材。当然，这些素材的安排要合理，不能出现得太牵强，否则会让人看上去觉得很奇怪。

利用游戏营销可以增加用户观看广告的时间，更加深入地了解企业的信息，同时对于参与游戏的用户可以让他们参与抽奖。不过抽奖门槛应尽可能设置得低一些，将企业的抵用券、优惠券等作为奖品，吸引用户到店消费。

5.2.4 H5抽奖活动设计

为了吸引用户积极参与活动，企业还可以为H5设置抽奖、排行榜、发券、信息收集等信息。

● **STEP 01** 进入H5编辑器，❶新建一个模板页面，删除其中多余的元素，❷在"互动"菜单中单击"抽奖"标签，如图5-41所示，为H5页面添加一个抽奖插件。

● **STEP 02** 添加抽奖插件后，❶移动至合适位置，❷单击右侧的"抽奖设置"按钮，来完善H5营销的抽奖互动活动，否则抽奖活动将无法顺利进行，如图5-42所示。

● **STEP 03** 首先是基本设置，包括填写活动名称、设置开始时间和结束时间以及显示方式，如图5-43所示。需要注意的是，活动名称将是用户在后台查看数据时的分组依据，必须准确填写；如果用户的参与时间不在设置的范围之内，则将无法参与抽奖活动。在显示方式菜单中，可以选择转盘、九宫格、摇一摇等3种不同的抽奖皮肤。

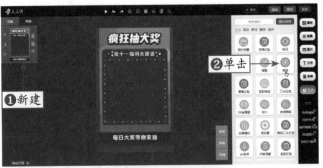

图5-41　单击"抽奖"标签

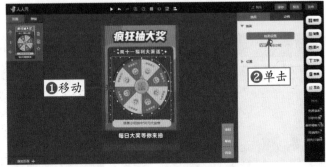

图5-42　单击"抽奖设置"按钮

● **STEP 04** 然后是奖品设置，包括奖品名称、奖品类型、奖品数量、中奖概率等，修改相应的图标、奖品名称与奖品类型，如图5-44所示。

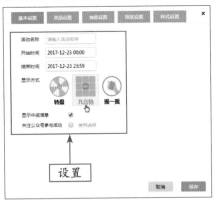

图5-43　基本设置

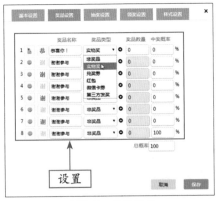

图5-44　奖品设置

● **STEP 05** 右侧的奖品类型有非奖品、实物奖、兑奖券、第三方发奖、红包、微信卡券共6种。选择奖品类型后会出现相应的奖品设置，若想要更改设置，可单击右侧+按钮更改。例如，在奖品类型中选择"实物奖"选项，还可以设置兑奖方式、领奖人信息及中奖提示等选项，如图5-45所示。

● **STEP 06** 在奖品设置中，最左侧的笑脸可以用来替换奖品图片，如图5-46所示。可以单击笑脸上传自制的商品图标和兑奖券图标，图片标准大小为50像素×50像素，超过则会自动压缩，只要图片不过大，都不会明显失真，用户可以放心上传。

● **STEP 07** 接下来是抽奖设置，用户可以分别对参与者的抽奖次数、中奖次数和总中奖次数3个选项进行设置，如图5-47所示。然后是领奖设置，可以在此选择所需要的用户信息，如图5-48所示。

图5-45 "实物奖"设置

图5-46 替换奖品图片

图5-47 抽奖设置

图5-48 领奖设置

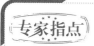

当鼠标移动到领奖信息的某个选项上时，会显示此项的详细介绍。参与者在领奖时，需要先对领奖信息表单进行填写。

◎STEP 08 最后是样式设置，可以让自己的抽奖活动更加个性化，如图5-49所示。设置完成后，单击"保存"按钮，即可完成信息的设置，如图5-50所示。

图5-49 样式设置

图5-50 保存设置

◎STEP 09 保存并发布H5后，即可体验抽奖活动效果，如图5-51所示。

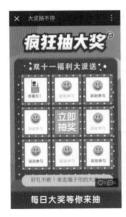

图5-51　预览抽奖活动

H5营销带有的商业标志及强烈的营利性质，在一定程度上缩小了H5作品的用户定位范围。但是通过兴趣点进行互动仍然是营销的重要途径，如抽奖、红包或者小游戏等，这些都是吸引用户的主要方式。

> **专家指点**　有些企业为了让浏览H5的用户强制关注企业的微信公众号，使用强制关注功能。在人人秀平台上，使用红包、抽奖和照片投票功能时，可以在页面的右侧或者设置界面中，看到一个"关注公众号参与活动"复选框，选中后即可实现强制关注功能。
>
> 　　需要注意的是，微信严格禁止各种诱导分享和强制关注，因此在微信中使用该功能是具有一定风险的。如果公众号的粉丝数过少（少于3000人），却为了迅速吸粉，而通过多种方式快速涨粉，容易引起微信公众平台的注意，导致公众号被封。
>
> 　　例如，人人秀平台上禁止下面行为。
> ➢ 在H5页面中直接提及关注后领红包。
> ➢ 关注后抽奖等带有明显诱导关注性质的词语。

5.2.5　投票问卷在线表单设计

通过H5开发平台，新媒体美工可以在设计活动中嵌入投票或答题问卷等在线表单，支持导出表单信息。投票活动是一种与众筹非常类似的活动。企业可以在H5中添加一些投票活动抽奖，并设置相应的奖励机制，可以用来快速吸粉、增粉。

问卷调查是一种用于收集用户信息、反馈和喜好的活动。新媒体美工可以制作问卷调查H5页面，对消费者意愿进行调查，从而知晓用户的购买意向。问卷调查的功能与在线表单看上去比较相似，但各有各的长处。表单善于收集用户信息，而问卷调查则可以获取更多的用户意向和行为，如调查用户常用的洗发水品牌、用户最喜欢玩的手游等。

下面以人人秀为例，介绍在H5页面中添加投票问卷在线表单的操作方法。

● **STEP 01** 在人人秀编辑器中，❶单击"互动"按钮展开其操作面板，❷选择"问卷调查"插件，❸即可插入并设置"问卷调查"插件，如图5-52所示。❹在右侧的面板中单击"设置"按钮，如图5-53所示。

● **STEP 02** 在"基本设置"选项卡中可以设置投票问卷的活动名称、开始时间、结束时间等，❶单击投票选项右侧的"设置"按钮，如图5-54所示，可以设置投票的具体选项，❷在文本框中输入文字，❸单击"添加"按钮，如图5-55所示。

图5-52　插入"问卷调查"插件

图5-53　单击"设置"按钮

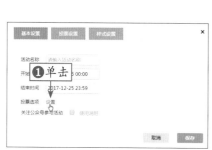

图5-54　单击"设置"按钮

图5-55　单击"添加"按钮

STEP 03 ❶即可设置其中的一个选项，❷继续输入文字，如图5-56所示，添加多个选项后，❸单击右下角的"保存"按钮，如图5-57所示，即可保存选项。

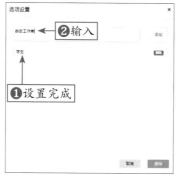

图5-56　继续输入文字

图5-57　单击"保存"按钮

STEP 04 ❶切换至"样式设置"选项卡，❷在此选项卡中可以设置投票按钮的名称与风格样式，设置完成后，❸单击"保存"按钮，如图5-58所示。❹设置完成的选项将显示在页面，如图5-59所示。

图5-58 "样式设置"选项卡

图5-59 设置后的效果

⊙ STEP 05 用户打开H5页面后，可以选择相应数量的选项，单击"投票"按钮，即可参与问卷调查，并显示全部的投票情况，如图5-60所示。同时，企业也可以利用各种互动功能，将用户调查问卷H5活动自发地广泛传播出去。

图5-60 预览H5用户调查活动效果

5.2.6 微信红包H5活动设计

当微信推出红包功能后，红包就一直是人们关注的重点。尤其是新年期间，微信群几乎被红包引爆，朋友圈被红包活动刷屏。红包如今已经成为企业在线上线下吸粉引流的高效工具。红包最容易引起人们的注意，是一个有效的引流入口，营销者应在H5的推广内容中多多添加"红包"关键词。

下面以人人秀为例，介绍在H5页面中添加微信红包活动的操作方法。

⊙ STEP 01 打开人人秀编辑器，选择相应模板，删除多余元素。❶单击"互动"按钮，展开其操作面板，❷选择"微信红包"插件，❸即可插入"微信红包"插件，如图5-61所示。❹单击右侧的"红包设置"按钮，如图5-62所示。

⊙ STEP 02 ❶弹出"基本设置"对话框，❷在此可以设置红包的活动时间、活动总金额（单次金额不能低于10元）、红包金额（最低1元，最高200元）、中奖率（中奖率最低20%）、是否允许重复抢红包（针对抢到0元用户）等基本属性，如图5-63所示。

⊙ STEP 03 在"高级设置"面板中，还可以进行位置限制、分享后获得一次额外抽奖机会、时段红包、红包弹幕（提高抽奖气氛）以及公众号关注后领红包等高级设置，如图5-64所示。

图5-61 选择"微信红包"插件

图5-62 单击"红包设置"按钮

图5-63 微信红包设置

图5-64 "高级设置"面板

● **STEP 04** 在"信息设置"面板中，可以设置微信红包的活动名称、公司名称、活动祝福以及活动备注等选项，如图**5-65**所示。

● **STEP 05** 在"样式设置"面板中，可以设置红包的样式，用户可以根据需要来选择，单击"修改"按钮，可以修改活动文本，如图**5-66**所示。

图5-65 "信息设置"面板

图5-66 "样式设置"面板

● **STEP 06** 单击"保存"按钮，弹出充值提示，用户根据提示为红包进行充值即可，如图**5-67**所示。

● **STEP 07** 在"微信红包"选项区中，单击"高级功能"链接，企业可以根据自己的需要选择开启更多的高级功能，如图**5-68**所示。

● **STEP 08** 保存并发布H5页面后，即可查看微信红包的活动效果，如图**5-69**所示。通过结合H5页面与微信红包的活动玩法，不但可以让用户体验到H5的丰富、有趣的互动活动，而且还可以体验在微信中拆红包的真实感受。

功能	企业免费版	企业体验版	企业标准版	企业高级版
红包发放金额	100元	不限	不限	不限
普通抽红包	✓	✓	✓	✓
红包手续费	10%+2%	10%+2%	3%+2%	3%
万人同时抽红包	✕	✓	✓	✓
高级防作弊	✕	✓	✓	✓
口令红包	✕	✕	✓	✓
语音红包	✕	✕	✓	✓
分时红包	✕	✕	✓	✓
裂变红包	✕	✕	✓	✓
地理位置限制	✕	✕	✓	✓
红包弹幕	✕	✕	✓	✓
手机流量红包	✕	✕	✓	✓
使用自己的公众号发红包	✕	✕	✕	✓

图5-67　弹出充值提示　　　　　　　　　图5-68　开启更多的高级功能

图5-69　预览H5红包活动效果

　　当企业的活动规模比较大时，也可以使用"自己公众号发红包"功能来宣传品牌，实现更好的引流和宣传的效果。人人秀平台上的企业高级版及以上的客户可以通过绑定自身微信公众号的服务，由自己的公众号来推送红包消息，让用户直接通过微信来领红包，而无须再经过H5页面。

> **专家指点**　　　　人人秀平台上的微信红包有很多种不同的类型，如口令红包、语音红包、分时发放、裂变红包、流量红包、一人一码和VR红包等多种样式，可以满足企业在不同场景的不同需求，帮助企业达到快速宣传、促销的目的。
>
> 　　需要注意的是，在给H5中的红包进行充值时，人人秀和微信平台会根据企业的充值金额抽取少量的服务费和渠道费用。

据数据统计，微信朋友圈营业额在1年内可以达到1500亿元以上。由此可见，微信朋友圈是一个绝佳的销售场所，将自己的朋友圈设计得有个性一些，可以让更多人记住你，从而达到提高销售额的目的。

第6章 微信朋友圈广告设计

新手重点索引

- ▶ 头像是最佳的广告位
- ▶ 好的昵称就是品牌
- ▶ 个性签名字字千金
- ▶ 主题照片展示商业价值

- ▶ 名人版朋友圈设计
- ▶ 简介版朋友圈设计
- ▶ 店招版朋友圈设计

效果图片欣赏

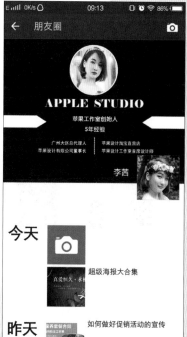

6.1 前期准备：微信朋友圈设计要点

现在微信朋友圈的主要消费者是年轻人。大多数年轻人将个性放在首位，讲究潮流和时尚。因此朋友圈要做好营销，首当其冲的就是要做好个性营销，满足他们要不我第一、要不我唯一的独特个性。实现与他们思维的同频，达到共鸣和共振，才能更好地拉近与他们的距离，实现营销。

6.1.1 头像是最佳的广告位

现在都讲视觉营销，也讲位置的重要性，而微信朋友圈首先进入大家视野的就是微信的头像。可以说，这小小的头像图片，却是微信最引人注目的广告位，我们一定要用好，不要浪费了！

在笔者的微信朋友圈里，有几千个朋友，我对他们的头像进行了分析总结，普通人的头像两种图片最多：一是自己的人像照片；二是拍的或选的风景照片。

但是侧重营销的人，即使用人物照片，也应该使用一定的技巧，让效果更上一层楼。其中3类照片用得多：一是自己非常有专业范的照片；二是与明星的合影；三是自己在重要、公众场合上的照片。

不同的头像，传递给人不同的信息，注重营销的朋友，建议根据自己的定位来进行设置，可以从这几个方面着手，如图6-1所示。

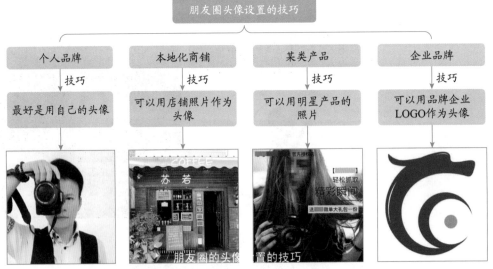

图6-1 朋友圈头像设置的技巧

以上的头像图片，是不是比常规的显得更有范，视觉效果更美？设置微信头像的方法很简单。具体操作步骤如下。

● **STEP 01** 打开微信，❶单击右下角的"我"图标，❷单击最上面一行的"微信号"头像或名称，如图6-2所示，❸进入"个人信息"界面，❹单击"头像"名称，如图6-3所示。

图6-2 单击"微信号"头像 图6-3 单击"头像"名称

○ STEP 02 弹出"图片"界面，❶用户可以单击"拍摄照片"按钮，❷还可以直接单击照片，如图6-4所示。拍好或选好照片，按提示操作完成后，❸即可得到设置好的头像效果，如图6-5所示。

图6-4 单击照片 图6-5 设置的头像效果

用户可以参照上述方法，将头像换成对自己最为有利的各种图像。但切记，一定要让对方感到真实，有安全感，这样对方才会更加信赖自己，而信任是好的营销的开始。

6.1.2 好的昵称就是品牌

头像给人的是第一视觉形象，而昵称给人的是第一文字形象。从营销的角度来看，好的名称自带品牌和营销功能，它是虚拟环境中方便他人辨别的重要标志，因此一定要取好。

1. 昵称要素

取一个恰当且正式的名字，会让客户对所销售的对象有一个更加直观的认识。所以在命名时，我们应该尽量去挑选一些耳目一新的、别具一格的、让对方能够看一眼就留下深刻的印象的名字。

总结一下，取微信昵称要注意3个要素：简单好记、形象生动和唯一特性。

专家指点 　同时，也要注意一下微信号的取法。微信号是我们在微信上的身份证号码，具有唯一性，所以要满足易记、易传播的特点，这样才更有利于品牌的宣传和推广。

首先是字母不宜过多，不然在向对方报微信号时容易造成困扰与疑惑，并且微信号中最好可以包含手机号或是QQ号之类的数字号码，好记的同时也方便对方联系。需要注意的是，微信号的设置必须以英文字母作为开头，是不能以数字作为开头的。

此处为大家介绍几种微信号设置方式，包括姓名缩写+手机号码、姓名缩写+QQ号码、英文名+手机号码和英文名+QQ号码等4种。

如果你的企业有大量客户，并且同时有多个微信号进行操作与维护，可以采取企业名称缩写加序列号的方式来区别，如flwh001、flwh002等。

2. 常规取法

微信昵称的取法，这里给大家总结常见的几种。

一是真实取名法。直接用自己的姓名，或者企业名称来命名，如图6-6所示。

二是虚拟取名法。可以选用一个艺名、笔名、网名等，如图6-7所示，但切记不要经常换名称。

图6-6　真实取名法　　　　　　　图6-7　虚拟取名法

三是创意取名法。如同音、谐音等手法都可以，如有个昵称叫"淳普茶楼"，因为这位用户是卖普洱茶的，名字新颖而且也包含了所销售的商品信息，如图6-8所示。

四是组合取名法。中文名+英文名，或者企业名称+中文名等，如图6-9所示，将公司名称和自己的名称、职位等，放在昵称当中，让人一目了然，不仅找起来方便，而且对公司的印象也会更加深刻。

图6-8　创意取名法　　　　　　　图6-9　组合取名法

3. 符号取法

设计讲究的是创新和独特性。除了枯燥的中文和英文，我们还可以往昵称中加入可爱的表情，来传递出一种向上、热情的气质，给人留下不一样的印象。

下面简单介绍一下在昵称中加入表情的方法。

在"个人信息"界面，单击"昵称"，即可弹出"更改名字"界面，❶单击键盘中的笑脸表情按

钮，如图6-10所示。即可弹出各种符号列表，大家可以先❷单击底部的符号类型，再在列表中❸选择适合自己或有特色的符号，如图6-11所示。

还有一些昵称里的表情可以直接反映出商家所销售的商品。如图6-12所示，如果将口红、箱包、女装、女鞋、帽子、轻奢饰品等表情择其一放在昵称里，可以让顾客一眼明白你所销售的商品，但是切记不要放太多，否则会让人分不清楚你所销售的商品。

图6-10 "更改名字"界面

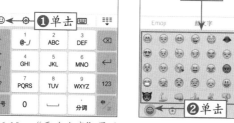
图6-11 符号列表

图6-12 表情符号

4. 特殊位置取法

这里介绍一种独特位置的取名方法，即将自己的电话号码以小写的方式，置于名称的右上方位置，这种方法一般的人不会哦，这里分享给大家。

对在微信朋友圈中做销售的商户来说，让对方能够轻易且迅速地取得自己的联系方式是非常重要的。有些人直接将电话号码放入昵称之中，但是这样可能会导致名称字数过长，一些有效信息被掩盖。

这个时候，我们可以上网运用一种叫作"上标电话号码生成器"的程序，来解决这个问题。接下来为大家介绍这个程序的具体用法。

● **STEP 01** 打开手机百度，❶搜索"上标电话号码生成器"，❷并单击链接打开，如图6-13所示，❸将自己的号码输入，如图6-14所示。

图6-13 单击链接

图6-14 输入号码

● **STEP 02** ❶单击"一键转换"按钮，❷就可以生成像链接一样的小数字，如图6-15所示。将这些数字❸复制粘贴在自己的昵称后面，这样既美观又方便的电话号码上标便做好了，效果如图6-16所示。如果要取消号码，直接在昵称后删除即可。

图6-15　生成像链接一样的小数字　　　　图6-16　电话上标示意图

6.1.3　个性签名字字千金

个性签名是向对方展现自己性格、能力、实力等最直接的方式。因此，为了一开始就给客户留下一个好印象，我们应该重点思考如何写好个性签名。

取什么样的个性签名，取决于我们的目的，是想在对方或客户心里留下一个什么印象，或达到一个什么目的，然后再提炼展示我们的产品、特征或成就，如图6-17所示。

一般来说，不同用户个性签名的设置大概有以下3种风格。

1. 个人风格式

这是个性签名中最常见的风格。选择此种风格的用户会根据自己的习惯、性格特征、喜欢的好词好句等来编写个性签名。一般来说，微信的普通用户都会选择这种风格作为自己的个性签名，如图6-18所示。

图6-17　个性签名的内容

图6-18　个人风格式的个性签名

2. 成就展示式

使用这个风格个性签名的用户，一般都会带有一定的营销性质。但他的身份很少会是直接的销售人员，作为服务人员的可能性更高一些。但他绝对也是销售与宣发环节不可或缺的一员。比如接下来介绍的两位朋友，如图6-19所示。

图6-19　成就展示式的个性签名

他们并不直接对外销售，也就是说，交易的直接过程他们并没有参与，可是他们同样也提供营销与广告宣传，因为他们是整个销售过程的一个环节。

3. 产品介绍式

这种方式可以说是销售人员最常用的方式。它采取最简单粗暴的方式告诉对方他的营销方向与内容，如图6-20所示。

图6-20　产品介绍式的个性签名

这种直接介绍商品的个性签名，选择的都是店铺里的明星产品，一般来说都是知名度比较高的好货。

在添加好友的过程中，个性签名十分重要，好的签名能给对方留下深刻的印象。接下来为大家介绍设置个性签名的步骤。

○ **STEP 01** 首先进入"我"界面，❶单击"微信号"按钮，如图6-21所示。❷进入"个人信息"界面之后，❸单击"更多"按钮，如图6-22所示。

图6-21 单击"微信号"按钮 图6-22 单击"更多"按钮

○ **STEP 02** ❶进入"更多信息"界面，❷单击"个性签名"按钮，如图6-23所示。❸在编辑栏中输入个性签名后，❹单击"保存"按钮，如图6-24所示，即可设定个性签名。

图6-23 单击"个性签名"按钮 图6-24 单击"保存"按钮

6.1.4 主题照片展示商业价值

从位置展示的出场顺序来看，虽说头像是微信的第一广告位不假，但如果从效果展示的充分度而言，主题图片的广告位价值更大，大在哪？大在尺寸，可以放大图和更多的文字内容，更全面充分地展示我们的个性、特色、产品等。

微信的主题照片其实是头像上面的背景封面。下面给大家看看，做得比较好的效果案例，如图6-25所示。

图6-25　制作精美的主题照片示意图

微信的这张主题照片，尺寸比例为480像素×300像素左右，因此大家可以通过"图片+文字"的方式，尽可能地将自己的产品、特色、成就等，完美布局，充分展示出来。

专家指点　　大家可以自己用制图软件去做，也可以去淘宝网搜索"微信朋友圈封面"，已经有专门做广告的人为大家量身定制这个主题广告照片了。

● **STEP 01** 更换主题照片的方法很简单，进入微信，❶单击右下角的"发现"图标，再❷单击"朋友圈"按钮，如图6-26所示。进入"朋友圈"界面，❸单击背景照片，会弹出"更换相册封面"按钮，❹单击此按钮，如图6-27所示。

● **STEP 02** ❶进入"更换相册封面"界面，❷单击"从手机相册选择"按钮，如图6-28所示。选择一张合适的照片，并按提示操作，❸封面便设置完毕，效果如图6-29所示。

图6-26　单击"朋友圈"按钮

图6-27　单击"更换相册封面"按钮　　图6-28　单击"从手机相册选择"按钮　　图6-29　设置完毕效果图

6.2 案例实战：微信朋友圈广告设计

了解了头像、昵称、个性签名与主题照片的重要性之后，可以开始试着设计属于自己的朋友圈了。设计时一定要贴合自己的营销方向，否则会变得不伦不类。

6.2.1 名人版朋友圈设计

在制作名人版朋友圈界面时，主要采用白色的背景，并添加华丽的装饰素材，文字对称分布，对比非常清晰，可以很好地突出其中要表达的信息。

本实例最终效果如图6-30所示。

图 6-30　实例效果

素材文件	素材\第6章\头像1.jpg、花纹1.jpg、花纹2.psd、朋友圈界面1.psd	
效果文件	效果\第6章\名人版朋友圈设计.psd、名人版朋友圈设计.jpg	
视频文件	6.2.1 名人版朋友圈设计.mp4	

- **STEP 01** 单击"文件"|"新建"命令，❶弹出"新建文档"对话框，❷设置"名称"为"名人版朋友圈设计"、"宽度"为1080像素、"高度"为810像素、"分辨率"为300像素/英寸、"颜色模式"为"RGB颜色"、"背景内容"为"白色"，❸单击"创建"按钮，如图6-31所示，新建一个空白图像。
- **STEP 02** 打开"头像1.jpg"素材，将其拖曳至"名人版朋友圈设计"图像编辑窗口中的合适位置，效果如图6-32所示。
- **STEP 03** 选取工具箱中的椭圆选框工具，在图像编辑窗口中创建一个正圆选区，如图6-33所示。
- **STEP 04** 单击"选择"|"反选"命令，反选选区，如图6-34所示。
- **STEP 05** 按Delete键，删除选区内的图像，如图6-35所示。
- **STEP 06** 按Ctrl+D组合键，取消选区，如图6-36所示。

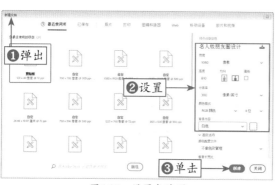

图6-31　设置各选项

图6-32　拖曳图像

图6-33　创建正圆选区

图6-34　反选选区

图6-35　删除选区内的图像

图6-36　取消选区

> **STEP 07** 按Ctrl+T组合键，调出变换控制框，适当调整图像的大小和位置，并按Enter键确认，如图6-37所示。

> **STEP 08** 双击"图层1"图层，❶弹出"图层样式"对话框，❷选中"描边"复选框，❸设置"大小"为6、"位置"为"外部"、"颜色"为黑色（RGB参数值均为0），如图6-38所示。

图6-37　调整图像的大小和位置

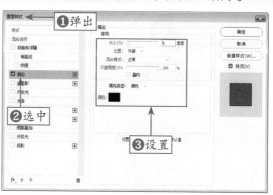

图6-38　设置各选项

STEP 09 单击"确定"按钮，即可应用"描边"图层样式，如图6-39所示。

STEP 10 打开"花纹1.jpg"素材，将其拖曳至背景图像编辑窗口中合适的位置，效果如图6-40所示。

图6-39　应用图层样式

图6-40　拖曳图像

STEP 11 选取工具箱中的魔棒工具，在工具属性栏中设置"容差"为20，在花纹素材的灰色区域上单击鼠标左键，创建选区，如图6-41所示。

STEP 12 单击"选择"|"选取相似"命令，增加选区范围，如图6-42所示。

图6-41　创建选区

图6-42　增加选区范围

STEP 13 按Delete键，删除选区内的图像，按Ctrl+D组合键，取消选区，如图6-43所示。

STEP 14 按住Ctrl键的同时单击"图层2"图层的图层缩览图，将其载入选区，如图6-44所示。

图6-43　取消选区

图6-44　载入选区

STEP 15 设置前景色为黑色（RGB参数值均为0），为选区填充黑色，并取消选区，如图6-45所示。

STEP 16 适当调整花纹图像的位置，效果如图6-46所示。

图6-45　填充颜色后取消选区

图6-46　调整图像位置

STEP 17 打开"花纹2.psd"素材图像，按住Ctrl键的同时单击"图层0"图层的图层缩览图，将其载入选区，如图6-47所示。

STEP 18 为选区填充黑色，并取消选区，将其拖曳至"名人版朋友圈设计"图像编辑窗口中合适的位置，效果如图6-48所示。

图6-47　载入选区

图6-48　拖曳图像

STEP 19 选取工具箱中的横排文字工具，单击"窗口"|"字符"命令，在弹出的"字符"面板中，❶设置"字体系列"为"微软雅黑"、"字体大小"为10点、"设置所选字符的字距调整"为7、"颜色"为黑色（RGB参数值均为0），❷并激活仿粗体图标，如图6-49所示。

STEP 20 输入相应文本，并调整至合适位置，效果如图6-50所示。

图6-49　设置各选项

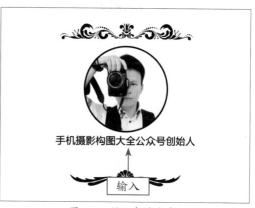

图6-50　输入相应文本

文字是多数设计作品尤其是商业作品中不可或缺的重要元素，有时甚至在作品中起着主导作用。Photoshop除了提供丰富的文字属性设计及版式编排功能外，还允许对文字的形状进行编辑，以便制作出更多、更丰富的文字效果。

STEP 21 选取工具箱中的直线工具，在工具属性栏中设置"选择工具模式"为"形状"、"粗细"为3像素、"填充"为黑色（RGB参数值均为0），绘制一个直线形状，如图6-51所示。

STEP 22 选取工具箱中的横排文字工具，在"字符"面板中设置"字体系列"为"华康海报体"、"字体大小"为7点、"设置所选字符的字距调整"为7、"颜色"为黑色（RGB参数值均为0），并激活仿粗体图标，在适当位置输入相应文本，如图6-52所示。

图6-51 绘制直线　　　　　　　图6-52 输入相应文本

STEP 23 选取工具箱中的横排文字工具，在图像上创建一个文本框，设置"字体系列"为"微软雅黑"、"字体大小"为6.5点、"设置行距"为11点、"设置所选字符的字距调整"为7、"颜色"为黑色（RGB参数值均为0），如图6-53所示。

STEP 24 在图像编辑窗口中的适当位置输入相应文本，如图6-54所示。

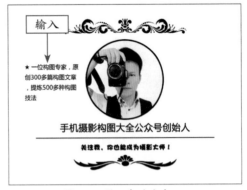

图6-53 设置各选项　　　　　　图6-54 输入相应文本

STEP 25 复制刚刚输入的文字，并将其移至头像的右侧，如图6-55所示。

STEP 26 运用横排文字工具修改文本内容，效果如图6-56所示。

STEP 27 单击"背景"图层右侧的锁图标，选中所有图层，按Ctrl+G组合键，为图层编组，得到"组1"图层组，如图6-57所示。

STEP 28 按Ctrl+O组合键，打开"朋友圈界面1.psd"素材图像，如图6-58所示。

图6-55 移动文字

图6-56 修改文本内容

图6-57 得到"组1"图层组

图6-58 素材图像

STEP 29 切换至背景图像编辑窗口，运用移动工具将图层组的图像拖曳至"朋友圈界面1"图像编辑窗口中，适当调整图像的位置，如图6-59所示。

STEP 30 在"图层"面板中，将"组1"图层组调整至"背景"图层上方，即可显示被隐藏的图像，效果如图6-60所示。

图6-59 拖曳图像

图6-60 调整图层顺序

6.2.2 简介版朋友圈设计

在制作简介版朋友圈界面时，运用黑色作为背景色，白色作为文字与装饰的颜色，为人物头像添加白色的描边，使头像与文字相呼应，让整体变得更加和谐。

本实例最终效果如图6-61所示。

图6-61　实例效果

	素材文件	素材\第6章\头像2.jpg、朋友圈界面2.psd
	效果文件	效果\第6章\简介版朋友圈设计.psd、简介版朋友圈设计.jpg
	视频文件	6.2.2 简介版朋友圈设计.mp4

● **STEP 01** 单击"文件"｜"新建"命令，❶弹出"新建文档"对话框，❷设置"名称"为"简介版朋友圈设计"、"宽度"为1080像素、"高度"为810像素、"分辨率"为300像素/英寸、"颜色模式"为"RGB颜色"、"背景内容"为"白色"，❸单击"创建"按钮，如图6-62所示，新建一个空白图像。

● **STEP 02** 设置前景色为黑色（RGB参数值均为0），并为"背景"图层填充前景色，如图6-63所示。

图6-62　"新建文档"对话框　　　　　　　　　图6-63　填充前景色

● **STEP 03** 单击"文件"｜"打开"命令，打开"头像2.jpg"素材，单击"图像"｜"调整"｜"亮度/对比度"命令，弹出"亮度/对比度"对话框，设置"对比度"为20，单击"确定"按钮，效果如图6-64所示。

◎**STEP 04** 单击"图像"|"调整"|"自然饱和度"命令，弹出"自然饱和度"对话框，❶设置"自然饱和度"为66、"饱和度"为6，❷单击"确定"按钮，效果如图6-65所示，即可调整图像的自然饱和度。

图6-64　图像效果　　　　　　　　　　图6-65　图像效果

"自然饱和度"对话框的各主要选项含义如下。

➢ 自然饱和度：在颜色接近最大饱和度时，最大限度地减少修剪，可以防止图像过度饱和。

➢ 饱和度：用于调整图像中所有的颜色，而不考虑当前的饱和度，调整值过大时，可能会造成图像失真。

◎**STEP 05** 运用移动工具将素材图像拖曳至背景图像编辑窗口中，适当调整图像的大小和位置，效果如图6-66所示。

◎**STEP 06** 选取工具箱中的椭圆选框工具，按住Shift键的同时，在人物的头部按住鼠标左键并拖曳，创建一个正圆选区，如图6-67所示。

图6-66　调整图像的大小和位置　　　　图6-67　创建正圆选区

◎**STEP 07** ❶单击"图层"面板下方的"添加矢量蒙版"按钮，❷为"图层1"图层添加蒙版，如图6-68所示。

◎**STEP 08** 执行上述操作后，即可隐藏部分图像，效果如图6-69所示。

◎**STEP 09** 按住Ctrl键的同时，单击"图层1"图层的图层蒙版，将其载入选区，如图6-70所示。

◎**STEP 10** 新建图层，单击"编辑"|"描边"命令，❶弹出"描边"对话框，❷设置"宽度"为6像素、"颜色"为白色（RGB参数值均为255），❸选中"居外"单选按钮，如图6-71所示。

图6-68 单击"添加矢量蒙版"按钮

图6-69 隐藏部分图像

专家指点

"描边"对话框的各主要选项含义如下。

➢ 描边：在"宽度"选项区中可以设置描边的宽度；单击"颜色"右侧的色块，可以在打开的"拾色器"中设置描边的颜色。

➢ 位置：可以设置描边相对于选区边缘的位置，边框"内部""居中"和"居外"。

➢ 混合：可以设置描边颜色的混合模式与不透明度；选中"保留透明区域"复选框，表示只对包含像素的区域描边。

➢ 保留透明区域：如果选中了此项，那么所操作图层的透明部分就会被保护起来，描边不会覆盖或影响到透明部分。

图6-70 载入选区

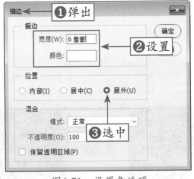

图6-71 设置各选项

◎ **STEP 11** 单击"确定"按钮，即可为图像添加描边效果，如图6-72所示。

◎ **STEP 12** 单击"选择"|"取消选择"命令，即可取消选区，如图6-73所示。

图6-72 添加描边效果

图6-73 取消选区

STEP 13 在"图层"面板中新建一个图层，并设置前景色为白色（RGB参数值均为255），如图6-74所示。

STEP 14 选取工具箱中的矩形选框工具，在图像编辑窗口的右下角绘制一个矩形选区，如图6-75所示。

图6-74 设置前景色

图6-75 绘制矩形选区

STEP 15 选取工具箱中的多边形套索工具，在工具属性栏中单击"添加到选区"按钮，在图像编辑窗口中绘制一个三角形，增加选区范围，如图6-76所示。

STEP 16 按Alt+Delete组合键为选区填充前景色，按Ctrl+D组合键，取消选区，效果如图6-77所示。

图6-76 增加选区范围

图6-77 取消选区

STEP 17 按Ctrl+J组合键，复制"图层3"图层，得到"图层3拷贝"图层，单击"编辑"|"变换"|"水平翻转"命令，即可水平翻转图像，如图6-78所示。

STEP 18 按住Shift键的同时，将"图层3拷贝"图层的图像水平移动至图像编辑窗口的左侧，效果如图6-79所示。

图6-78 水平翻转图像

图6-79 移动图像

◉ **STEP 19** 选取工具箱中的横排文字工具，在"字符"面板中，设置"字体系列"为Elephant、"字体大小"为15点、"颜色"为白色（RGB参数值均为255），如图6-80所示。

◉ **STEP 20** 在图像编辑窗口中输入相应文本，并运用移动工具，将文字调整至合适位置，效果如图6-81所示。

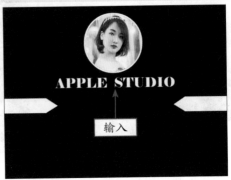

图6-80 设置各选项　　　　图6-81 输入相应文本

专家指点

"字符"面板中的各主要选项含义如下。

➢ 设置字体系列：在该选项列表框中可以选择字体。

➢ 设置字体大小：可以选择字体的大小。

➢ 设置行距：行距是指文本中各个文字行之间的垂直间距，同一段落的行与行之间可以设置不同的行距，但文字行中的最大行距决定了该行的行距。

➢ 设置两个字符间的字距微调：用来调整两字符之间的间距，在操作时首先在要调整的两个字符之间单击，设置插入点，然后再调整数值。

➢ 设置所选字符的字距调整：选择了部分字符时，可以调整所选字符间距，没有调整字符时，可调整所有字符的间距。

➢ 水平缩放/垂直缩放：水平缩放用于调整字符的宽度，垂直缩放用于调整字符的高度，这两个百分比相同时，可以进行等比缩放；不同时，则不能等比缩放。

➢ 设置基线偏移：用来控制文字与基线的距离，它可以升高或降低所选文字。

➢ 颜色：单击颜色块，可以在打开的"拾色器"对话框中设置文字的颜色。

➢ T状按钮：T状按钮用来创建仿粗体、斜体等文字样式，以及为字符添加下划线或删除线。

➢ 语言：可以对所选字符进行有关连字符和拼写规则的语言设置，Photoshop使用语言词典检查连字符连接。

◉ **STEP 21** 选取工具箱中的横排文字工具，设置"字体系列"为"方正粗圆简体"、"字体大小"为8点、"颜色"为白色（RGB参数值均为255），在图像编辑窗口中的适当位置输入相应文本，如图6-82所示。

◉ **STEP 22** 选取工具箱中的直线工具，在工具属性栏中设置"粗细"为4像素、"填充"为白色（RGB参数值均为255），绘制一个直线形状，如图6-83所示。

◉ **STEP 23** 选取工具箱中的横排文字工具，在"字符"面板中❶设置"字体系列"为"黑体"、"字体大小"为6点、"颜色"为白色（RGB参数值均为255），❷并激活仿粗体图标，如图6-84所示。

◉ **STEP 24** 展开"段落"面板，单击"右对齐"按钮，如图6-85所示。

图6-82　输入相应文本

图6-83　绘制直线

图6-84　设置各选项

图6-85　单击"右对齐"按钮

● **STEP 25** 在图像编辑窗口中输入文字，并适当调整文字的位置，如图6-86所示。

● **STEP 26** 再次输入一段文字，在"段落"面板中，单击"左对齐"按钮，并适当调整文字的位置，效果如图6-87所示。

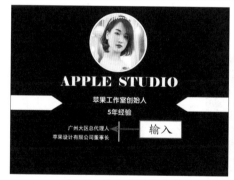

图6-86　输入并调整文字

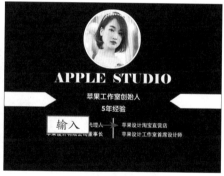

图6-87　调整文字位置

在"段落"面板中可以设置文本的对齐方式、缩进、文字行间距等。

● **STEP 27** 单击背景图层右侧的锁图标，选中所有图层，按Ctrl+G组合键，为图层编组，得到"组1"图层组，如图6-88所示。

● **STEP 28** 按Ctrl+O组合键，打开"朋友圈界面2.psd"素材图像，如图6-89所示。

● **STEP 29** 切换至背景图像编辑窗口，运用移动工具将图层组的图像拖曳至"朋友圈界面2"图像编辑窗口中，适当调整图像的位置，如图6-90所示。

● **STEP 30** 在"图层"面板中，将"组1"图层组调整至"背景"图层上方，即可显示被隐藏的图像，效果如图6-91所示。

图6-88　得到"组1"图层组

图6-89　素材图像

图6-90　拖曳图像

图6-91　调整图层顺序

6.2.3　店招版朋友圈设计

在制作店招版朋友圈界面时，运用深沉的蓝色渐变作为背景色，并添加华贵的暗纹，且店招采用欧式边框，使整体显得低调奢华。

本实例最终效果如图6-92所示。

图6-92　实例效果

素材文件	素材\第6章\花纹3.jpg、边框.psd、朋友圈界面3.psd
效果文件	效果\第6章\店招版朋友圈设计.psd、店招版朋友圈设计.jpg
视频文件	6.2.3　店招版朋友圈设计.mp4

● **STEP 01** 单击"文件"｜"新建"命令，❶弹出"新建文档"对话框，❷设置"名称"为"店招版朋友圈设计"、"宽度"为1080像素、"高度"为810像素、"分辨率"为300像素/英寸、"颜色模式"为"RGB颜色"、"背景内容"为"白色"，❸单击"创建"按钮，如图6-93所示，新建一个空白图像。

● **STEP 02** 按Shift+Ctrl+N组合键，弹出"新建图层"对话框，如图6-94所示。

图6-93　设置各选项

图6-94　"新建图层"对话框

专家指点　在Photoshop中新建图层的方式有很多，以下列举了两种常用的方法。
> 按钮：单击"图层"面板下方的"创建新图层"按钮，即可新建图层。
> 命令：单击"图层"|"新建"|"图层"命令，弹出"新建图层"对话框，单击"确定"按钮，即可新建图层。

● **STEP 03** 保持默认设置，单击"确定"按钮，即可新建"图层1"图层，如图6-95所示。

● **STEP 04** 选取工具箱中的渐变工具，单击工具属性栏中的"点按可编辑渐变"按钮，弹出"渐变编辑器"对话框，选择渐变条左侧的色标，单击"颜色"右侧的色块，弹出"拾色器（色标颜色）"对话框，设置RGB参数值分别为7、99、226，如图6-96所示。

图6-95　新建"图层1"图层

图6-96　设置色标颜色

● **STEP 05** ❶设置第一个色标的"位置"为8%，并用与上同样的方法❷设置另一个色标的颜色为深蓝色（RGB参数值分别为39、79、132），如图6-97所示。

● **STEP 06** 单击"确定"按钮，返回图像编辑窗口，单击工具属性栏中的"径向渐变"按钮，将鼠标指针移动至图像编辑窗口的中心位置，按住鼠标左键并向左下角拖曳，释放鼠标左键，即可填充渐变颜色，效果如图6-98所示。

● **STEP 07** 按Ctrl+O组合键，打开"花纹3.jpg"素材图像，运用移动工具将素材图像拖曳至背景图像编辑窗口中的适当位置，效果如图6-99所示。

● **STEP 08** 设置"图层2"图层的"混合模式"为"正片叠底"、"不透明度"为73%，效果如图6-100所示。

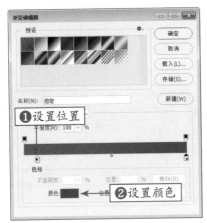

图6-97 设置另一色标颜色

图6-98 填充渐变颜色

图6-99 拖曳图像

图6-100 图像效果

● **STEP 09** 按Ctrl+O组合键，打开"边框.psd"素材图像，如图6-101所示。

● **STEP 10** 选取工具箱中的魔棒工具，在工具属性栏中设置"容差"为10，在图像编辑窗口中适当的位置单击鼠标左键，创建选区，如图6-102所示。

图6-101 素材图像

图6-102 创建选区

● **STEP 11** 选取工具箱中的渐变工具，在"渐变编辑器"对话框中，❶设置蓝色（RGB参数值分别为55、145、255）到蓝灰色（RGB参数值分别为53、114、189）的渐变色，❷单击"确定"按钮，如图6-103所示。

● **STEP 12** 为选区填充径向渐变色，并取消选区，效果如图6-104所示。

● **STEP 13** 运用移动工具将素材图像拖曳至背景图像编辑窗口中，适当调整图像的位置，效果如图6-105所示。

● **STEP 14** 选取工具箱中的横排文字工具，在"字符"面板中设置"字体系列"为"方正粗宋简体"、

"字体大小"为20点、"设置所选字符的字距调整"为300、"颜色"为白色（RGB参数值均为255），并激活仿粗体图标，在图像编辑窗口中输入文字，如图6-106所示。

图6-103　设置渐变色

图6-104　填充并取消选区

图6-105　拖曳图像

图6-106　输入文字

专家指点　　正确地对图层样式进行操作，可以使用户在工作中更方便地查看和管理图层样式。复制和粘贴图层样式可以将当前图层的样式效果完全复制于其他图层上，在工作过程中可以节省大量操作时间。首先选择包含要复制的图层样式的源图层，在该图层的图层名称上单击鼠标右键，在弹出的快捷菜单中，选择"拷贝图层样式"命令，选择要粘贴图层样式的图层，它可以是单个图层也可以是多个图层，在图层名称上右击，在弹出的快捷菜单中选择"粘贴图层样式"命令即可。

● **STEP 15** 双击文字图层，弹出"图层样式"对话框，选中"渐变叠加"复选框，设置暗黄（RGB参数值分别为207、147、2）、浅黄（RGB参数值分别为252、235、201）、暗黄的渐变，如图6-107所示。

专家指点　　常用的添加"图层样式"的方法有以下3种。

➢ 命令：单击"图层"|"图层样式"命令，在弹出的下拉菜单中，选择任意一个效果命令，即可打开"图层样式"对话框，并进入到相应效果的设置面板。

➢ "添加图层样式"按钮：在"图层"面板下方单击"添加图层样式"按钮，在弹出的菜单中选择任意一个效果命令，即可打开"图层样式"对话框，并进入到相应效果的设置面板。

➢ 双击鼠标左键：选中要添加图层样式的图层并双击，即可打开"图层样式"对话框，在对话框左侧选中相应复选框，就能切换至该效果的设置面板。

● **STEP 16** 选中"投影"复选框,设置"不透明度"为72%、"距离"为7像素、"扩展"为0、"大小"为9像素,单击"确定"按钮,即可为文字添加相应的图层样式,如图6-108所示。

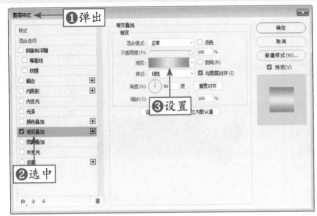

图6-107　设置渐变色　　　　　　　　　　图6-108　添加图层样式

● **STEP 17** 选取工具箱中的横排文字工具,在"字符"面板中设置"字体系列"为"方正粗宋简体"、"字体大小"为8点、"设置所选字符的字距调整"为200、"颜色"为白色(RGB参数值均为255),在图像编辑窗口中输入文字,如图6-109所示。

● **STEP 18** 拷贝"伊丽莎"文字图层的图层样式,并粘贴在刚刚输入的文字图层上,效果如图6-110所示。

图6-109　输入文字　　　　　　　　　　图6-110　粘贴图层样式

● **STEP 19** 复制YILISHA文字图层,运用移动工具将其移动至合适位置,如图6-111所示。

● **STEP 20** 选取工具箱中的横排文字工具,修改文本内容,效果如图6-112所示。

图6-111　移动图像　　　　　　　　　　图6-112　修改文本内容

STEP 21 选中除"背景"图层外的所有图层，按Ctrl+G组合键，为图层编组，得到"组1"图层组，如图6-113所示。

STEP 22 按Ctrl+O组合键，打开"朋友圈界面3.psd"素材图像，如图6-114所示。

图6-113 得到"组1"图层组　　　图6-114 素材图像

STEP 23 切换至背景图像编辑窗口，运用移动工具将图层组的图像拖曳至"朋友圈界面3"图像编辑窗口中，适当调整图像的位置，如图6-115所示。

STEP 24 在"图层"面板中，将"组1"图层组调整至"背景"图层上方，效果如图6-116所示。

图6-115 拖曳图像　　　图6-116 调整图层顺序

伴随着微信的火热发展，使得微信公众平台也相应诞生。越来越多的商家、企业、个人都申请开通微信公众平台，用于营销或者其他用途。因此，微信公众号的界面设计也变得重要起来，美观的界面可以让人在界面停留更久。

第7章　微信公众号广告设计

新手重点索引

- ▶ 设计一个有特色的公众号头像
- ▶ 在页面模板中设计好文章封面
- ▶ 文章开头或结尾增加关注类图片做宣传

- ▶ 横幅广告Banner设计
- ▶ 公众号封面设计
- ▶ 公众号求关注设计

效果图片欣赏

7.1 前期准备：微信公众号设计要点

近年来微信公众平台变得越来越火热。借助这个平台，个人和企业、机构都可以打造属于自己的微信公众号。这一章主要介绍设计微信公众号的要点知识，让大家能根据自己的亮点优势，设计出属于自己的独特公众号界面。

7.1.1 设计一个有特色的公众号头像

说起各类新媒体运营的头像，那是非常重要的一个标志。一张优秀、吸眼球的头像图片能够胜过千言万语，它能给读者带来视觉上的冲击，达到文字所不能实现的效果。例如，创业邦微信公众平台，用的头像是"创业邦文字+英文字母"的设计字样，相关的小程序头像也是如此，让读者、粉丝一眼就能在众多微信公众号中扫到它，如图7-1所示。

图7-1 创业邦头像

而且，如果用户在网上搜索创业邦的官网（www.cyzone.cn）的话，也可以看到其官方账号的头像，也是同样的"创业邦文字+英文字母"的模式，如图7-2所示。

图7-2 创业邦的官网界面

可见设计好一个吸睛的头像，对一个新媒体企业来说有多么重要。它将出现在企业策划的各类平台中，并且长期跟随企业的发展，成为企业的一部分，为企业的品牌发展贡献出非常重要的作用。

下面以微信公众平台为例为大家介绍头像设计的作用和设置的技巧。

1.头像设计的作用

头像设计的作用，除了能够吸引众读者、众粉丝的眼球之外，还有一个作用就是通过设计尽可能为企业微信公众平台引入更多人流，也就是有传播性。

无论是自媒体人还是新媒体企业，都必须要重视微信公众号的头像的设计。那么，什么样的头像能帮助企业吸引到更多读者粉丝呢？就笔者看来，好的头像通常具备3个特点：一是适合公众平台；二是图像清晰；三是辨识度高。

什么是合适的头像？合适的头像就是符合企业公众号主打的风格和主题的。

例如，"有书"的微信公众平台，它专门为那些有读书意愿但不知道读什么书、行动力和自制力较弱的人群打造的一个公众号，目的是让更多人重新找到读书的乐趣。因此，"有书"的微信公众平台的头像设计，也偏向于简洁唯美化，以清新柔和的绿色背景衬托白色的文字——"有书"。"有书"两个文字进行了适当的变形处理，使两个文字看起来像一个书架，瞬间就有将头像提升了一个档次的感觉。如图7-3所示为有书微信公众平台和头像，大家可以一起来欣赏一下。

图7-3　有书微信公众平台和头像

头像清晰，顾名思义，就是头像的像素要高，因为在微信上，用户无论是搜索还是在"订阅号"中，首先看到的都是小小的四方形或者圆形头像，如图7-4所示。

图7-4　头像以小图形式展现

因此，越是高清的图片，在小图形式的时候，越容易被一眼扫到，所以清晰头像是头像设计的第二大要求。

头像辨识度高，以笔者看来，其实非常好理解。举例来说，"站长之家"的微信公众平台的头像就非常有辨识度，它的头像最吸引人的点在于，头像是由两个V组成的Z字，Z可以让人一下就联想到它的公众号名称——"站长之家"。

如图7-5所示就是站长之家的微信公众平台和微信公众平台的头像，大家一起来欣赏一下。

图7-5 站长之家的微信公众平台和头像

2. 头像设置的技巧

在介绍完头像设计的作用之后，接下来为大家介绍一下头像设置的技巧。设置公众号头像时可以考虑使用3种图片，包括企业LOGO图片、企业产品图片和其他类型图片。

1）企业LOGO图片

对企业微信公众号来说，选择使用自己企业的LOGO公众号头像的图片是一个很不错的选择。这样能够让读者每次看见公众号的时候就能够看见企业的LOGO，能够加深企业在读者心中的印象，对于企业的传播度是很有好处的。

如图7-6所示是以企业LOGO图片做头像的公众号。

图7-6 以企业LOGO图片做头像的公众号

2）企业产品图片

除了可以使用企业的LOGO做微信公众号的头像之外，还可以选择采用企业或者个人经营的产品图片来做微信公众号的头像。使用产品图片做公众号头像可以使得产品能更多次数地出现在广大微信

用户的眼中，增加了产品的曝光率，从而达到宣传、推广产品的效果。如图7-7所示是以企业产品图片做头像的公众号。

图7-7　以企业产品图片做头像的公众号

3）其他类型图片

对于那些自媒体人的微信公众号来说，他们可能没有自己的公司LOGO，也没有自己经营的产品。对于这些人在设置自己公众号头像的时候就选择其他类型的图片，如自己的照片、各种跟公众号有关联的照片，等等。如图7-8所示就是以其他类型的图片作为头像的公众号。

图7-8　以其他类型的图片做头像的公众号

> **专家指点**　在选择其他类型的图片做头像时，可以适当给自己的图片"化妆"，可以让原本单调的图片，通过多种方式变得更加鲜活起来。编辑要给图片"化妆"可以通过两个方法着手进行：一是在图片拍摄时"化妆"，也就是注意好拍照技巧的运营，以及拍摄场地布局、照片比例布局等；二是后期"化妆"，图片后期的软件有很多，如强大的PS、众所周知的美图秀秀等，微信公众号文章编辑可以根据自己的实际技能水平选择图片后期软件，通过软件让图片变得更加夺人眼球。

7.1.2　在页面模板中设计好文章封面

封面是文章正文非常重要的一部分。一个精美的封面，能够给平台带来的阅读量是不可估量的。图片能够给文字插上飞翔的翅膀，让文字所要传达的情感更加深入人心。运用得当的图片能够成为微

信公众号打动读者的强力武器。

对于封面图片的尺寸大小，平台给出的建议是：如果是小图片，尺寸为200像素×200像素。笔者给出的建议则是900像素×500像素，有时候，图片尺寸过大或者过小，很容易造成图片被压缩变形，那样出来的效果就会大打折扣了。

而且在选择时需要清楚的是，图片格式的选择是多样的，包括png、jpg、gif、tiff等。不同格式的图片会有一些细微的差别。如图7-9所示，是手机摄影构图大全的公众号文章封面。该公众号以摄影构图为主，图片都非常精美，很容易吸引用户的注意力。不过图片最好是原创的，这样就不会涉及侵权问题。运营人员最好能够熟练地操作PS软文，这样就可以自己设计图片了。

图7-9　公众号文章封面

　同时，公众号文章编辑可以根据公众号定位的读者的阅读时间的相关情况而对图片的大小做调整。

之所以说要选择合适的图片大小，就是从注重读者阅读体验出发的，不想让过大的图片耗费读者大量流量的同时还要耗费图片加载的时间。如果公众号定位的读者一般习惯在晚上8、9点阅读文章，而这个时间段基本上人们都是待在家里，读者可以使用WiFi打开公众号进行阅读，不用担心读者的流量耗费也不用担心图片加载过慢，那么文章编辑就可以适当地将图片的容量放大一些，给读者提供最清晰的图片，让读者拥有最好的阅读体验。

但是如果读者公众号定位的读者大部分都是在早上7、8点阅读文章，那么读者使用手机流量上网的可能性就会比较大。这时候如果公众号发送文章的话，就需要将图片的容量控制在上面所说的1.5～2M，为读者节省流量的同时也缩短图片加载时间。

很多读者在阅读文章时希望能有一个轻松、愉快的氛围，不愿在压抑的环境下阅读，所以在选择图片时要注意选择那些色彩明亮的图片，这种类型的图片能给读者带来轻松的阅读氛围。

7.1.3　文章开头或结尾增加关注类图片做宣传

相信大部分人每天都会阅读微信公众平台推送的信息，那么大家有注意到文章开头部分的排版有什么秘密吗？

每个微信平台上的文章，运营者都会在文章的开头处放上如图7-10所示的一段邀请读者关注公众号的话语或者图片。

图7-10 文章开头排版设置求关注的案例

这段话和图片为什么要排在文章的开头呢？其实，把它排版在开头的作用是让读者在点开文章的时候就能够点击关注公众平台，以达到增加平台关注量的目的。

也有很多微信公众号，在文章结尾处的排版中留一个版面，对平台上之前已经推送过的文章进行推荐，以"手机摄影构图大全"公众号为例，它就是在文章结尾处排版时设置了"推荐阅读案例"，如图7-11所示。还有的公众号因为拥有自己的网站，所以它们会在文章的最下面设置一个"阅读原文"按钮，如图7-12所示的公众号——"一条"。这两种做法，都能给平台的运营者增加单击量。

图7-11 文章结尾排版设置"推荐阅读"案例　　　　图7-12 文章结尾排版设置原文阅读案例

7.2 案例实战：微信公众号广告设计

微信公众号账户拥有者可以跟自己特定客户群体进行交流。这种交流方式更加生动、全面，所以应该更加注意自己公众号界面的设计，让客户群体可以更好地了解公众号运营的内容。下面选取横幅广告Banner、公众号封面和公众号求关注等3个广告位来做案例分析。

7.2.1 横幅广告Banner设计

在制作横幅广告Banner设计时，主要采用卡其色的纯色背景，添加一张符合公众号特色的图片，配上简洁明了的文字与图形，可以很好地将信息传递给用户。

本实例最终效果如图7-13所示。

图7-13　实例效果

素材文件	素材\第7章\手链.jpg、公众号界面1.jpg
效果文件	效果\第7章\横幅广告Banner设计.psd、横幅广告Banner设计.jpg
视频文件	7.2.1 横幅广告Banner设计.mp4

◦ **STEP 01** 单击"文件"|"新建"命令，❶弹出"新建文档"对话框，❷设置"名称"为"横幅广告Banner设计"、"宽度"为990像素、"高度"为300像素、"分辨率"为300像素/英寸、"颜色模式"为"RGB颜色"、"背景内容"为"白色"，❸单击"创建"按钮，如图7-14所示，新建一个空白图像。

◦ **STEP 02** 选取工具箱中的圆角矩形工具，在工具属性栏中设置"填充"为黄灰色（RGB参数值分别为166、149、124）、"描边"为棕色（RGB参数值分别为106、57、6）、"描边宽度"为1像素、"半径"为10像素，沿画布边缘绘制一个圆角矩形，如图7-15所示。

图7-14　设置各选项

图7-15　绘制圆角矩形

专家指点　　　如果对绘制的圆角矩形不满意，可以单击"窗口"|"属性"命令，在展开的"属性"面板中，对圆角矩形进行参数设置，如"填充""描边""描边宽度""半径"等参数。

● **STEP 03** 单击"文件"|"打开"命令，打开"手链.jpg"素材图像，如图7-16所示。

● **STEP 04** 单击"图像"|"调整"|"自然饱和度"命令，弹出"自然饱和度"对话框，设置"自然饱和度"为100、"饱和度"为14，单击"确定"按钮，效果如图7-17所示。

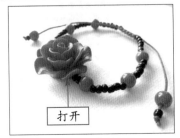

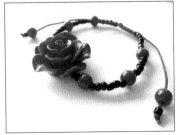

图7-16　素材图像　　　　　　　　　　图7-17　图像效果

● **STEP 05** 单击"图像"|"调整"|"亮度/对比度"命令，弹出"亮度/对比度"对话框，设置"对比度"为35，单击"确定"按钮，效果如图7-18所示。

● **STEP 06** 运用移动工具将素材图像拖曳至背景图像编辑窗口中，适当调整图像的大小和位置，如图7-19所示。

图7-18　图像效果　　　　　　　　　　图7-19　拖曳图像

● **STEP 07** 运用椭圆选框工具绘制一个正圆形选区，按Shift+Ctrl+I组合键，反选选区，如图7-20所示。

● **STEP 08** 按Delete键删除选区内的图像，按Ctrl+D组合键，取消选区，效果如图7-21所示。

图7-20　反选选区　　　　　　　　　　图7-21　取消选区

● **STEP 09** 选取工具箱中的横排文字工具，单击"窗口"|"字符"命令，❶弹出"字符"面板，❷设置字体系列为"华康娃娃体W5（P）"、字体大小为16.8点、"颜色"为白色（RGB参数值均为255），❸并激活仿粗体图标，如图7-22所示。

● **STEP 10** 在图像编辑窗口中输入文字，运用移动工具将文字移动至合适位置，效果如图7-23所示。

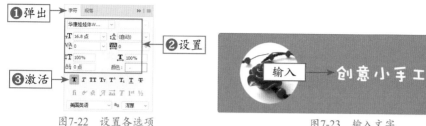

图7-22 设置各选项　　　　　　图7-23 输入文字

● **STEP 11** 单击"图层"|"图层样式"|"投影"命令，❶弹出"图层样式"对话框，❷设置"不透明度"为75%、"角度"为90度、"距离"为5像素、"扩展"为10%、"大小"为7像素，如图7-24所示。

● **STEP 12** 单击"确定"按钮，即可为文字添加"投影"图层样式，效果如图7-25所示。

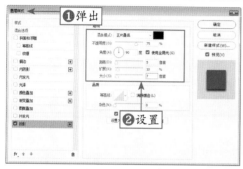

图7-24 设置各参数　　　　　　图7-25 添加"投影"图层样式

● **STEP 13** 选取工具箱中的直线工具，在工具属性栏中设置"选择工具模式"为"形状"、"填充"为白色（RGB参数值均为255）、"粗细"为2像素，绘制直线形状，如图7-26所示。

● **STEP 14** 选取工具箱中的横排文字工具，设置"字体系列"为"方正卡通简体"、"字体大小"为7.2点、"设置所选字符的字距调整"为-25、"颜色"为白色（RGB参数值均为255），在图像编辑窗口中输入文字，如图7-27所示。

图7-26 绘制直线　　　　　　　图7-27 输入文字

● **STEP 15** 选取工具箱中的多边形工具，在工具属性栏中设置"填充"为黄色（RGB参数值分别为234、209、73）、"描边"为无，❶选中"星形"复选框，❷设置"缩进边依据"为53%、"边"为4，如图7-28所示。

● **STEP 16** 按住Shift键的同时，在图像编辑窗口中按住鼠标左键并拖曳，绘制一个星形，如图7-29所示。

图7-28 设置各选项　　　　　　图7-29 绘制一个星形

专家指点　该下拉列表框中的各主要选项含义如下。

> 半径：可以设置多边形或者星形的半径长度，绘制时就将创建指定半径值的多边形或星形。

> 平滑拐角：创建具有平滑拐角的多边形或者星形。

> 星形：选中该复选框可以创建星形，在"缩进边依据"选项中可以设置星形边缘向中心缩进的数量，该值越高，缩进量越大；若选中"平滑缩进"复选框，可以使星形的边平滑地向中心缩进。

○ **STEP 17** 选取工具箱中的直接选择工具，适当调整星形两个角的长度，效果如图7-30所示。

○ **STEP 18** 选取工具箱中的移动工具，按Ctrl+T组合键，调出变换控制框，在工具属性栏中设置"旋转"为25度，此时图像编辑窗口中的图像也随之旋转，如图7-31所示。

图7-30　调整星形角的长度　　　　图7-31　旋转图像

○ **STEP 19** 按Enter键确认变换，并将图像移至合适位置，效果如图7-32所示。

○ **STEP 20** 选取工具箱中的横排文字工具，在"字符"面板中设置"字体系列"为"方正卡通简体"、"字体大小"为6点、"颜色"为白色（RGB参数值均为255），在图像编辑窗口中输入文字，如图7-33所示。

图7-32　移动图像　　　　　　图7-33　输入文字

○ **STEP 21** 选中除"背景"图层外的所有图层，按Ctrl+G组合键，为图层编组，得到"组1"图层组，如图7-34所示。

○ **STEP 22** 按Ctrl+O组合键，打开"公众号界面1.jpg"素材图像，运用移动工具将图层组的图像拖曳至刚打开的图像编辑窗口中，适当调整图像的位置，效果如图7-35所示。

图7-34　得到"组1"图层组　　　图7-35　图像效果

7.2.2　公众号封面设计

　　在制作公众号封面设计时，主要以渐变的红色作为背景色，对字体与图像进行部分隐藏与显示，使人物与字体融为一体，再添加适当的装饰，展现出周年庆的热闹气氛。

　　本实例的最终效果如图7-36所示。

图7-36　实例效果

	素材文件	素材\第7章\封面文字.psd、封面人物.jpg、装饰.psd、公众号界面2.jpg
	效果文件	效果\第7章\公众号封面设计.psd、公众号封面设计.jpg
	视频文件	7.2.2　公众号封面设计.mp4

○ **STEP 01** 单击"文件"｜"新建"命令，❶弹出"新建文档"对话框，❷设置"名称"为"公众号封面设计"、"宽度"为1080像素、"高度"为627像素、"分辨率"为300像素/英寸、"颜色模式"为"RGB颜色"、"背景内容"为"白色"，❸单击"创建"按钮，如图7-37所示，新建一个空白图像。

○ **STEP 02** 展开"图层"面板，新建一个图层，选取工具箱中的渐变工具，在工具属性栏上单击"点按可编辑渐变"按钮，弹出"渐变编辑器"对话框，选择渐变条左侧的色标，单击"颜色"右侧的色块，❶弹出"拾色器（色标颜色）"对话框，❷设置RGB参数值分别为255、0、6，如图7-38所示。

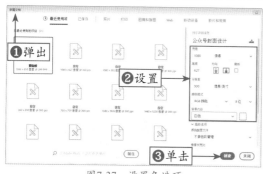

图7-37　设置各选项

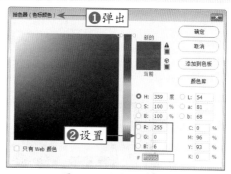

图7-38　设置RGB参数值

○ **STEP 03** 单击"确定"按钮，返回"渐变编辑器"对话框，用与上同样的方法❶设置另一个色标的颜色为深红色（RGB参数值分别为105、0、3），❷单击"确定"按钮，如图7-39所示。

STEP 04 单击工具属性栏中的"径向渐变"按钮，将鼠标指针移至图像编辑窗口中的适当位置，按住鼠标左键并拖曳，释放鼠标左键，即可填充渐变颜色，效果如图7-40所示。

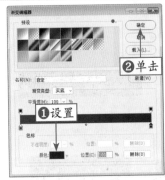

图7-39 设置另一个色标的颜色

图7-40 填充渐变颜色

专家指点 渐变工具用来在整个文档或选区内填充渐变颜色。渐变在Photoshop中的应用非常广泛，它不仅可以填充图像，还可以用来填充图层蒙版、快速蒙版和通道。此外，调整图层和填充图层也会用到渐变。

渐变编辑器中的"位置"文本框中显示标记点在渐变效果预览条的位置，用户可以输入数字来改变颜色标记点的位置，也可以直接拖曳渐变颜色带下端的颜色标记点。

STEP 05 按Ctrl+O组合键，打开"封面文字.psd"素材图像，如图7-41所示。

STEP 06 ❶展开"路径"面板，❷选择"路径1"路径，❸单击面板下方的"将路径作为选区载入"按钮，如图7-42所示。

图7-41 素材图像

图7-42 单击"将路径作为选区载入"按钮

STEP 07 切换至"图层"面板，按Shift+Ctrl+N组合键，新建一个图层，并填充黑色（RGB参数值均为0），按Ctrl+D组合键，取消选区，效果如图7-43所示。

STEP 08 按Ctrl+O组合键，打开"封面人物.jpg"素材图像，运用移动工具将素材图像拖曳至"封面文字"图像编辑窗口中，适当调整图像的位置，效果如图7-44所示。

图7-43 取消选区

图7-44 拖曳图像

STEP 09 选择"图层3"图层，单击鼠标右键，在弹出的快捷菜单中选择"创建剪贴蒙版"命令，隐藏部分人物图像，效果如图7-45所示。

STEP 10 选取工具箱中的画笔工具，设置前景色为黑色（RGB参数值均为0），选择"图层2"图层，在图像编辑窗口中适当涂抹，显示部分人物图像，效果如图7-46所示。

图7-45 隐藏部分人物图像

图7-46 显示部分人物图像

STEP 11 隐藏"背景"图层，按Shift+Ctrl+Alt+E组合键，盖印可见图层，将盖印的图像拖曳至背景图像编辑窗口中，适当调整图像的位置，效果如图7-47所示。

STEP 12 双击"图层2"图层，打开"图层样式"对话框，选中"投影"复选框，设置"不透明度"为60%、"角度"为90度、"距离"为18像素、"扩展"为10%、"大小"为25像素，单击"确定"按钮，即可添加"投影"图层样式，如图7-48所示。

图7-47 拖曳图像

图7-48 添加"投影"图层样式

STEP 13 单击"文件"|"打开"命令，打开"装饰.psd"素材图像，运用移动工具将素材图像拖曳至背景图像编辑窗口中的适当位置，如图7-49所示。

STEP 14 在"图层"面板中，将图层调整至"图层1"图层上方，效果如图7-50所示。

图7-49 拖曳图像

图7-50 调整图层顺序

STEP 15 在"调整"面板中，单击"亮度/对比度"按钮，新建"亮度/对比度1"调整图层，❶在展开的"属性"面板中，❷设置"亮度"为5、"对比度"为100，❸并单击面板下方的"此调整剪切到此图层"按钮，如图7-51所示。

STEP 16 再在"调整"面板中单击"曲线"按钮，新建"曲线1"调整图层，展开"属性"面板，在曲线上单击鼠标左键新建一个控制点，在下方设置"输入"为130、"输出"为166，并单击面板下方

的"此调整剪切到此图层"按钮，效果如图7-52所示。

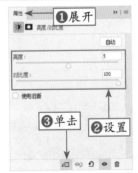

图7-51　单击"此调整剪切到此图层"按钮　　　　图7-52　图像效果

◎ **STEP 17** 选取工具箱中的横排文字工具，在"字符"面板中设置"字体系列"为"方正粗宋简体"、"字体大小"为10点、"设置所选字符的字距调整"为200、"颜色"为白色（RGB参数值均为255），在图像编辑窗口中输入文字，如图7-53所示。

◎ **STEP 18** 按住Ctrl键，文字周围会出现控制框，将鼠标光标移至控制框外侧，当光标呈↻形状时，适当旋转文字，并按Ctrl+Enter组合键确认输入，并适当调整文字的位置，效果如图7-54所示。

图7-53　输入文字　　　　　　　　　　图7-54　旋转文字

◎ **STEP 19** 单击"图层"面板底部的"添加图层样式"按钮，如图7-55所示。

◎ **STEP 20** 在弹出的菜单中选择"投影"选项，打开"图层样式"对话框，设置"不透明度"为70%、"距离"为3像素、"扩展"为10%、"大小"为7像素，单击"确定"按钮，即可添加"投影"图层样式，效果如图7-56所示。

图7-55　单击"添加图层样式"按钮　　　　图7-56　添加"投影"图层样式

◎ **STEP 21** 选取工具箱中的横排文字工具，在"字符"面板中设置"字体系列"为"方正粗宋简体"、"字体大小"为6点、"行距"为7点、"颜色"为白色（RGB参数值均为255），在图像编辑窗口中

输入文字，如图7-57所示。

STEP 22 选中相应文字，设置"字体大小"为10点，效果如图7-58所示。

图7-57 输入文字 　　　　　　　　图7-58 设置字体大小

STEP 23 选中相应文字，设置"颜色"为黄色（RGB参数值分别为255、236、0），在"图层"面板中单击文字图层，即可确认输入，效果如图7-59所示。

STEP 24 选择"好礼大放送！"文字图层，单击鼠标右键，在弹出的快捷菜单中选择"拷贝图层样式"命令，并将图层样式粘贴在另一文字图层上，效果如图7-60所示。

图7-59 确认输入 　　　　　　　　图7-60 粘贴图层样式

STEP 25 按Shift+Ctrl+Alt+E组合键，盖印可见图层，得到"图层3"图层，如图7-61所示。

STEP 26 按Ctrl+O组合键，打开"公众号界面2.jpg"素材图像，运用移动工具将盖印的图像拖曳至刚打开的图像编辑窗口中，适当调整图像的大小和位置，效果如图7-62所示。

图7-61 得到"图层3"图层 　　　　图7-62 图像效果

7.2.3 公众号求关注设计

在制作公众号求关注设计时，运用矩形工具绘制出虚线框，加上适当的装饰性图形，再放入二维码，配上一些说明性文字，即可完成设计。

本实例的最终效果如图7-63所示。

图7-63 实例效果

素材文件	素材\第7章\头像.jpg、二维码.psd、公众号界面3.jpg
效果文件	效果\第7章\公众号求关注设计.psd、公众号求关注设计.jpg
视频文件	7.2.3 公众号求关注设计.mp4

STEP 01 单击"文件"|"新建"命令，❶弹出"新建文档"对话框，❷设置"名称"为"公众号求关注设计"、"宽度"为990像素、"高度"为1123像素、"分辨率"为300像素/英寸、"颜色模式"为"RGB颜色"、"背景内容"为"白色"，❸单击"创建"按钮，如图7-64所示，新建一个空白图像。

STEP 02 选取工具箱中的矩形工具，沿画布边缘绘制一个矩形形状，❶在弹出的"属性"面板中❷设置"填充"为白色（RGB参数值均为255）、"描边"为黑色（RGB参数值均为0）、"描边宽度"为3像素，❸单击"描边类型"右侧的下拉按钮，在弹出的列表框中❹选择第二种虚线，并在下方❺设置"虚线"为3、"间隙"为3，如图7-65所示。

图7-64 设置各选项　　　　　　　　　图7-65 设置各选项

STEP 03 单击"文件"|"打开"命令，打开"头像.jpg"素材图像，运用移动工具将素材图像拖曳至背景图像编辑窗口中，适当调整图像的大小与位置，如图7-66所示。

STEP 04 选取工具箱中的椭圆选框工具，在图像编辑窗口中绘制一个正圆选框，如图7-67所示。

专家指点　　选区在图像编辑过程中有着重要的作用，它限制着图像编辑的范围和区域，灵活而巧妙地应用选区，能得到许多意想不到的效果。

STEP 05 按Shift+Ctrl+I组合键，反选选区，按Delete键删除选区内的图像，按Ctrl+D组合键，取消选区，效果如图7-68所示。

图7-66　拖曳图像

图7-67　绘制正圆选框

图7-68　取消选区

STEP 06 单击工具箱底部的前景色色块，❶弹出"拾色器（前景色）"对话框，❷设置RGB参数值分别为193、34、50，如图7-69所示。

STEP 07 新建一个图层，选取工具箱中的自定形状工具，在工具属性栏中设置"选择工具模式"为"像素"、"形状"为"方块形卡"，按住Shift键的同时，在图像编辑窗口中的适当位置绘制一个形状，如图7-70所示。

STEP 08 选取工具箱中的矩形选框工具，在图像编辑窗口中绘制一个矩形选框，如图7-71所示。

STEP 09 在选区内单击鼠标右键，在弹出的快捷菜单中选择"通过剪切的形状图层"命令，如图7-72所示。

图7-69　设置RGB参数

图7-70　绘制形状

图7-71　绘制矩形选框

图7-72　选择"通过剪切的形状图层"命令

◎ **STEP 10** 执行上述操作后，即可将选区内的图像剪切为一个新图层，运用移动工具适当调整图像的位置，效果如图7-73所示。

专家指点 　　创建选区后，用户如果要使用画笔绘制选区边缘的图像，或者对选中的图像应用滤镜时，可以单击"视图"|"显示"|"选区边缘"命令，或者按Ctrl+H组合键，隐藏选区边缘，这样可以更加清楚地看到选区边缘图像的变化情况。
　　但是，选区虽然隐藏了，但并不等于不存在，它仍会限定操作的有效区域；如果要再次显示选区边缘，可以再次单击"视图"|"显示"|"选区边缘"命令，或者按Ctrl+H组合键。

◎ **STEP 11** 按住Ctrl键的同时，单击"图层3"图层的图层缩览图，将其载入选区，如图7-74所示。
◎ **STEP 12** 设置前景色为深蓝色（RGB参数值分别为19、27、73），为选区填充前景色，并取消选区，效果如图7-75所示。

图7-73　调整图像位置

图7-74　载入选区

图7-75　取消选区

专家指点 　　像素是组成图像的最小元素。由于它们都是正方形的，所以在创建圆形、多边形等不规则选区时便容易产生锯齿，此时可以选中工具属性栏中的"消除锯齿"复选框 ☑ 消除锯齿，选中该选项后，Photoshop会在选区边缘1个像素宽的范围内添加与周围图像相近的颜色，使选区看上去光滑一些。

◎ **STEP 13** 选取工具箱中的横排文字工具，在"字符"面板中设置"字体系列"为"方正大黑简体"、"字体大小"为12点、"颜色"为深灰色（RGB参数值均为58），在图像编辑窗口中输入文字，如图7-76所示。
◎ **STEP 14** 按Ctrl+J组合键复制文字图层，运用移动工具将其移至合适的位置，在"字符"面板中设置"字体大小"为10点，并修改文本内容，效果如图7-77所示。
◎ **STEP 15** 选取工具箱中的横排文字工具，在"字符"面板中设置"字体系列"为"方正细黑一简体"、"字体大小"为10点、"颜色"为灰色（RGB参数值均为58），并激活仿粗体图标，在图像编辑窗口中输入文字，效果如图7-78所示。
◎ **STEP 16** 按Ctrl+O组合键，打开"二维码.psd"素材图像，运用移动工具将素材图像拖曳至背景图像编辑窗口中，适当调整图像的位置，效果如图7-79所示。
◎ **STEP 17** 选中除"背景"图层外的所有图层，按Ctrl+G组合键，为图层编组，得到"组1"图层组，如图7-80所示。

● **STEP 18** 按Ctrl+O组合键，打开"公众号界面3.jpg"素材图像，运用移动工具将图层组的图像拖曳至刚打开的图像编辑窗口中，适当调整图像的位置，效果如图7-81所示。

图7-76　输入文字

图7-78　输入文字

图7-79　拖曳图像

图7-77　修改文本内容

图7-80　得到"组1"图层组

图7-81　图像效果

微信小程序是一种不需要下载安装即可使用的应用，用户扫一扫或者搜一下即可打开应用。它的出现将会让应用无处不在，随时可用，但又无须安装卸载。微信小程序将成为一个新的热潮。

第8章 微信小程序广告设计

效果图片欣赏

8.1 前期准备：微信小程序界面设计要点

随着小程序的火热，它出现在大众眼中的次数也越来越频繁。越来越多的商家看到了其中的商机，不断地制作出更多小程序。但是如何设计出一个精美又实用的界面呢？本节主要向读者介绍微信小程序界面设计要点。

8.1.1 体现小程序的功能界面

小程序有多个界面，不同的界面效果与功能都不同。如图8-1所示为"K米点歌台"的小程序界面，左图为主界面，将歌曲分为几个大类，并把搜索框安排在界面中间部分，可以方便用户寻找需要的歌曲；右图为遥控界面，它的功能主要是为已经进入到包厢的用户控制歌曲而设计的。

图8-1 "K米点歌台"的小程序界面

每个界面都有其不同的功能，如何让这些功能更快速地传达给用户呢？可以从以下三点来考虑。

1）多花点工夫在排版上

在移动设备上使用程序，不像是在电脑上使用那么轻松自在，所以在为小程序的元素和文字进行排版时，应该适当放大这些元素和文字，同时加大间距。

2）避免使用花哨元素

过于花哨的元素在小屏幕上容易"吸"走用户的注意力，使其反而忽略了主要的信息，同时也会增加用户的网络流量和载入时间。

3）注意导航系统设计

在设计小程序的时候要着重注意导航栏。大部分小程序是通过导航栏来分割其功能的。导航栏可以确保用户不会在页面中迷失，同时要注意导航栏功能的顺序要符合用户的下一步预期。

如图8-2所示是"途家"小程序的首页，它通过地点和时间两点，来快速筛选用户可能感兴趣的旅馆。当用户选好喜欢的旅馆以后，就会弹出相应界面，引导用户完成下单的过程。同时，其小程序的界面色彩也很统一，可以带给用户舒适的体验。

图8-2　"途家"小程序界面

8.1.2　内容围绕主营业务设计

小程序是一种不需要下载安装即可使用的应用。作为一个应用，它会有自己的功能与业务，所以在设计时要注意，所有的内容，都需要围绕着主营业务来转。这样可以让用户很快地明白小程序的营销内容，并判断出是否有自己需求的东西。

如图8-3所示为"京东购物"的小程序首页，它的功能主要是促成商品的交易，所以它的首页上展示了多种多样的商品，让人可以很快地明白，这是一个选购商品的小程序。

为了更全面地展示商品的信息，"京东购物"小程序中的商品都有单独的详情页，用户只需要单击自己中意的商品，即可进入到详情页面，查看更多关于此商品的信息，如图8-4所示。

图8-3　"京东购物"小程序首页

图8-4　"京东购物"小程序界面

8.1.3　以独特创意提升用户体验

虽然现在的小程序有很多，但它们的界面设计却都是千篇一律。如果说能设计出一个不一样的小程序界面，可以让用户有眼前一亮的感觉，那么用户会很愿意更深入地了解小程序里面的内容。

如图8-5所示为"天天P图"的小程序界面。它的界面很特别，界面仅有两个按钮，并且按钮很特殊，它不同于其他小程序的按钮只是简单的方框和文字，它是一张很形象的图，用户可以直接从按钮

上得知此功能的效果。

单击进其中的一个功能，即可进入到具体的编辑界面，如图8-6所示。界面中展示了一些用户已经P好的美照，这些图片可以让用户对此功能产生更浓厚的兴趣，进而单击尝试用此功能来处理自己的照片。

图8-5 "天天P图"的小程序界面　　　　图8-6 "天天P图"的小程序界面

8.2 案例实战：微信小程序界面设计

了解微信小程序界面设计的要点后，就可以开始设计小程序界面了。设计时切记要联系设计要点来思考，才能设计出精美实用的界面。

8.2.1 旅游小程序界面设计

在制作旅游小程序界面时，主要采用白色作为背景色，标题栏采用明亮的蓝色，对比非常清晰，并添加色彩丰富的菜单图标，使画面整体更加和谐。

本实例的最终效果如图8-7所示。

图8-7 实例效果

	素材文件	素材\第8章\状态栏.jpg、下拉按钮.psd、功能菜单.jpg、武汉风景.jpg、导航栏图标.psd
	效果文件	效果\第8章\旅游小程序界面设计.psd、旅游小程序界面设计.jpg
	视频文件	8.2.1 旅游小程序界面设计.mp4

● **STEP 01** 单击"文件"|"新建"命令，❶弹出"新建文档"对话框，❷设置"名称"为"旅游小程序界面设计"、"宽度"为1080像素、"高度"为1920像素、"分辨率"为300像素/英寸、"颜色模式"为"RGB颜色"、"背景内容"为"白色"，❸单击"创建"按钮，如图8-8所示，新建一个空白图像。

● **STEP 02** 按Ctrl+O组合键，打开"状态栏.jpg"素材图像，运用移动工具将素材图像拖曳至背景图像编辑窗口中，适当调整图像的位置，效果如图8-9所示。

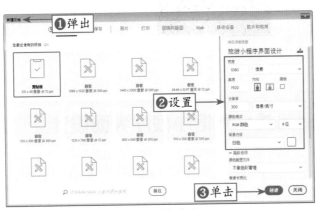

图8-8 设置各选项　　　　　　　　　　　　　　　图8-9 素材图像

● **STEP 03** 选取工具箱中的横排文字工具，在"字符"面板中，❶设置"字体系列"为"方正细黑一简体"、"字体大小"为14点、"设置所选字符的字距调整"为-75、"颜色"为白色（RGB参数值均为255），❷并激活仿粗体图标，如图8-10所示。

● **STEP 04** 在图像编辑窗口中的适当位置，输入文字，如图8-11所示。

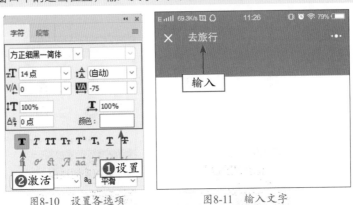

图8-10 设置各选项　　　　　　　　　　　　　　图8-11 输入文字

● **STEP 05** 选取工具箱中的矩形工具，在工具属性栏中设置"选择工具模式"为"形状"、"填充"为白色、"描边"为无，在图像编辑窗口中绘制一个矩形形状，如图8-12所示。

● **STEP 06** 复制"矩形1"图层，得到"矩形1 拷贝"图层，如图8-13所示。

专家指点　按Ctrl+J组合键，可以快速复制图层。

STEP 07 ❶适当调整其位置，按Ctrl+T组合键，**❷**调出变换控制框，如图8-14所示。

STEP 08 适当调整图像的大小，并按Enter键确认，如图8-15所示。

图8-12　绘制矩形形状

图8-13　复制图层

图8-14　调出变换控制框

图8-15　确认变换

STEP 09 选取工具箱中的横排文字工具，在"字符"面板中，设置"字体系列"为"黑体"、"字体大小"为12点、"颜色"为蓝色（RGB参数值分别为0、159、240），在图像编辑窗口中的适当位置输入文字，如图8-16所示。

STEP 10 打开"下拉按钮.psd"素材，运用移动工具将素材图像拖曳至背景图像编辑窗口中，适当调整图像的位置，效果如图8-17所示。

图8-16　输入文字

图8-17　拖曳图像

STEP 11 选取工具箱中的椭圆工具，在工具属性栏中设置"填充"为无、"描边"为灰色（RGB参数值均为160）、"描边宽度"为4像素，在图像编辑窗口中绘制一个椭圆，效果如图8-18所示。

STEP 12 在❶弹出的"属性"面板中，❷设置W为38像素、H为38像素、X为486像素、Y为261像素，如图8-19所示。

图8-18　绘制椭圆　　　　　　　　图8-19　设置各选项

STEP 13 选取工具箱中的圆角矩形工具，在工具属性栏中设置"填充"为灰色（RGB参数值均为160）、"描边"为无、"半径"为10像素，在图像编辑窗口中绘制一个圆角矩形，按Ctrl+T组合键，调出变换控制框，适当旋转后，按Enter键确认变换，如图8-20所示。

STEP 14 选取工具箱中的横排文字工具，在"字符"面板中，设置字体系列为"黑体"、字体大小为12点、"颜色"为灰色（RGB参数值均为160），在图像编辑窗口中的适当位置输入文字，如图8-21所示。

图8-20　确认变换　　　　　　　　图8-21　输入文字

STEP 15 按Ctrl+O组合键，打开"功能菜单.jpg"素材图像，运用移动工具将素材图像拖曳至背景图像编辑窗口中，适当调整图像的位置，效果如图8-22所示。

STEP 16 新建图层，选取工具箱中的矩形选框工具，在图像编辑窗口中绘制一个矩形选区，如图8-23所示。

图8-22　添加功能菜单素材　　　　图8-23　绘制矩形选区

STEP 17 设置前景色为浅灰色（RGB参数值均为240），按Alt+Delete组合键为选区填充前景色，效果如图8-24所示。

◎STEP 18 在选区内单击鼠标右键，在弹出的快捷菜单中选择"变换选区"命令，如图8-25所示。

图8-24 填充前景色

图8-25 选择"变换选区"命令

◎STEP 19 适当调整选区大小，按Enter键确认变换，按Delete键，删除选区内的图像，并取消选区，效果如图8-26所示。

◎STEP 20 选取工具箱中的横排文字工具，在"字符"面板中，设置"字体系列"为"黑体"、"字体大小"为10点、"颜色"为深灰色（RGB参数值均为31），在图像编辑窗口中的适当位置输入文字，如图8-27所示。

图8-26 取消选区

图8-27 输入文字

◎STEP 21 按Ctrl+O组合键，打开"武汉风景.jpg"素材图像，如图8-28所示。

◎STEP 22 单击"图像"|"调整"|"自然饱和度"命令，❶弹出"自然饱和度"对话框，❷设置"自然饱和度"为50，❸单击"确定"按钮，如图8-29所示。

◎STEP 23 单击"图像"|"调整"|"曲线"命令，❶弹出"曲线"对话框，❷在曲线上单击鼠标左键新建一个控制点，❸在下方设置"输入"为118、"输出"为151，❹单击"确定"按钮，如图8-30所示。

图8-28 素材图像

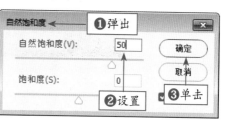

图8-29 设置"自然饱和度"参数

STEP 24 单击"图像"|"调整"|"亮度/对比度"命令，❶弹出"亮度/对比度"对话框，❷设置"对比度"为47，❸单击"确定"按钮，如图8-31所示。

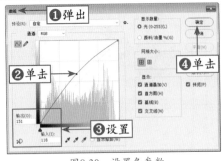
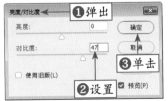

图8-30　设置各参数　　　　　　　　图8-31　设置"对比度"参数值

STEP 25 运用移动工具将素材图像拖曳至背景图像编辑窗口中，适当调整图像的位置，效果如图8-32所示。

STEP 26 选取工具箱中的横排文字工具，在"字符"面板中，设置"字体系列"为"方正粗倩简体"、"字体大小"为26点、"颜色"为深灰色（RGB参数值均为13），在图像编辑窗口中的适当位置输入文字，如图8-33所示。

图8-32　拖曳图像　　　　　　　　图8-33　输入文字

STEP 27 选取工具箱中的横排文字工具，在"字符"面板中，设置"字体系列"为"方正细黑一简体"、"字体大小"为18点、"设置所选字符的字距调整"为300、"颜色"为深灰色（RGB参数值均为13），在图像编辑窗口中的适当位置输入文字，如图8-34所示。

STEP 28 适当调整各图像的位置，效果如图8-35所示。

图8-34　输入文字　　　　　　　　图8-35　图像效果

STEP 29 选取工具箱中的圆角矩形工具，在工具属性栏中设置"填充"为灰色（RGB参数值均为151）、"描边"为无、"半径"为10像素，在图像编辑窗口中绘制一个圆角矩形，如图8-36所示。

STEP 30 复制"圆角矩形2"图层3次，并适当调整其位置，如图8-37所示。

图8-36 绘制圆角矩形　　　　　　图8-37 复制图层

STEP 31 按Ctrl+O组合键，打开"导航栏图标.psd"素材图像，运用移动工具将素材图像拖曳至背景图像编辑窗口中，适当调整图像的位置，效果如图8-38所示。

STEP 32 选取工具箱中的横排文字工具，在"字符"面板中，设置"字体系列"为"黑体"、"字体大小"为10点、"颜色"为深灰色（RGB参数值均为50），在图像编辑窗口中的适当位置输入文字，如图8-39所示。

图8-38 拖曳图像　　　　　　图8-39 输入文字

8.2.2 婚纱摄影小程序界面设计

在制作婚纱摄影小程序界面时，运用两张婚纱照片来设计程序界面，让人一眼明白页面的经营内容；色彩主要使用各种浅色来搭配，营造出浪漫唯美的氛围。

本实例的最终效果如图8-40所示。

图8-40 实例效果

素材文件	素材\第8章\婚纱摄影背景.jpg、婚纱人物.jpg、婚纱文字.psd、咨询服务背景图.jpg、婚纱文字2.psd、导航栏图标2.psd
效果文件	效果\第8章\婚纱摄影小程序界面设计.psd、婚纱摄影小程序界面设计.jpg
视频文件	8.2.2 婚纱摄影小程序界面设计.mp4

● **STEP 01** 按Ctrl+O组合键，打开"婚纱摄影背景.jpg"素材图像，如图8-41所示。

● **STEP 02** 按Ctrl+O组合键，打开"婚纱人物.jpg"素材图像，如图8-42所示。

图8-41　素材图像　　　　　　　　图8-42　素材图像

● **STEP 03** 单击"选择"|"色彩范围"命令，❶弹出"色彩范围"对话框，❷设置"颜色容差"为52，❸在人物的脸颊单击，选中相应范围内的色彩，如图8-43所示，单击"确定"按钮。

● **STEP 04** 单击"图像"|"调整"|"曲线"命令，❶弹出"曲线"对话框，❷在曲线上单击鼠标左键新建一个控制点，在下方❸设置"输入"为117、"输出"为147，❹单击"确定"按钮，如图8-44所示。

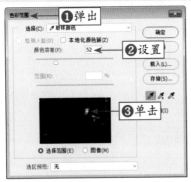

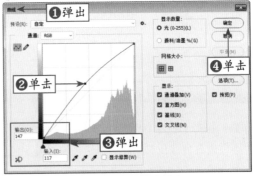

图8-43　选中相应范围内的色彩　　　　图8-44　设置各参数

"色彩范围"对话框的部分选项含义如下。

➢ 选区预览图：对话框中有一个选区预览图，它下面包含了两个选项，选中"选择范围"单选按钮时，预览区域的图像中，白色代表了被选择的区域，黑色代表了未选择的区域，灰色代表了部分被选择的区域（带有羽化效果的区域）；如果选中"图像"单选按钮，则预览区会显示彩色的图像。

➢ 选择：用来设置选区的方式。选择"取样颜色"时，可将光标（光标呈 ✎ 状）放在文档窗口中的图像或"色彩范围"对话框中的预览图上单击，对颜色进行取样；如果要添加颜色，可以选中"添加到取样"按钮 ✎，然后在预览图或者图像上单击，即可添加颜色；如果要减去颜色，可以选中"从取样中减去"按钮 ✎，然后在预览图或者图像上单击，即可减去颜色。

STEP 05 执行上述操作后，即可使人物皮肤更加白皙，按Ctrl+D组合键取消选区，运用移动工具将素材图像拖曳至背景图像编辑窗口中，适当调整图像的大小和位置，效果如图8-45所示。

STEP 06 选取工具箱中的横排文字工具，❶在"字符"面板中设置"字体系列"为"方正大标宋简体"、"字体大小"为14点、"设置所选字符的字距调整"为-100、"颜色"为深灰色（RGB参数值均为27），❷并激活仿粗体图标，如图8-46所示。

图8-45 拖曳图像 　　　　　　图8-46 设置各选项

STEP 07 在图像编辑窗口中输入文字，并适当调整其位置，效果如图8-47所示。

STEP 08 选取工具箱中的矩形工具，在工具属性栏中设置"选择工具模式"为"形状"、"填充"为无、"描边"为灰色（RGB参数值均为151）、"描边宽度"为2像素，在图像编辑窗口中的适当位置绘制一个矩形形状，如图8-48所示。

图8-47 输入文字 　　　　　　图8-48 绘制矩形

STEP 09 选取工具箱中的横排文字工具，设置"字体系列"为"宋体"、"字体大小"为6点、"颜色"为深灰色（RGB参数值均为70），并激活仿粗体图标，在图像编辑窗口中输入文字，如图8-49所示。

STEP 10 按Ctrl+O组合键，打开"婚纱文字.psd"素材图像，运用移动工具将素材图像拖曳至背景图像编辑窗口中，适当调整图像的位置，效果如图8-50所示。

STEP 11 选取工具箱中的横排文字工具，设置"字体系列"为"方正细黑一简体"、"字体大小"为15.5点、"设置所选字符的字距调整"为-50、"颜色"为棕色（RGB参数值分别为151、115、89），并激活仿粗体图标，在图像编辑窗口中输入文字，如图8-51所示。

STEP 12 在"字符"面板中设置"字体系列"为Khmer UI、"字体大小"为12点、"设置所选字符的字距调整"为25、"颜色"为灰色（RGB参数值均为189），在图像编辑窗口中输入文字，如图8-52所示。

图8-49　输入文字

图8-50　拖曳图像

图8-51　输入文字

图8-52　输入文字

● **STEP 13** 新建图层，选取工具箱中的矩形选框工具，在图像编辑窗口中绘制一个矩形选区，为选区填充灰色（RGB参数值均为239），如图8-53所示，并取消选区。

● **STEP 14** 按Ctrl+O组合键，打开"客服中心背景图.jpg"素材图像，运用移动工具将素材图像拖曳至背景图像编辑窗口中，适当调整图像的位置，效果如图8-54所示。

图8-53　填充选区

图8-54　拖曳图像

● **STEP 15** 按住Ctrl键的同时，单击"图层3"图层的图层缩览图，载入选区，❶新建一个图层并填充黑色（RGB参数值均为0），❷设置图层的"不透明度"为30%，如图8-55所示，并取消选区。

● **STEP 16** 选取工具箱中的圆角矩形工具，在工具属性栏中设置"填充"为浅黄色（RGB参数值分别为255、251、208）、"描边"为无、"半径"为10像素，在图像编辑窗口中绘制一个圆角矩形，并设置其"不透明度"为65%，效果如图8-56所示。

● **STEP 17** 选取工具箱中的横排文字工具，设置"字体系列"为"方正细黑—简体"、"字体大小"为13点、"设置所选字符的字距调整"为-75、"颜色"为白色（RGB参数值均为255），并激活仿粗体

图标，在图像编辑窗口中输入文字，如图8-57所示。

◎ **STEP 18** 复制相应图层，并将其移动至合适位置，如图8-58所示。

图8-55 设置"不透明度"参数

图8-56 绘制圆角矩形

图8-57 输入文字

图8-58 复制并移动图层

◎ **STEP 19** 选取工具箱中的圆角矩形工具，展开"属性"面板，设置"填充"为蓝色（RGB参数值分别为207、245、255）；选取工具箱中的横排文字工具，修改文本内容，效果如图8-59所示。

◎ **STEP 20** 按Ctrl+O组合键，打开"婚纱文字2.psd"素材图像，运用移动工具将素材图像拖曳至背景图像编辑窗口中，适当调整图像的位置，效果如图8-60所示。

图8-59 修改文本内容

图8-60 拖曳图像

◎ **STEP 21** 选取工具箱中的直线工具，在工具属性栏中设置"选择工具模式"为"形状"、"粗细"为2像素、"填充"为灰色（RGB参数值均为195），在图像编辑窗口中绘制一个直线形状，如图8-61所示。

◎ **STEP 22** 按Ctrl+O组合键，打开"导航栏图标2.psd"素材图像，运用移动工具将素材图像拖曳至背景

图像编辑窗口中，适当调整图像的位置，效果如图8-62所示。

● **STEP 23** 单击前景色色块，❶弹出"拾色器（前景色）"对话框，❷设置RGB参数值分别为233、
183、189，❸单击"确定"按钮，如图8-63所示。

● **STEP 24** 选取工具箱中的魔棒工具，在图像编辑窗口中的适当位置单击鼠标左键，创建选区，并按
Alt+Delete组合键为选区填充前景色，取消选区，如图8-64所示。

图8-61　绘制直线

图8-62　拖曳图像

图8-63　设置前景色

图8-64　填充前景色

● **STEP 25** 选取工具箱中的横排文字工具，设置"字体系列"为"方正细黑—简体"、"字体大小"为
9点、"设置所选字符的字距调整"为-25、"颜色"为深灰色（RGB参数值均为34），并激活仿粗体
图标，在图像编辑窗口中输入文字，如图8-65所示。

● **STEP 26** 选中相应文字，并修改颜色为粉色（RGB参数值分别为233、183、189），按Ctrl+Enter组合
键确认输入，如图8-66所示。

图8-65　输入文字

图8-66　确认输入

8.2.3 食品小程序界面设计

在制作食品小程序界面时，运用浅粉色作为背景色，各活动区域的背景色则是采用各种鲜亮的颜色，整体色彩非常鲜艳明快。

本实例的最终效果如图8-67所示。

图8-67 实例效果

	素材文件	素材\第8章\食品背景.jpg、满减活动.psd、满减活动主体.psd、横幅.jpg、商品展示.jpg、食品文字.psd
	效果文件	效果\第8章\食品小程序界面设计.psd、食品小程序界面设计.jpg
	视频文件	8.2.3食品小程序界面设计.mp4

◎ **STEP 01** 按Ctrl+O组合键，打开"食品背景.jpg"素材图像，如图8-68所示。

◎ **STEP 02** 选取工具箱中的横排文字工具，在"字符"面板中，设置"字体系列"为"方正细黑一简体"、"字体大小"为14点、"设置所选字符的字距调整"为-50、"颜色"为黑色（RGB参数值均为0），并激活仿粗体图标，在图像编辑窗口中输入文字，如图8-69所示。

图8-68 素材图像

图8-69 输入文字

◎ **STEP 03** 选取工具箱中的横排文字工具，在"字符"面板中，设置"字体系列"为"方正流行体简体"、"字体大小"为10点、"行距"为12点、"设置所选字符的字距调整"为75、"颜色"为红色

（RGB参数值分别为242、3、3），在"段落"面板中单击"居中对齐"按钮，在图像编辑窗口中的适当位置输入文字，如图8-70所示。

● **STEP 04** 选中相应文字，设置"字体大小"为15点、"设置所选字符的字距调整"为-50，按Ctrl+Enter组合键确认输入，如图8-71所示。

图8-70 输入文字

图8-71 确认输入

● **STEP 05** 选取工具箱中的圆角矩形工具，在工具属性栏中设置"选择工具模式"为"形状"、"填充"为浅灰色（RGB参数值均为234）、"描边"为无、"半径"为40像素，在图像编辑窗口中的适当位置绘制一个圆角矩形形状，如图8-72所示。

● **STEP 06** 选取工具箱中的椭圆工具，在工具属性栏中设置"填充"为无、"描边"为灰色（RGB参数值均为160）、"描边宽度"为4像素，在图像编辑窗口中绘制一个椭圆，效果如图8-73所示。

图8-72 绘制圆角矩形

图8-73 绘制椭圆

● **STEP 07** 选取工具箱中的圆角矩形工具，在工具属性栏中设置"填充"为灰色（RGB参数值均为160），在图像编辑窗口中绘制一个圆角矩形，并适当旋转，效果如图8-74所示。

● **STEP 08** 选取工具箱中的横排文字工具，在"字符"面板中，设置"字体系列"为"方正细黑一简体"、"字体大小"为10点、"设置所选字符的字距调整"为-25、"颜色"为灰色（RGB参数值均为160），并激活仿粗体图标，在图像编辑窗口中的适当位置输入文字，效果如图8-75所示。

● **STEP 09** 单击"图层"面板底部的"创建新图层"按钮，新建图层，选取工具箱中的矩形选框工具，在图像编辑窗口中绘制一个矩形选区，如图8-76所示。

● **STEP 10** 设置前景色为粉色（RGB参数值分别为255、202、196），按Alt+Delete组合键为选区填充前景色，按Ctrl+D组合键，取消选区，效果如图8-77所示。

图8-74 绘制圆角矩形

图8-75 输入文字

图8-76 绘制矩形选区

图8-77 填充前景色

专家指点

与创建矩形选框有关的技巧如下。

➤ 按Shift+M组合键，可快速选择矩形选框工具。

➤ 按Shift键，可创建正方形选区。

➤ 按Alt键，可创建以起点为中心的矩形选区。

➤ 按Alt+Shift组合键，可创建以起点为中心的正方形选区。

➤ 按Shift+A组合键，可快速沿画布边缘创建选区。

● **STEP 11** 按Ctrl+O组合键，打开"满减活动.psd"素材图像，运用移动工具将素材图像拖曳至背景图像编辑窗口中，适当调整图像的位置，效果如图8-78所示。

● **STEP 12** 选取工具箱中的横排文字工具，设置"字体系列"为"黑体"、"字体大小"为21点、"设置所选字符的字距调整"为50、"颜色"为红色（RGB参数值分别为221、32、58），并激活仿粗体图标，在图像编辑窗口中输入文字，如图8-79所示。

● **STEP 13** 选择"199"与"100"数字，设置"字体系列"为"Impact"，按Ctrl+Enter组合键确认输入，如图8-80所示。

● **STEP 14** 按Ctrl+O组合键，打开"满减活动主体.psd"素材图像，运用移动工具将素材图像拖曳至背景图像编辑窗口中，适当调整图像的位置，效果如图8-81所示。

图8-78 拖曳图像

图8-79 输入文字

图8-80 确认输入

图8-81 拖曳图像

● **STEP 15** 选取工具箱中的椭圆选框工具，在工具属性栏中设置"羽化"为15像素，将光标移至图像编辑窗口中，在适当位置绘制一个椭圆选区，如图8-82所示。

● **STEP 16** 在"图层3"图层下方新建一个图层，设置前景色为深绿色（RGB参数值分别为64、85、21），如图8-83所示。

图8-82 绘制椭圆选区

图8-83 设置前景色参数

● **STEP 17** 按Alt+Delete组合键为选区填充前景色，按Ctrl+D组合键，取消选区，效果如图8-84所示。

● **STEP 18** 按Ctrl+O组合键，打开"横幅.jpg"素材图像，运用移动工具将素材图像拖曳至背景图像编辑窗口中，适当调整图像的位置，效果如图8-85所示。

● **STEP 19** 按Ctrl+O组合键，打开"商品展示.jpg"素材图像，运用移动工具将素材图像拖曳至背景图像编辑窗口中，适当调整图像的位置，效果如图8-86所示。

● **STEP 20** 设置前景色为玫红色（RGB参数值分别为245、41、94），选取工具箱中的矩形选框工具，在图像编辑窗口中绘制一个矩形选区，如图8-87所示。

图8-84 填充前景色

图8-85 拖曳图像

图8-86 拖曳图像

图8-87 绘制矩形选区

●**STEP 21** 展开"图层"面板，❶单击"面板"底部的"创建新图层"按钮，❷新建一个图层，如图8-88所示。

> 在Photoshop中新建图层的方式有很多，以下列举了两种常用的方法。
> ➤ 快捷键：按Shift+Ctrl+N组合键，弹出"新建图层"对话框，单击"确定"按钮，即可新建图层。
> ➤ 命令：单击"图层"|"新建"|"图层"命令，弹出"新建图层"对话框，单击"确定"按钮，即可新建图层。

●**STEP 22** 选取工具箱中的多边形套索工具，在工具属性栏中单击"从选区减去"按钮，在图像编辑窗口中绘制一个三角形，减去部分选区，如图8-89所示。

图8-88 新建图层

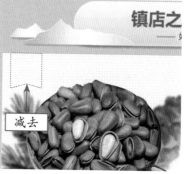

图8-89 减去部分选区

● **STEP 23** 按Alt+Delete组合键为选区填充前景色，按Ctrl+D组合键，取消选区，效果如图8-90所示。

● **STEP 24** 选取工具箱中的横排文字工具，设置"字体系列"为"黑体"、"字体大小"为10点、"设置所选字符的字距调整"为-50、"颜色"为白色（RGB参数值均为255），并激活仿粗体图标，在图像编辑窗口中输入文字，如图8-91所示。

图8-90 填充前景色　　　　　　　　　　图8-91 输入文字

● **STEP 25** 双击文字图层，打开"图层样式"对话框，选中"投影"复选框，设置"不透明度"为50%、"距离"为3像素、"扩展"为0、"大小"为5像素，单击"确定"按钮，即可为文字添加"投影"图层样式，如图8-92所示。

● **STEP 26** 按Ctrl+O组合键，打开"食品文字.psd"素材图像，运用移动工具将素材图像拖曳至背景图像编辑窗口中，适当调整图像的位置，效果如图8-93所示。

图8-92 添加"投影"图层样式　　　　　　图8-93 拖曳图像

● **STEP 27** 展开路径面板，在其中选择"路径1"路径，并单击面板下方的"将路径作为选区载入"按钮，选取工具箱中的渐变工具，单击"点按可编辑渐变"按钮，❶弹出"渐变编辑器"对话框，❷分别设置两个色块的RGB参数值为：248、40、149，232、52、115，❸单击"确定"按钮，如图8-94所示。

● **STEP 28** 在"图层"面板中新建一个图层，由下至上为选区填充线性渐变，并按Ctrl+D组合键，取消选区，如图8-95所示。

● **STEP 29** 选中"新货"文字图层，单击鼠标右键，在弹出的快捷菜单中选择"拷贝图层样式"命令，并粘贴在"图层8"图层上，为图像添加"投影"图层样式，如图8-96所示。

● **STEP 30** 选取工具箱中的横排文字工具，设置"字体系列"为"黑体"、"字体大小"为11点、"设置所选字符的字距调整"为–100、"颜色"为白色（RGB参数值均为255），在图像编辑窗口中输入文字，效果如图8-97所示。

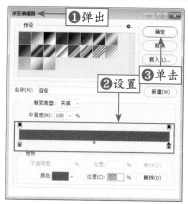

图8-94 设置渐变颜色

图8-95 填充渐变

图8-96 添加"投影"图层样式

图8-97 输入文字

截至2016年10月底，今日头条激活用户数已经超过6亿，月活跃用户数超过1.4亿，日活跃用户数超过6600万。由此可见，今日头条已经成为新媒体中的一个重要平台，商家可以适当运用今日头条来做营销。

第9章

头条号广告设计

新手重点索引

- ▶ 企业头像是品牌象征
- ▶ 每日更新提高点击率
- ▶ 善于利用热门头条事件

- ▶ 今日头条头像设计
- ▶ 主页横幅广告设计
- ▶ 图文推送广告封面设计

效果图片欣赏

9.1 前期准备：今日头条新媒体设计要点

今日头条的特色在于，它直接通过系统来向用户推荐有价值的、个性化的信息。根据这一特点，即使没有粉丝，只要不断发表干货文章或视频，也可以快速积累粉丝并实现营销。本节主要向读者介绍今日头条新媒体设计的要点。

9.1.1 企业头像是品牌象征

头像就等于辨认一个用户的标准，有时甚至比用户名还重要，因为眼睛一般是先看图，而不是看文字。所以，一个有特色、能吸引人的注意力的头像，可以给企业带来更多的关注。如图9-1所示为"支付宝"的头条号，它取用户名中的一个字，将头像与名字结合起来，可以让人看到头像的同时，立马联想到名字。

图9-1　"支付宝"的头条号

头条号头像的照片，尺寸比例为200像素×200像素左右。虽然图片尺寸较小，但还是要注意图像的清晰程度，如图9-1所示的"支付宝"的头像大图就未能达到清晰的标准。下面详细介绍一下设置头条号头像的方法。

- **STEP 01** 打开今日头条，❶单击左上方的头像，如图9-2所示；进入"个人信息"界面，❷再次单击头像，如图9-3所示。
- **STEP 02** 进入"个人主页"界面，❶单击头像，如图9-4所示；❷进入"编辑资料"界面，❸再次单击头像，如图9-5所示。
- **STEP 03** 弹出相应对话框，用户可以❶单击"拍照"按钮，直接拍摄照片完成头像的设置，❷还可以单击"从相册选择"按钮，如图9-6所示；进入"照片选择"界面，❸选择需要的照片，如图9-7所示，按提示操作完成即可。

图9-2 单击头像

图9-3 单击头像

图9-4 单击头像

图9-5 单击头像

图9-6 单击"从相册选择"按钮

图9-7 选择需要的照片

> **专家指点** 但需要注意的是头条号头像不要使用第三方的品牌，否则是不会通过审核的。同时需要注意的还有一点，在设置头条号名称时，要使用中文简体，尽量不要使用英文、繁体中文、符号等，否则会很难通过审核。

9.1.2 每日更新提高点击率

经常发文，保持活跃很重要，如果一个企业可以经常发布文章，可以让自己更多地出现在用户的移动端界面，并且真的有干货技巧的话，就可以吸引更多的人成为粉丝。

下面介绍如何在头条号中发布文章，发布文章的方式有两种。

1. 主界面"发布"按钮

● **STEP 01** 打开今日头条，❶单击界面下方的"发布"按钮，如图9-8所示；❷界面底部会弹出相应对话框，❸单击"图片"按钮，如图9-9所示。

> **专家指点** 发布文章时，可以选择自己擅长的方式。如果文章写得好，可以多发布文章，不过写文章时建议插一些图片，太长的文字会让用户感到疲倦；如果喜欢拍视频，也可以单击"视频"按钮，选择需要的视频来发布，视频比图片、文字更有冲击力，但是制作视频的成本也要高于文字与图片。

图9-8　单击"发布"按钮　　　　　　　图9-9　单击"图片"按钮

○ **STEP 02** ❶进入"图片相册"界面，用户可以❷单击"拍摄照片"按钮，直接拍摄照片，❸也可以选择相册中已有的照片，如图9-10所示；进入"文章编辑"界面，❹输入文章，❺单击"发布"按钮，如图9-11所示，待审核完成后，文章就能发布了。

图9-10　选择照片　　　　　　　图9-11　单击"发布"按钮

2. 作品管理界面中的"发布"按钮

○ **STEP 01** 进入"个人信息"界面，❶单击"作品管理"按钮，如图9-12所示；进入"作品管理"界面，❷单击右上角的"发布"图标✒，如图9-13所示。

图9-12　单击"作品管理"按钮　　　　图9-13　单击"发布"图标

● **STEP 02** 进入"撰写文章"界面，❶输入需要发布的文章，如图9-14所示；如果需要插入图片，❷可以单击下方的◲按钮，❸按提示插入图片，❹单击"发布"按钮，如图9-15所示，待审核完成后，文章就能发布了。

图9-14　输入文章　　　　　　　　图9-15　单击"发布"按钮

专家指点　　单击右下角的⚙图标，会弹出相应对话框，如图9-16所示。如果文章是原创的话，可以单击"未声明原创"按钮，按提示操作，标明文章为原创，如图9-17所示。

图9-16　未声明原创　　　　　　　图9-17　已声明原创

9.1.3　善于利用热门头条事件

借势是一种常用的内容写作手法，一般都是在内容标题上借助社会上一些事实热点、新闻的相关词汇来给内容造势，增加单击量。例如，在电影《捉妖记》热映之际，配合电影宣传的"胡巴公仔"刚推出便火爆热销。

事实热点拥有一大批关注者，而且传播的范围也会非常广，微信公众号、APP内容的标题借助这些热点就可以让读者轻易地搜索到该篇内容，从而吸引读者去阅读。如果企业所写的营销主题和名人能搭上关系的话，就能借着名人的气势，进行一场明星效应风暴。

但是，新媒体运营者在采用借势式标题的时候需要注意热点的时效性，要在人们对这一热点关注度最早或者最高的时候将其加入到自己的内容标题中去，这样才能达到最好的借势效果。不可等到热点的大势过去了再推送这种借势式标题的内容，这样收获的效果不佳。如图9-18所示为借势式标题的案例分享。

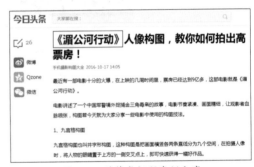

不管是实时热点事件还是假期节日事件，都可以对运营者的营销产生不小的影响。因此，运营者要利用好这一事件来进行新媒体的营销。

图9-18　借势式标题案例分享

1. 实时热点事件

借助热门头条事件来布局，围绕热门话题、热点新闻、热点事件，以评论、追踪观察、揭秘、观点整理、相关资料等方式运营新媒体。

在利用热门头条事件运营时，应该从以下几个方面着手，如图9-19所示。

利用热点
事件营销分析

- 一定要富有创意，第一时间追踪热点，制造人们想看的东西，保持新闻敏感性

- 利用百度风云榜或今日头条查看最近几天的热点信息，根据热点信息找到适合自己产品的热点，进行热点营销

- 紧跟出现度高的、热度不减、持续时间长的新闻事件，围绕事件相关知识、评论、内容等撰写热门内容，获得访问量

图9-19　追踪新闻热点制造微信内容

如图9-20所示，支付宝免费送红包引发了人们的热情，很多人根据此热点事件撰写了多篇文章。

图9-20　热点事件案例分享

2. 假期节日事件

对人们来说，节假日一直是人们比较期盼的，因为无论是从哪方面来说，它们都有着"利"的一方面。于工作而言，节假日意味着"休息"和"放假"；于生活而言，节假日意味着"团聚"和"优惠"。如图9-21所示为一些头条号结合节假日进行的事件营销。

图9-21　节假日事件案例分享

9.2 案例实战：今日头条广告设计

今日头条是一款基于数据挖掘的推荐引擎产品，它将人与信息直接连接了起来，成长速度令人为之叹服。所以设计出一个美观实用的头条号界面，是很重要的。本节主要以今日头条头像、主页横幅广告和图文推送广告封面3个广告位来做案例分析。

9.2.1 今日头条头像设计

在制作今日头条头像时，先绘制出一个等边三角形，用多边形套索工具选中部分图像加深颜色，再运用重复变换制作出头像主体，最后加上适当的文字即可完成设计。

本实例的最终效果如图9-22所示。

图9-22　实例效果

	素材文件	素材\第9章\标志.psd、今日头条界面1.jpg
	效果文件	效果\第9章\今日头条头像设计.psd、今日头条头像设计.jpg
	视频文件	9.2.1 今日头条头像设计.mp4

- **STEP 01** 按Ctrl+N组合键，❶弹出"新建文档"对话框，❷设置"名称"为"今日头条头像设计"、"宽度"为1400像素、"高度"为1400像素、"分辨率"为300像素/英寸、"颜色模式"为"RGB颜色"、"背景内容"为"白色"，❸单击"创建"按钮，如图9-23所示，新建一个空白图像。
- **STEP 02** 设置前景色为深棕色（RGB参数值分别为106、57、6），❶新建一个图层并❷填充前景色，如图9-24所示。
- **STEP 03** 选取工具箱中的多边形工具，在工具属性栏中设置"选择工具模式"为"形状"、"填充"为黄色（RGB参数值分别为255、224、129）、"边"为3，绘制一个三角形形状，效果如图9-25所示。
- **STEP 04** 在"图层"面板中选择"多边形1"形状图层，单击鼠标右键，在弹出的快捷菜单中选择"栅格化图层"选项，如图9-26所示，将图层栅格化。

图9-23 设置各选项

图9-24 填充前景色

图9-25 绘制三角形

图9-26 选择"栅格化图层"命令

● **STEP 05** 选取工具箱中的多边形套索工具，在三角形内部绘制出一个三角形选区，如图9-27所示。

● **STEP 06** 选取工具箱中的加深工具，在工具属性栏中设置"大小"为150像素、"硬度"为0、"范围"为"中间调"、"曝光度"为50%，在选区内适当位置涂抹，加深部分图像的颜色并取消选区，效果如图9-28所示。

● **STEP 07** 用与上同样的方法，绘制出另外两个三角形，并适当加深部分图像的颜色，使三角形变得立体起来，效果如图9-29所示。

图9-27 绘制三角形选区

图9-28 加深颜色并取消选区

图9-29 图像效果

● **STEP 08** 按Ctrl+T组合键，调出变换控制框，适当缩小图像，按Enter键确认变换，并移至合适位置，效果如图9-30所示。

○ **STEP 09** 复制"多边形1"形状图层，得到"多边形1 拷贝"形状图层，如图9-31所示。

○ **STEP 10** 按Ctrl+T组合键，调出变换控制框，在工具属性栏中设置"旋转"为60度，此时图像编辑窗口中的图像也会随之旋转，如图9-32所示。

图9-30　调整并移动图像

图9-31　复制图层

图9-32　旋转图像

○ **STEP 11** 将图像移至合适位置后，按Enter键确认变换，如图9-33所示。

○ **STEP 12** 按Ctrl+Shift+Alt+T组合键4次，即可复制并旋转图像4次，制作出一个环形的图案，效果如图9-34所示。

○ **STEP 13** 按Ctrl+O组合键，打开"标志.psd"素材图像，运用移动工具将素材图像拖曳至背景图像编辑窗口中，适当调整图像的位置，效果如图9-35所示。

图9-33　确认变换

图9-34　图像效果

图9-35　拖曳图像

○ **STEP 14** 选取工具箱中的横排文字工具，单击"窗口"|"字符"命令，在❶弹出的"字符"面板中，❷设置"字体系列"为"黑体"、"字体大小"为30点、"颜色"为白色（RGB参数值均为255），效果如图9-36所示。

○ **STEP 15** 在图像编辑窗口中输入相应文本，如图9-37所示。

○ **STEP 16** 选中"天墅"，在字符面板中设置"字体系列"为"段宁毛笔行书"，效果如图9-38所示。

专家指点

　　盖印是一种特殊的合并图层的方法，它可以将多个图层中的图像内容合并到一个新的图层中，但同时又能保持其他图层是完好无损的。

　　如果想要得到某些图层的合并效果，而又想要保持原图层完整时，盖印图层是最好的解决办法。

图9-36　设置文字参数

图9-37　输入文本

图9-38　修改字体

○**STEP 17** 按Shift+Ctrl+Alt+E组合键，盖印可见图层，得到"图层3"图层，如图9-39所示。

○**STEP 18** 选取工具箱中的椭圆选框工具，在图像编辑窗口中绘制一个正圆选区，如图9-40所示。

○**STEP 19** 按Ctrl+O组合键，打开"今日头条界面1.jpg"素材图像，如图9-41所示。

图9-39　得到"图层3"图层

图9-40　绘制一个正圆选区

图9-41　素材图像

○**STEP 20** 切换至"今日头条头像设计"图像编辑窗口，选取工具箱中的移动工具，将选区内的图像拖曳至"今日头条界面1"图像编辑窗口中，适当调整图像的大小和位置，如图9-42所示。

○**STEP 21** 在"图层"面板中❶选择"图层1"图层，❷单击面板底部的"添加矢量蒙版"按钮，❸为"图层1"图层添加图层蒙版，如图9-43所示。

专家指点　　矢量蒙版是由钢笔、自定形状等矢量工具创建的蒙版（图层蒙版和剪贴蒙版都是基于像素的蒙版），它与分辨率无关，无论图像自身的分辨率是多少，只要使用了该蒙版，都可以得到平滑的轮廓。

　　矢量蒙版缩览图与图像缩览图之间有一个链接图标 。它表示蒙版与图像处于链接状态，此时进行任何变换操作，蒙版都与图像一起变换。

○**STEP 22** 设置前景色为黑色，选取工具箱中的画笔工具，在工具属性栏中设置"大小"为50、"硬度"为100%，在图像编辑窗口中适当涂抹，隐藏部分图像，效果如图9-44所示。

图9-42 拖曳图像

图9-43 添加图层蒙版

图9-44 隐藏部分图像

9.2.2 主页横幅广告设计

在制作主页横幅广告时，先调整背景图像的颜色并适当模糊，再输入文字，为文字添加图层样式，最后再将制作好的图像拖曳至头条号界面中，即可完成设计。

本实例的最终效果如图9-45所示。

图9-45 实例效果

	素材文件	素材\第9章\横幅背景.jpg、房产标志.psd、今日头条界面2.jpg
	效果文件	效果\第9章\主页横幅广告设计.psd、主页横幅广告设计.jpg
	视频文件	9.2.2 主页横幅广告设计.mp4

● **STEP 01** 按Ctrl+N组合键，弹出"新建文档"对话框，设置"名称"为"主页横幅广告设计"、"宽度"为1080像素、"高度"为271像素、"分辨率"为300像素/英寸、"颜色模式"为"RGB颜色"、"背景内容"为"白色"，单击"创建"按钮，如图9-46所示，新建一个空白图像。

● **STEP 02** 按Ctrl+O组合键，打开"横幅背景.jpg"素材图像，如图9-47所示。

● **STEP 03** 单击"窗口"|"调整"命令，展开"调整"面板，在其中单击"曲线"按钮，新建"曲线1"调整图层，如图9-48所示。

STEP 04 在展开的"属性"面板中，在曲线上单击鼠标左键新建一个控制点，在下方设置"输入"为 129、"输出"为152，效果如图9-49所示。

STEP 05 此时图像的亮度随之提高，效果如图9-50所示。

图9-46　设置各选项

图9-47　素材图像

图9-48　新建调整图层

图9-49　设置各参数

图9-50　图像效果

STEP 06 在"调整"面板中单击"自然饱和度"按钮，新建"自然饱和度 1"调整图层，在"属性"面板中，设置"自然饱和度"为66、"饱和度"为78，效果如图9-51所示。

图9-51　图像效果

STEP 07 按Shift+Ctrl+Alt+E组合键，盖印可见图层，得到"图层1"图层，如图9-52所示。

STEP 08 运用移动工具将素材图像拖曳至背景图像编辑窗口中，适当调整图像的位置，效果如图9-53所示。

STEP 09 单击"滤镜"|"模糊"|"方框模糊"命令，❶弹出"方框模糊"对话框，❷设置"半径"为6像素，如图9-54所示。

图9-52　得到"图层1"图层

图9-53　拖曳图像

图9-54　设置"半径"参数

> **专家指点** "方框模糊"滤镜可以基于相邻像素的平均颜色值来模糊图像，生成类似于方块状的特殊模糊效果。"半径"值可以调整用于计算给定像素的平均值的区域大小。

⊙STEP 10 单击"确定"按钮，即可应用"方框模糊"滤镜，效果如图9-55所示。

⊙STEP 11 选取工具箱中的横排文字工具，在"字符"面板中设置"字体系列"为"方正大黑简体"、"字体大小"为17.5点、"颜色"为白色（RGB参数值均为255），在图像编辑窗口中输入文字，如图9-56所示。

图9-55　图像效果　　　　　　　　　　　图9-56　输入文字

⊙STEP 12 ❶单击"图层"面板底部的"添加图层样式"按钮，在弹出的菜单中❷选择"渐变叠加"选项，效果如图9-57所示。

⊙STEP 13 打开"图层样式"对话框，单击"点按可编辑渐变"按钮，❶弹出"渐变编辑器"对话框，❷设置4个色标的RGB参数值分别为255、206、73；223、158、1；250、233、173；255、216、0，如图9-58所示。

图9-57　选择"渐变叠加"选项　　　　　图9-58　设置色标颜色

> **专家指点** 渐变编辑器中的"位置"文本框中显示标记点在渐变效果预览条的位置，用户可以输入数字来改变颜色标记点的位置，也可以直接拖曳渐变颜色带下端的颜色标记点。单击Delete键可将此颜色标记点删除。
>
> 在"预设"选项区中，前两个渐变色块是系统根据前景色和背景色自动设置的。若用户对当前的渐变色不满意，也可以在该对话框中，通过渐变滑块对渐变色进行调整。

⊙STEP 14 单击"确定"按钮，返回"图层样式"对话框，设置"不透明度"为100%、"样式"为"线性"、"角度"为-56，如图9-59所示。

⊙STEP 15 ❶选中"投影"复选框，❷设置"不透明度"为75%、"角度"为90、"距离"为7像素、"扩展"为0、"大小"为4像素，如图9-60所示。

⊙STEP 16 单击"确定"按钮，即可为文字添加相应图层样式，如图9-61所示。

⊙STEP 17 选取工具箱中的横排文字工具，在"字符"面板中设置"字体系列"为"方正细黑一简

体"、"字体大小"为5.7点、"行距"为7点、"设置所选字符的字距调整"为-75、"颜色"为白色（RGB参数值均为255），并激活仿粗体图标，在图像编辑窗口中输入文字，如图9-62所示。

图9-59 设置各选项

图9-60 设置各选项

图9-61 应用图层样式

图9-62 输入文字

◎ **STEP 18** 选取工具箱中的横排文字工具，在"字符"面板中❶设置"字体系列"为"方正大标宋简体"、"字体大小"为4.5点、"颜色"为白色（RGB参数值均为255），❷并激活仿斜体图标，如图9-63所示。

◎ **STEP 19** 在图像编辑窗口中输入文字，并移至合适位置，如图9-64所示。

图9-63 设置各选项

图9-64 输入文字

◎ **STEP 20** 单击"文件"|"打开"命令，打开"房产标志.psd"素材图像，运用移动工具将素材图像拖曳至背景图像编辑窗口中，适当调整图像的大小和位置，效果如图9-65所示。

◎ **STEP 21** 在"图层"面板中选中"图层3"图层，双击鼠标左键，打开"图层样式"对话框，选中"颜色叠加"复选框，设置"叠加颜色"为白色（RGB参数值均为255），单击"确定"按钮，应用"颜色叠加"图层样式，效果如图9-66所示。

图9-65 拖曳图像

图9-66 应用图层样式

- **STEP 22** 选中除"背景"图层外的所有图层，按Ctrl+G组合键，为图层编组，得到"组1"图层组，如图9-67所示。
- **STEP 23** 按Ctrl+O组合键，打开"今日头条界面2.jpg"素材图像，如图9-68所示。
- **STEP 24** 切换至背景图像编辑窗口，运用移动工具将图层组的图像拖曳至"今日头条界面2"图像编辑窗口中，适当调整图像的位置，如图9-69所示。

图9-67　得到"组1"图层组

图9-68　素材图像

图9-69　拖曳图像

9.2.3　图文推送广告封面设计

在制作图文推送广告封面时，先调整背景图像的偏色现象，添加相应素材并模糊背景，输入适当的文字，再将制作好的图像拖曳至头条号界面中，即可完成设计。

本实例的最终效果如图9-70所示。

图9-70　实例效果

	素材文件	素材\第9章\封面广告背景.jpg、全面屏手机.jpg、标志3.png、今日头条界面3.jpg
	效果文件	效果\第9章\图文推送广告封面设计.psd、图文推送广告封面设计.jpg
	视频文件	9.2.3 图文推送广告封面设计.mp4

STEP 01 按Ctrl+N组合键，❶弹出"新建文档"对话框，❷设置"名称"为"图文推送广告封面设计"、"宽度"为990像素、"高度"为556像素、"分辨率"为300像素/英寸、"颜色模式"为"RGB颜色"、"背景内容"为"白色"，❸单击"创建"按钮，如图9-71所示，新建一个空白图像。

STEP 02 按Ctrl+O组合键，打开"封面广告背景.jpg"素材图像，如图9-72所示。

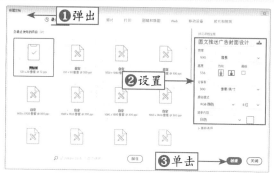

图9-71　设置各选项

图9-72　素材图像

STEP 03 按Ctrl+J组合键，复制"背景"图层，得到"图层1"图层，如图9-73所示。

STEP 04 按Ctrl+M组合键，❶弹出"曲线"对话框，❷在曲线上单击鼠标左键新建一个控制点，❸在下方设置"输入"为114、"输出"为145，如图9-74所示。

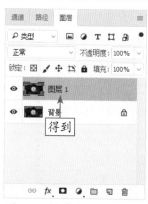

图9-73　得到"图层1"图层

图9-74　设置各参数

STEP 05 单击"确定"按钮，即可应用"曲线"调整图像亮度，效果如图9-75所示。

STEP 06 按Ctrl+B组合键，❶弹出"色彩平衡"对话框，❷设置"色阶"各参数值分别为86、43、13，如图9-76所示。

图9-75　图像效果

图9-76　设置"色阶"各参数

● **STEP 07** 单击"确定"按钮，即可应用"色彩平衡"调整图像过于偏青的现象，效果如图9-77所示。

● **STEP 08** 单击"图像"|"调整"|"自然饱和度"命令，打开"自然饱和度"对话框，设置"自然饱和度"为77，单击"确定"按钮，提高图像色彩的饱和度，效果如图9-78所示。

● **STEP 09** 运用移动工具将素材图像拖曳至背景图像编辑窗口中，适当调整图像的位置，效果如图9-79所示。

图9-77　图像效果　　　　　图9-78　图像效果　　　　　图9-79　拖曳图像

● **STEP 10** 按Ctrl+O组合键，打开"全面屏手机.jpg"素材图像，如图9-80所示。

● **STEP 11** 按Ctrl+J组合键，复制"背景"图层，得到"图层1"图层，并隐藏"背景"图像，如图9-81所示。

● **STEP 12** 选取工具箱中的魔棒工具，在工具属性栏中设置"容差"为1，在图像编辑窗口中白色区域单击鼠标左键，选中背景图像，在选区内单击鼠标右键，在弹出的快捷菜单中选择"选取相似"命令，如图9-82所示。

图9-80　素材图像　　　图9-81　隐藏"背景"图层　　图9-82　选择"选取相似"命令

● **STEP 13** 执行上述操作后，即可扩大选区，按Delete键，删除选区内的图像，如图9-83所示。

● **STEP 14** 按Ctrl+D组合键，取消选区，运用移动工具将素材图像拖曳至背景图像编辑窗口中，适当调整图像的位置，效果如图9-84所示。

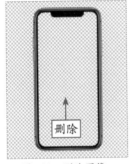

图9-83　删除图像　　　　　图9-84　拖曳图像

● **STEP 15** 选取工具箱中的魔棒工具，选中部分图像，如图9-85所示。

● **STEP 16** 在"图层"面板中选中"图层1"图层，在选区内单击鼠标右键，在弹出的快捷菜单中选择"通过拷贝的图层"命令，如图9-86所示。

● **STEP 17** 执行上述操作，即可复制选区内的图像，得到"图层3"图层，如图9-87所示。

● **STEP 18** 选中"图层1"图层，单击"滤镜"|"模糊"|"方框模糊"命令，弹出"方框模糊"对话框，设置"半径"为10像素，单击"确定"按钮，效果如图9-88所示。

图9-85 选中部分图像

图9-86 选择"通过拷贝的图层"命令

图9-87 得到"图层3"图层

● **STEP 19** 选取工具箱中的横排文字工具，在"字符"面板中设置"字体系列"为"方正细圆简体"、"字体大小"为9点、"颜色"为白色（RGB参数值均为255），并激活仿粗体图标，在图像编辑窗口中输入文字，如图9-89所示。

● **STEP 20** 复制刚刚输入的文字，并移至合适位置，在"字符"面板中设置"字体大小"为8点，运用横排文字工具修改文本内容，如图9-90所示。

图9-88 图像效果

图9-89 输入文字

图9-90 修改文本内容

● **STEP 21** ❶选中"系列"文字，在"字符"面板中❷设置"字体大小"为6.5点，如图9-91所示。

● **STEP 22** ❶选中ORANGE文字，在"字符"面板中❷设置"字体系列"为Century Gothic，如图9-92所示，按Ctrl+Enter组合键确认输入。

● **STEP 23** 选取工具箱中的圆角矩形工具，在工具属性栏中设置"填充"为无、"描边"为白色（RGB参数值均为255）、"描边宽度"为3像素、"半径"为10像素，在图像编辑窗口中绘制一个圆角矩形，如图9-93所示。

图9-91 设置"字体大小"

图9-92 设置"字体系列"

图9-93 绘制圆角矩形

○ **STEP 24** 选中"圆角矩形1"形状图层，单击鼠标右键，在弹出的快捷菜单中选择"混合选项"命令，❶弹出"图层样式"对话框，❷选中"外发光"复选框，❸设置"不透明度"为32%、"扩展"为6%、"大小"为10像素，如图9-94所示。

○ **STEP 25** 单击"确定"按钮，即可应用"外发光"图层样式，效果如图9-95所示。

图9-94 设置各选项

图9-95 应用图层样式

○ **STEP 26** 选取工具箱中的横排文字工具，在"字符"面板中设置"字体系列"为"方正细倩简体"、"字体大小"为6.5点、"颜色"为白色（RGB参数值均为255），并激活仿粗体图标，在图像编辑窗口中输入文字，如图9-96所示。

○ **STEP 27** 按Ctrl+O组合键，打开"标志3.png"素材图像，运用移动工具将素材图像拖曳至背景图像编辑窗口中，如图9-97所示。

○ **STEP 28** 选取工具箱中的魔棒工具，在工具属性栏中设置"容差"为10，选中部分图像，如图9-98所示。

图9-96 输入文字

图9-97 拖曳图像

图9-98 选中部分图像

○ **STEP 29** 按Shift+F6组合键，❶弹出"羽化选区"对话框，❷设置"羽化半径"为0.5，❸单击"确定"按钮，如图9-99所示，羽化选区。

羽化是通过建立选区和选区边缘像素之间的转换边界来模糊边缘的，这种模糊方式将丢失选区边缘的一些图像细节。

○ **STEP 30** 设置前景色为橙色（RGB参数值分别为242、145、73），为选区填充前景色并取消选区，效果如图9-100所示。

○ **STEP 31** 按Ctrl+T组合键，调出变换控制框，适当调整图像的大小，按Enter键确认变换，适当调整图像的位置，效果如图9-101所示。

○ **STEP 32** 选取工具箱中的横排文字工具，在"字符"面板中❶设置"字体系列"为Century Gothic、"字体大小"为3点、"设置所选字符的字距调整"为75、"颜色"为白色（RGB参数值均为255），❷并激活仿粗体图标，如图9-102所示。

◦ **STEP 33** 在图像编辑窗口中输入文字，如图9-103所示。

◦ **STEP 34** 选中除"背景"图层外的所有图层，按Ctrl+G组合键，为图层编组，得到"组1"图层组，如图9-104所示。

图9-99　设置"羽化半径"参数

图9-100　填充后取消选区

图9-101　调整图像位置

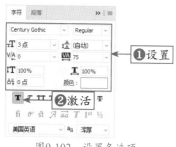
图9-102　设置各选项

图9-103　输入文字

图9-104　得到"组1"图层组

专家指点

如果用户在编辑图像时，图层越来越多，要很费劲才能找到需要的图层时，可以建立图层组来将图层分类。

图层组就类似于文件夹，可以将图层按照类别放在不同的组内，当关闭图层组后，在"图层"面板中就只显示图层组的名称。

图层组可以像普通图层一样移动、复制、链接、对齐和分布，也可以进行合并。

新建图层组时，图层组默认的图层样式为"穿透"，它表示图层组不产生混合效果。如果选择其他模式，则组中的图层将以该组的混合模式与组内的图层混合。

◦ **STEP 35** 按Ctrl+O组合键，打开"今日头条界面3.jpg"素材图像，如图9-105所示。

◦ **STEP 36** 切换至背景图像编辑窗口，运用移动工具将图层组的图像拖曳至"今日头条界面2"图像编辑窗口中，适当调整图像的位置，如图9-106所示。

图9-105　素材图像

图9-106　拖曳图像

新浪微博是一个由新浪网推出、提供微型博客服务类的社交网站。用户可以将自己想到的事情写成一句话，通过电脑或者手机随时随地分享给朋友，一起分享、讨论。新浪微博现已成为热门的社交平台。

第10章 微博广告设计

- ▶ 设计一个好名称
- ▶ 设计合适的微博头像
- ▶ 借时下热门话题炒作

- ▶ 微博LOGO设计
- ▶ 微博主图设计
- ▶ 微博广告设计

10.1 前期准备：微博新媒体设计要点

微博平台相对于其他新媒体平台来说，可设计的空间较少，所以更应该好好利用仅有的几个小空间，最大限度地展示自己的优势与特点，让用户可以更快更好地了解商家的主营业务。本节主要介绍微博新媒体设计要点。

10.1.1 设计一个好名称

一个简单易记的名称，可以让用户第一次听的时候就觉得有趣，在脑海中存留印象，也让微博更加容易传播，并带来更多的粉丝与流量。例如，"vivo智能手机"的官方微博，这个名称又好在哪里呢？它可以让用户在不明确其官微名称时就猜测出来，这比花费大价钱去推广传播还要更有效，如图10-1所示为其官方微博主页。

图10-1 "vivo智能手机"的官方微博

所以，有一个好的名称是非常利于推广传播的。下面详细介绍一下设置微博名称的方法。

STEP 01 打开新浪微博，❶单击右下角的"我"图标，❷单击微博头像，如图10-2所示；进入"个人主页"界面，❸单击"更新基本资料"按钮，如图10-3所示。

图10-2 单击微博头像　　图10-3 单击"更新基本资料"按钮

专家指点　　但是有一点需要注意，普通会员一年内只能修改1次名称，会员则根据等级的不同，一年可以修改3~5次，所以取名时应当慎重一点。

● **STEP 02** 进入"基本信息"界面，❶单击昵称，如图10-4所示；❷进入"修改昵称"界面，❸修改昵称后，❹单击"确定"按钮，如图10-5所示，即可保存设置。

图10-4　单击昵称

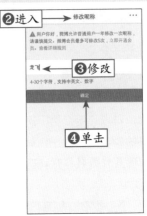

图10-5　修改昵称

10.1.2　设计合适的微博头像

当发布一条微博时，用户看的第一眼可能不是微博内容，而是微博头像。这个小小的头像很重要，它是一个很好的广告位，用得恰当的话，可以带来更多的关注。例如"超级实用的小百科"微博，它的头像是巧妙地结合了昵称中的"百"字来设计，让用户看见头像后会立马联想到昵称，同时也就印在了脑海中，如图10-6所示。

图10-6　"超级实用小百科"微博

一般来说，用户都是看头像来区分不同的微博号的，所以，设计一个有自己特色的头像并展示出来，是很重要的。下面介绍设置微博头像的操作方法。

● **STEP 01** 进入"个人主页"界面，❶单击头像图片，如图10-7所示。❷进入到"头像挂件商城"页面，❸再次单击头像，如图10-8所示。

图10-7 单击头像图片

图10-8 再次单击头像

STEP 02 ❶页面底部会弹出相应按钮，❷单击"更换头像"按钮，如图10-9所示；❸进入"相机胶卷"界面，用户可以❹单击"拍摄照片"按钮，❺还可以直接单击照片，如图10-10所示，然后再按提示完成操作即可。

图10-9 单击"更换头像"按钮

图10-10 单击照片

用户可以参考以上方法，将头像换成合适的图片，但是一定要记得展示自己最大的亮点，并且简单好懂，可以让人一眼明白含义。

10.1.3 借时下热门话题炒作

自从新浪微博开放了微博话题运营后，营销话题就慢慢成为一种新的营销方式，通过提高在热门话题榜上的排名，可以有效推广个人与企业，增加粉丝。

如何玩转话题，迅速涨粉呢，主要从3点来实现，如图10-11所示。

例如电影《从你的全世界路过》，电影在上映前，制作方就通过影片中主演的微博大V的巨大影响力，发布"#电影从你的全世界路过#"话题，从

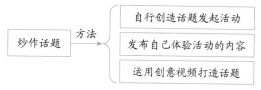

图10-11 炒作话题的方法

而让更多的人去通过话题评论提前认识电影，最后达成票房8亿多的高度。如图10-12所示为《从你的全世界路过》在微博平台上的大V博文。

<div align="center">图10-12　大V博文</div>

10.2 案例实战：微博新媒体广告设计

接下来，笔者选取几个最方便展示商家优势与特点的几个点来做案例示范，包括微博头像、微博主图与微博广告。微博头像与微博主图是最常出现在用户眼中的，所以一定要用好；微博广告只要设计好后，再付一定的费用，也可以推送到用户观看的微博中。

10.2.1 微博LOGO设计

在制作微博LOGO时，先运用渐变工具绘制出背景和标志主体，运用画笔工具添加适当光点，再添加环形素材与文字，最后放入界面中，即可完成制作。

本实例的最终效果如图10-13所示。

<div align="center">图10-13　实例效果</div>

素材文件	素材\第10章\装饰.psd、微博界面1.jpg
效果文件	效果\第10章\微博LOGO设计.psd、微博LOGO设计.jpg
视频文件	10.2.1 微博LOGO设计.mp4

STEP 01 单击"文件"|"新建"命令，❶弹出"新建文档"对话框，❷设置"名称"为"微博LOGO设计"、"宽度"为1000像素、"高度"为750像素、"分辨率"为300像素/英寸、"颜色模式"为"RGB颜色"、"背景内容"为"白色"，❸单击"创建"按钮，如图10-14所示，新建一个空白图像。

STEP 02 展开"图层"面板，新建"图层1"图层，如图10-15所示。

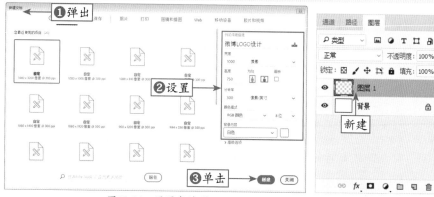

图10-14 设置各选项　　　　　　　图10-15 新建"图层1"图层

STEP 03 选取工具箱中的渐变工具，❶设置左边色标的颜色为青色（RGB参数值为0、255、255），❷右边色标的颜色为深蓝色（RGB参数值为0、73、134），如图10-16所示。

STEP 04 在渐变工具属性栏中单击"径向渐变"按钮，移动鼠标光标至画布中心偏上的地方，按住鼠标左键并向左下方拖曳，至合适位置后释放鼠标，即可填充渐变色，效果如图10-17所示。

图10-16 设置色标颜色　　　　　　　图10-17 填充渐变色

STEP 05 选取椭圆选框工具，按住Shift+Alt组合键的同时，在图像编辑窗口中创建一个正圆形选区，效果如图10-18所示。

STEP 06 新建"图层2"图层，运用渐变工具为图层填充RGB参数值分别为白色（RGB参数值均为255）至黄色（RGB参数值分别为255、240、0）的径向渐变色，再按Ctrl+D组合键取消选区，效果如图10-19所示。

填充

取消选区

图10-18　创建圆形选区　　　　图10-19　取消选区

● **STEP 07** 展开"图层"面板，选择"图层2"图层，按住鼠标左键并将其拖曳至"图层"面板下方的"创建新图层"按钮上，如图10-20所示，释放鼠标左键，即可得到"图层2 拷贝"图层。

● **STEP 08** 按Ctrl+T组合键，调出变换控制框，按住Shift+Alt组合键的同时，等比例从中心点缩小图像，如图10-21所示。

拖曳

中心缩小

图10-20　拖曳图层至按钮上　　　　图10-21　等比例从中心缩小图像

● **STEP 09** 按Enter键确认变换，再设置"图层2 拷贝"图层的混合模式为"滤色"，如图10-22所示。

● **STEP 10** 继续设置"图层2 拷贝"图层的"不透明度"为80%，效果如图10-23所示。

● **STEP 11** 选取画笔工具，展开"画笔"面板，选择"画笔笔尖形状"选项，设置"大小"为15像素、"硬度"为0、"间距"为250%，如图10-24所示。

专家指点

"画笔"面板的各主要选项含义如下。

➤ 画笔预设：单击该按钮，可以打开"画笔预设"面板。

➤ 画笔设置：改变画笔的角度、圆度，以及为其添加纹理、颜色动态等变量。

➤ 锁定/未锁定：锁定或未锁定画笔笔尖形状。

➤ 画笔描边预览：可预览选择的画笔笔尖形状。

➤ 切换硬毛刷画笔预设：使用毛刷笔尖时，显示笔尖样式。

➤ 选中的画笔笔尖：显示当前选择的画笔笔尖。

➤ 画笔参数选项：显示了Photoshop提供的预设画笔笔尖。

➤ 打开预设管理器：可以打开"预设管理器"对话框。

➤ 创建新画笔：对预设画笔进行调整，可以单击该按钮，可将其保存为一个新的预设画笔。

图10-22 设置混合模式　　　图10-23 设置不透明度后的效果　　　图10-24 设置各参数

● **STEP 12** ❶选中"形状动态"复选框，❷设置"大小抖动"为75%，而其他参数均设置为0，此时，面板下方的预览框中即可显示调整后的画笔状态，如图10-25所示。

● **STEP 13** ❶选中"散布"复选框，❷设置"散布"为1000%、"数量"为1、"数量抖动"为0，此时，在面板下方的预览框中可显示调整后的画笔状态，如图10-26所示。

● **STEP 14** 新建"图层3"图层，设置前景色为白色，在球体上绘制散布的星点，效果如图10-27所示。

图10-25 显示调整后的画笔状态　　图10-26 显示调整后的画笔状态　　图10-27 绘制星点

"散布"的各主要选项含义如下。

➢ 散布/两轴"："散布"用来设置画笔笔迹的分散程度，该值越高，分散的范围越广。如果选中"两轴"复选框，画笔笔迹将以中间为基准，向两侧分散。

➢ "数量"：用来指定在每个间距间隔应用的画笔笔迹数量。

➢ "数量抖动/控制"：用来指定画笔笔迹数量如何针对各种间距间隔而变化。

● **STEP 15** 按Ctrl+O组合键，打开"装饰.psd"素材图像，运用移动工具将素材图像拖曳至背景图像编辑窗口中，适当调整图像的位置，效果如图10-28所示。

◎ **STEP 16** 设置前景色为白色，双击"图层4"图层，弹出"图层样式"对话框，选中"光泽"复选框，设置"效果颜色"为青色（RGB参数值分别为0、186、209），如图10-29所示。

图10-28　拖曳图像　　　　　　　　　　　　图10-29　设置RGB参数

◎ **STEP 17** ❶设置"不透明度"为50%、"角度"为90度、"距离"为17、"大小"为24，❷单击等高线预览图右侧的下拉按钮，❸在展开的下拉列表框中选择"环形-双"样式，如图10-30所示。

◎ **STEP 18** 设置完毕后单击"确定"按钮，即可为图像添加"光泽"图层样式，效果如图10-31所示。

图10-30　设置各选项　　　　　　　　　　　图10-31　添加"光泽"图层样式

◎ **STEP 19** 选中"图层4"图层，单击鼠标右键，在弹出的快捷菜单中选择"拷贝图层样式"命令，并粘贴在"图层4拷贝"图层上，效果如图10-32所示。

◎ **STEP 20** 选取工具箱中的横排文字工具，在"字符"面板中设置"字体系列"为"方正综艺简体"、"字体大小"为14点、"设置所选字符的字距调整"为200、"颜色"为白色（RGB参数值均为255），如图10-33所示。

◎ **STEP 21** 在图像编辑窗口中输入文字，并移至适当位置，如图10-34所示。

图10-32　粘贴图层样式　　　　　图10-33　设置各选项　　　　　图10-34　输入文字

STEP 22 双击文字图层，打开"图层样式"对话框，选中"投影"复选框，设置"投影颜色"为深蓝色（RGB参数值分别为0、43、108）、"不透明度"为75%、"角度"为90、"距离"为6像素、"扩展"为0、"大小"为2像素，单击"确定"按钮，即可为文字添加"投影"图层样式，效果如图10-35所示。

STEP 23 选取工具箱中的横排文字工具，设置"字体系列"为"华文中宋"、"字体大小"为9点、"设置所选字符的字距调整"为100、"颜色"为白色（RGB参数值均为255），并激活仿粗体图标，在图像编辑窗口中输入相应文本，如图10-36所示。

图10-35　添加"投影"图层样式

图10-36　输入文字

STEP 24 双击文字图层，打开"图层样式"对话框，选中"投影"复选框，设置"不透明度"为100%、"距离"为4像素、"扩展"为0、"大小"为2像素，单击"确定"按钮，即可为文字添加"投影"图层样式，如图10-37所示。

STEP 25 按Shift+Ctrl+Alt+E组合键，盖印可见图层，得到"图层5"图层，如图10-38所示。

图10-37　添加"投影"图层样式

图10-38　得到"图层5"图层

STEP 26 选取工具箱中的椭圆选框工具，在图像编辑窗口中绘制一个椭圆选区，效果如图10-39所示。

STEP 27 按Ctrl+O组合键，打开"微博界面1.jpg"素材图像，如图10-40所示。

STEP 28 切换至"微博LOGO设计"图像编辑窗口，选取工具箱中的移动工具，将选区内的图像拖曳至"微博界面1"图像编辑窗口中，适当调整图像的大小和位置，如图10-41所示。

STEP 29 双击"图层1"图层，打开"图层样式"对话框，选中"描边"复选框，设置"大小"为6像素、"位置"为"外部"、"不透明度"为50%、"颜色"为白色（RGB参数值均为255），如图10-42所示。

STEP 30 选中"投影"复选框，设置"不透明度"为34%、"角度"为90、"距离"为10像素、"扩展"为0、"大小"为10像素，单击"确定"按钮，即可添加图层样式，如图10-43所示。

图10-39 绘制椭圆选区

图10-40 素材图像

图10-41 拖曳并调整图像

图10-42 设置各选项

图10-43 添加图层样式

10.2.2 微博主图设计

在制作微博主图时，先为背景填充纯色，再运用多边形套索工具绘制选区填充手机屏幕，并抠取图像，再输入相应信息，最后将图像拖曳至微博界面即可完成设计。

本实例的最终效果如图10-44所示。

图10-44 实例效果

素材文件	素材\第10章\手机.jpg、微博界面2.jpg
效果文件	效果\第10章\微博主图设计.psd、微博主图设计.jpg
视频文件	10.2.2 微博主图设计.mp4

○ **STEP 01** 单击"文件"|"新建"命令，❶弹出"新建文档"对话框，❷设置"名称"为"微博主图设计"、"宽度"为500像素、"高度"为500像素、"分辨率"为300像素/英寸、"颜色模式"为"RGB颜色"、"背景内容"为"白色"，❸单击"创建"按钮，如图10-45所示，新建一个空白图像。

○ **STEP 02** 展开"图层"面板，新建"图层1"图层，设置前景色为浅灰色（RGB参数值均为238），为"图层1"图层填充前景色，如图10-46所示。

图10-45 设置各选项　　　　　　　　图10-46 填充前景色

○ **STEP 03** 按Ctrl+O组合键，打开"手机.jpg"素材图像，如图10-47所示。

○ **STEP 04** 选取工具箱中的多边形套索工具，沿手机屏幕创建一个选区，如图10-48所示。

○ **STEP 05** 设置前景色为黑色（RGB参数值均为0），为选区填充前景色并取消选区，效果如图10-49所示。

图10-47 素材图像　　　　　图10-48 创建选区　　　　　图10-49 填充前景色并取消选区

○ **STEP 06** 按Ctrl+J组合键，复制"背景"图层，❶得到"图层1"图层，❷并隐藏"背景"图层，如图10-50所示。

复制图层的方法有很多种，下面介绍两种常用的方法。

➤ 选择需要复制的图层，将其拖曳至"图层"面板下方的"创建新图层"按钮上，释放鼠标左键即可复制图层。

➤ 在要复制的图层的文字处单击鼠标右键，在弹出的快捷菜单中选择"复制图层"命令，弹出"复制图层"对话框，保持默认设置，单击"确定"按钮，即可复制图层。

○ **STEP 07** 选取工具箱中的魔棒工具，在工具属性栏中设置"容差"为10，在图像的背景区域单击鼠标左键，创建选区，如图10-51所示。

○ **STEP 08** 按Delete键，删除选区内的图像，并取消选区，效果如图10-52所示。

图10-50 隐藏"背景"图层

图10-51 创建选区

图10-52 删除图像并取消选区

专家指点 　　如果抠取的对象边缘比较清晰，也可以用磁性套索来抠取。在工具箱中选择磁性套索工具，在图像编辑窗口中的适当位置单击鼠标左键，然后沿图像边缘拖曳，图像边缘会出现一些锚点，如图10-53所示，至起始点后，再次单击鼠标左键，即可创建选区。

图10-53 出现锚点

○ **STEP 09** 运用移动工具将素材图像拖曳至背景图像编辑窗口中，适当调整图像的大小和位置，效果如图10-54所示。

○ **STEP 10** 选取工具箱中的横排文字工具，在"字符"面板中设置"字体系列"为"方正细圆简体"、"字体大小"为5点、"设置所选字符的字距调整"为100、"颜色"为灰色（RGB参数值均为94），并激活仿粗体图标，在图像编辑窗口中输入文字，如图10-55所示。

○ **STEP 11** 选取工具箱中的横排文字工具，在"字符"面板中设置"字体系列"为"微软雅黑"、"字体大小"为9.5点、"设置所选字符的字距调整"为100、"颜色"为橙色（RGB参数值分别为249、55、0），在图像编辑窗口中输入文字，如图10-56所示。

图10-54 拖曳图像

图10-55 输入文字

图10-56 输入文字

○ **STEP 12** 选中"¥"符号，在"字符"面板中激活上标图标，如图10-57所示。

> **专家指点**　　文字是多数设计作品尤其是商业作品中不可或缺的重要元素，有时甚至在作品中起着主导作用。Photoshop除了提供丰富的文字属性设计及版式编排功能外，还允许对文字的形状进行编辑，以便制作出更多、更丰富的文字效果。

◎ **STEP 13** 选中"起"文字，设置"字体大小"为5点，效果如图10-58所示。

◎ **STEP 14** 选取工具箱中的横排文字工具，在"字符"面板中设置"字体系列"为"方正兰亭超细黑简体"、"字体大小"为4点、"设置所选字符的字距调整"为150、"颜色"为黑色（RGB参数值均为0），并激活仿粗体图标，在图像编辑窗口中输入文字，如图10-59所示。

图10-57　激活上标图标

图10-58　设置"字体大小"参数

图10-59　输入文字

◎ **STEP 15** 选中除"背景"图层外的所有图层，按Ctrl+G组合键，为图层编组，得到"组1"图层组，如图10-60所示。

◎ **STEP 16** 按Ctrl+O组合键，打开"微博界面2.jpg"素材图像，切换至背景图像编辑窗口，运用移动工具将图层组的图像拖曳至"微博界面2"图像编辑窗口中，适当调整图像的大小和位置，效果如图10-61所示。

图10-60　得到"组1"图层组

图10-61　拖曳图像

10.2.3　微博广告设计

在制作微博广告时，先打开并拖曳素材图像，调整图像的亮度，输入相应的商品信息，最后再将图像拖曳至微博界面中，即可完成设计。

本实例的最终效果如图10-62所示。

图10-62　实例效果

	素材文件	素材\第10章\广告背景.jpg、文字.psd、微博界面3.jpg
	效果文件	效果\第10章\微博广告设计.psd、微博广告设计.jpg
	视频文件	10.2.3 微博广告设计.mp4

● **STEP 01** 单击"文件"|"新建"命令，❶弹出"新建文档"对话框，❷设置"名称"为"微博广告设计"、"宽度"为1008像素、"高度"为567像素、"分辨率"为300像素/英寸、"颜色模式"为"RGB颜色"、"背景内容"为"白色"，❸单击"创建"按钮，如图10-63所示，新建一个空白图像。

● **STEP 02** 按Ctrl+O组合键，打开"广告背景.jpg"素材图像，运用移动工具将素材图像拖曳至背景图像编辑窗口中，适当调整图像的位置，效果如图10-64所示。

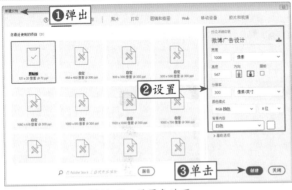

图10-63　设置各选项　　　　　　　　图10-64　拖曳图像

● **STEP 03** 单击"图像"|"调整"|"曲线"命令，弹出"曲线"对话框，在曲线上单击鼠标左键新建一个控制点，设置"输入"为117、"输出"为150，单击"确定"按钮，效果如图10-65所示。

● **STEP 04** 选取工具箱中的横排文字工具，在"字符"面板中设置"字体系列"为"方正粗倩简体"、"字体大小"为22点、"设置所选字符的字距调整"为100、"颜色"为红色（RGB参数值分别为184、10、3），并激活仿粗体图标，在图像编辑窗口中输入文字，如图10-66所示。

● **STEP 05** 选取工具箱中的矩形选框工具，在图像编辑窗口中的适当位置绘制一个矩形选框，如图10-67所示。

STEP 06 单击工具箱底部的前景色色块，❶弹出"拾色器（前景色）"对话框，❷设置前景色为红色（RGB参数值分别为184、10、3），❸单击"确定"按钮，如图10-68所示。

图10-65 图像效果

图10-66 输入文字

图10-67 绘制矩形选框

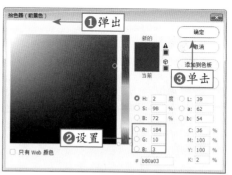

图10-68 输入文字

STEP 07 新建图层，单击"编辑"|"填充"命令，❶弹出"填充"对话框，❷设置"内容"为"前景色"，如图10-69所示。

STEP 08 单击"确定"按钮，即可为选区填充红色，按Ctrl+D组合键取消选区，效果如图10-70所示。

图10-69 设置"内容"选项

图10-70 取消选区

STEP 09 选取工具箱中的横排文字工具，在"字符"面板中设置"字体系列"为"黑体"、"字体大小"为6点、"设置所选字符的字距调整"为100、"颜色"为白色（RGB参数值均为255），在图像编辑窗口中输入文字，如图10-71所示。

STEP 10 在"字符"面板中❶设置"字体系列"为"方正兰亭黑_GBK"、"字体大小"为6点、"设置所选字符的字距调整"为-25、"颜色"为红色（RGB参数值分别为184、10、3），❷并激活仿粗体与下划线图标，如图10-72所示。

STEP 11 在图像编辑窗口中输入文字，并适当调整其位置，如图10-73所示。

STEP 12 按Ctrl+O组合键，打开"文字.psd"素材图像，运用移动工具将图像拖曳至背景图像编辑窗口中，适当调整图像的位置，效果如图10-74所示。

图10-71　输入文字

图10-72　设置各选项

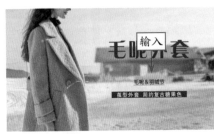

图10-73　输入文字

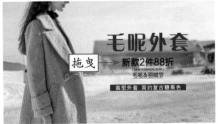

图10-74　拖曳图像

- **STEP 13** 选中除"背景"图层外的所有图层，按Ctrl+G组合键，为图层编组，得到"组1"图层组，如图10-75所示。
- **STEP 14** 按Ctrl+O组合键，打开"微博界面3.jpg"素材图像，切换至背景图像编辑窗口，运用移动工具将图层组的图像拖曳至"微博界面3"图像编辑窗口中，适当调整图像的位置，效果如图10-76所示。

图10-75　得到"组1"图层组

图10-76　拖曳图像

　　"微课"的核心组成内容是课堂教学视频(课例片段)，同时还包含与该教学主题相关一些内容。它们以一定的组织关系和呈现方式共同"营造"了一个半结构化、主题式的资源单元应用"小环境"，它是一种新型教学资源。

第11章　微课广告设计

新手重点索引

- ▶ 微课的构思设计要点
- ▶ 微课的内容设计要点
- ▶ 微课的版式设计要点
- ▶ 微课讲师页设计
- ▶ 微课课程页设计
- ▶ 微课推广页设计

效果图片欣赏

11.1 前期准备：微课新媒体设计要点

微课与传统的教学课例、教学课件、教学设计、教学反思等教学资源不同，它的重点是选取重要的小片段来教学，相较于传统的教学精准性更高，学生吸收更快。本节主要向读者介绍微课新媒体设计要点。

11.1.1 微课的构思设计要点

微课的构思设计是微课开发制作的基础，也是整个微课开发与制作的决定性基石和展现个人魅力的必要条件。一个教师的微课授课能否获得学生和家长的广泛认可、获得教育机构的赞赏，在构思设计这一块非常重要。

下面以图解的形式向读者介绍微课构思设计的3大主要方面，如图11-1所示。

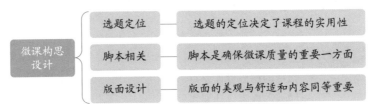

图11-1 微课构思设计的3大主要方面

11.1.2 微课的内容设计要点

内容设计也称为脚本设计，它是微课制作设计的主要表现，在微课中的脚本主要是指课程设计所依据的底本，也就是根本内容，选题就属于脚本中最基础的一部分。对成系列化的微课课程而言，通过脚本文档或设计图的方式将制作内容固定下来是很有必要的，能够节省不少的时间，也是防止其他微课课程内容跑题的重要方面。

在实际的脚本设计中，根据相关的设计程序，能够更好地完成微课课程的脚本。下面以图片的形式向读者展示最常见的设计软件页面内容，如图11-2所示。

需要注意的是，微课是将知识可视化的一种表现方式，使原本抽象的东西变得立体，从而让知识更容易被接受。能够在课程中有效地做到知识可视化，那么在设计方面就是已经比较完善的了。在被认可的常用知识可视化工具中，主要有5种。下面以图解的形式向读者具体介绍这5种常用可视化工具，如图11-3所示。

图11-2 常见的课程设计软件页面内容

实际完成的脚本中包括的表现形式有很多，如文字、声音、图像、动画、视频等多个因素。另外，脚本又分为文字脚本和制作脚本。文字脚本是按照教学过程的先后顺序描述每一个环节的内容及

其呈现方式的一种形式。制作脚本包含着学习者将要在视频屏幕上看到的细节，比如人物形象、相关物件等方面。

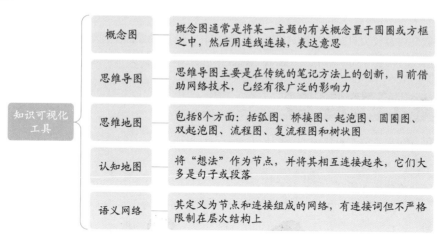

图11-3　5种常用可视化工具

11.1.3　微课的版式设计要点

版式设计是视觉传达的重要手段，在微课课程的成功要素中占据重要位置，对整个课程的设计影响极大。

在以往的版面设计中，需要对材料内容信息进行分解，先进行总体版面分配，再对文字、图形进行编排，使图与文、图与图、文与文相互呼应、相互协调。在微课课程的版面设计中有所不同，但是整体上版面设计的要求是大致一样的。

从课件设计的需求而言，大部分制作者了解较为常见的技巧就足够了，只有专业方面人士才需要对相关的设计法则进行全面了解。一般常见的设计技巧主要包括6个方面。下面以图解的形式向读者介绍课件版面设计技巧的6个主要方面，如图11-4所示。

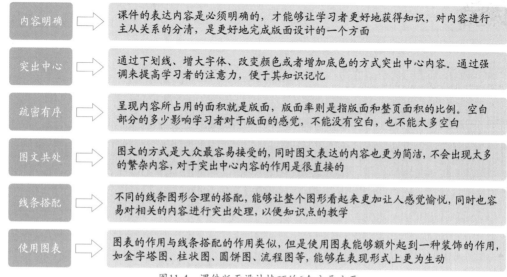

图11-4　课件版面设计技巧的6个主要方面

11.2 案例实战：微课宣传广告设计

微课的教学内容较少且短，一般只有5~8分钟左右，所以微课的主题更加的突出与精简。微课已经成为一种热门的教学方式。本节主要选取微课讲师页、微课课程页和微课推广页来做案例分析。

11.2.1 微课讲师页设计

在制作微课讲师页时，先运用滤镜制作出有纹理效果的背景，再添加相应的素材与人物，最后加上适当的文字即可完成设计。

本实例的最终效果如图11-5所示。

图11-5　实例效果

素材文件	素材\第11章\装饰.png、讲师.psd、标志1.png
效果文件	效果\第11章\微课讲师页设计.psd、微课讲师页设计.jpg
视频文件	11.2.1 微课讲师页设计.mp4

○**STEP 01** 按Ctrl+N组合键，❶弹出"新建文档"对话框，❷设置"名称"为"微课讲师页设计"、"宽度"为1080像素、"高度"为1920像素、"分辨率"为300像素/英寸、"颜色模式"为"RGB颜色"、"背景内容"为"白色"，❸单击"创建"按钮，如图11-6所示，新建一个空白图像。

图11-6　设置各选项

● **STEP 02** 展开"图层"面板，新建"图层1"图层，如图11-7所示。

● **STEP 03** 设置前景色为浅灰色（RGB参数值均为217），为"图层1"图层填充前景色，如图11-8所示。

● **STEP 04** 单击"滤镜"|"杂色"|"添加杂色"命令，❶弹出"添加杂色"对话框，❷设置"数量"为10%，选中"高斯分布"单选按钮和"单色"复选框，❸单击"确定"按钮，如图11-9所示，为图像添加杂色。

图11-7 新建"图层1"图层

图11-8 填充前景色

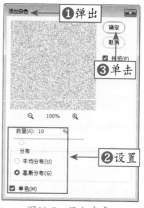

图11-9 添加杂色

专家指点 "杂色"滤镜添加或移去杂色或带有随机分布色阶的像素，这有助于将选区混合到周围的像素中，"杂色"滤镜可以创建与众不同的纹理或移去有问题的区域，如灰尘和划痕。

● **STEP 05** 单击"滤镜"|"模糊"|"动感模糊"命令，❶弹出"动感模糊"对话框，❷设置"角度"为90度、"距离"为2000像素，如图11-10所示。

● **STEP 06** 单击"确定"按钮，即可应用"动感模糊"滤镜，效果如图11-11所示。

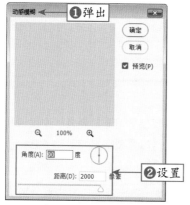

图11-10 设置各选项

图11-11 应用"动感模糊"滤镜

专家指点 "动感模糊"可以根据制作效果的需要沿指定方向、以指定强度模糊图像，该对话框的各主要选项含义如下。

➤ "角度"：用来设置模糊的方向。可以直接输入数值，也可以拖动指针调整角度。

➤ "距离"：用来设置像素移动的距离。

○ **STEP 07** 单击"滤镜"|"滤镜库"命令，打开滤镜库，❶选择"调色刀"滤镜，❷并设置"描边大小"为38、"描边细节"为2、"软化度"为3，如图11-12所示。

○ **STEP 08** 单击"确定"按钮，即可应用"调色刀"滤镜，效果如图11-13所示。

图11-12 设置各选项

图11-13 应用"调色刀"滤镜

○ **STEP 09** 单击"图像"|"调整"|"曲线"命令，❶弹出"曲线"对话框，❷在曲线上单击鼠标左键新建一个控制点，❸在下方设置"输入"为95、"输出"为146，如图11-14所示。

○ **STEP 10** 单击"确定"按钮，调整图像亮度，效果如图11-15所示。

图11-14 设置各选项

图11-15 调整图像亮度

专家指点 "曲线"命令调节曲线的方式，可以对图像的亮调、中间调和暗调进行适当调整，而且只对某一范围的图像进行色调的调整，它相较于"色阶"，可以通过在曲线上添加多个控制点的方式，更加精准地调节图像亮度。

○ **STEP 11** 按Ctrl+O组合键，打开"装饰.png"素材图像，运用移动工具将素材图像拖曳至背景图像编辑窗口中，适当调整图像的位置，效果如图11-16所示。

○ **STEP 12** 按Ctrl+O组合键，打开"讲师.psd"素材图像，运用移动工具将素材图像拖曳至背景图像编辑窗口中，适当调整图像的位置，效果如图11-17所示。

○ **STEP 13** 选取工具箱中的直排文字工具，在"字符"面板中设置"字体系列"为"方正粗圆简体"、"字体大小"为21点、"设置所选字符的字距调整"为100、"颜色"为白色（RGB参数值均为255），如图11-18所示。

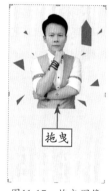

图11-16 拖曳图像　　　图11-17 拖曳图像　　　图11-18 设置各选项

● **STEP 14** 在图像编辑窗口中输入文字，并移至合适位置，效果如图11-19所示。

● **STEP 15** 选取工具箱中的直线工具，在工具属性栏中设置"选择工具模式"为"形状"、"填充"为蓝色（RGB参数值分别为22、118、255）、"粗细"为2像素，绘制一个直线形状，效果如图11-20所示。

● **STEP 16** 按Ctrl+O组合键，打开"标志1.png"素材图像，运用移动工具将素材图像拖曳至背景图像编辑窗口中，适当调整图像的位置，效果如图11-21所示。

图11-19 输入文字　　　　　图11-20 绘制直线　　　　　　图11-21 拖曳图像

● **STEP 17** 选取工具箱中的横排文字工具，在"字符"面板中设置"字体系列"为"汉仪菱心体简"、"字体大小"为21点、"行距"为30、"颜色"为蓝色（RGB参数值分别为22、118、255），在图像编辑窗口中输入文字，效果如图11-22所示。

● **STEP 18** 选取工具箱中的直线工具，在工具属性栏中"填充"为蓝色（RGB参数值分别为22、118、255）、"粗细"为15像素，绘制一个直线形状，效果如图11-23所示。

图11-22 输入文字　　　　　　　　图11-23 绘制直线

○ **STEP 19** 选取工具箱中的横排文字工具，在"字符"面板中设置"字体系列"为"方正细黑一简体"、"字体大小"为9点、"行距"为13点、"设置所选字符的字距调整"为-10、"颜色"为蓝色（RGB参数值分别为22、118、255），并激活仿粗体图标，在图像编辑窗口中绘制一个文本框并输入文字，效果如图11-24所示。

○ **STEP 20** 选取工具箱中的多边形工具，在工具属性栏中设置"选择工具模式"为"形状"、"填充"为蓝色（RGB参数值分别为22、118、255）、"描边"为无、"边"为3，按住Shift键的同时，单击鼠标左键绘制一个三角形形状，效果如图11-25所示。

○ **STEP 21** 按Ctrl+J组合键，复制"多边形1"图层，得到"多边形1 拷贝"图层，如图11-26所示。

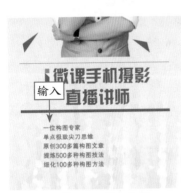

图11-24　输入文字　　　　　　　图11-25　绘制三角形　　　　图11-26　得到"多边形1拷贝"图层

○ **STEP 22** 按Ctrl+T组合键，调出变换控制框，适当调整图像的位置，并按Enter键确认变换，如图11-27所示。

○ **STEP 23** 按Shift+Ctrl+Alt+T组合键，重复变换图层3次，效果如图11-28所示。

○ **STEP 24** 单击"文件"|"打开"命令，打开"二维码与标志.psd"素材图像，运用移动工具将素材图像拖曳至背景图像编辑窗口中，适当调整图像的位置，效果如图11-29所示。

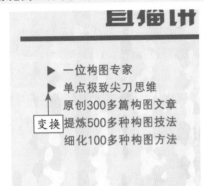

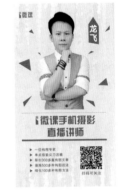

图11-27　确认变换　　　　　　　图11-28　重复变换图层　　　　　图11-29　拖曳图像

11.2.2　微课课程页设计

在制作微课课程页时，首先调整背景图像的色彩，增强氛围感染力；然后制作一个主体框架效果，突出要表达的课程信息，如讲师、标题和具体内容等；最后添加二维码和LOGO，实现引流效果。

本实例的最终效果如图11-30所示。

图11-30　实例效果

	素材文件	素材\第11章\课程页背景.jpg、课程主体.psd
	效果文件	效果\第11章\微课课程页设计.psd、微课课程页设计.jpg
	视频文件	11.2.2　微课课程页设计.mp4

◎ **STEP 01** 按Ctrl+N组合键，❶弹出"新建文档"对话框，❷设置"名称"为"微课课程页设计"、"宽度"为1080像素、"高度"为1920像素、"分辨率"为300像素/英寸、"颜色模式"为"RGB颜色"、"背景内容"为"白色"，❸单击"创建"按钮，如图11-31所示，新建一个空白图像。

◎ **STEP 02** 单击"文件"|"打开"命令，打开"课程页背景.jpg"素材图像，如图11-32所示。

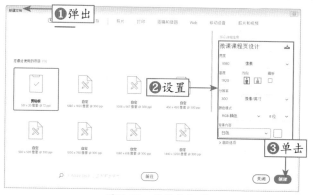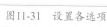

图11-31　设置各选项　　　　　　　　　　图11-32　素材图像

◎ **STEP 03** 单击"图像"|"调整"|"自然饱和度"命令，❶弹出"自然饱和度"对话框，❷设置"自然饱和度"为100、"饱和度"为13，❸单击"确定"按钮，如图11-33所示。

◎ **STEP 04** 按Ctrl+M组合键，❶弹出"曲线"对话框，❷在曲线上单击鼠标左键新建一个控制点，❸在下方设置"输入"为156、"输出"为127，❹单击"确定"按钮，如图11-34所示。

◎ **STEP 05** 单击"图像"|"调整"|"亮度/对比度"命令，❶弹出"亮度/对比度"对话框，❷设置"对比度"为33，❸单击"确定"按钮，如图11-35所示。

◎ **STEP 06** 运用移动工具将素材图像拖曳至背景图像编辑窗口中，适当调整图像的位置，效果如图11-36所示。

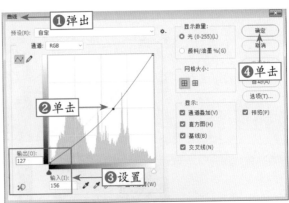

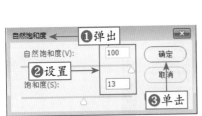

图11-33 "自然饱和度"对话框 　　　图11-34 "曲线"对话框

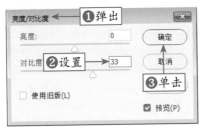

图11-35 "亮度/对比度"对话框 　　　图11-36 拖曳图像

● **STEP 07** 单击 "滤镜" | "模糊" | "方框模糊" 命令,弹出 "方框模糊" 对话框,设置 "半径" 为100像素,单击 "确定" 按钮,效果如图11-37所示。

● **STEP 08** 选取工具箱中的圆角矩形工具,在工具属性栏中设置 "填充" 为白色(RGB参数值均为255)、"描边" 为无、"半径" 为25像素,在图像编辑窗口中绘制一个圆角矩形,如图11-38所示。

● **STEP 09** ❶展开 "图层" 面板,❷栅格化 "圆角矩形1" 图层,❸并设置 "不透明度" 为80%,如图11-39所示。

图11-37 图像效果 　　　图11-38 绘制圆角矩形 　　　图11-39 "图层" 面板

　　　应用"模糊"滤镜，可以使图像中清晰度或对比度较强烈的区域，产生模糊的效果。

◎ **STEP 10** 选取工具箱中的椭圆选框工具，在图像编辑窗口中绘制一个正圆选框，如图11-40所示。

◎ **STEP 11** 按Delete键，❶删除选区内的图像，单击椭圆工具属性栏中的"新选区"▣按钮，❷将选区移动至合适位置，如图11-41所示。

◎ **STEP 12** 按Delete键，删除选区内的图像，并取消选区，效果如图11-42所示。

图11-40 绘制正圆选框

图11-41 移动选区

图11-42 取消选区

◎ **STEP 13** 选取工具箱中的横排文字工具，❶在"字符"面板中设置"字体系列"为"方正细黑一简体"、"字体大小"为10点、"颜色"为灰色（RGB参数值均为93），❷并激活仿粗体图标，如图11-43所示。

◎ **STEP 14** 在图像编辑窗口中输入文字，并移至合适位置，效果如图11-44所示。

◎ **STEP 15** 选取工具箱中的矩形工具，在工具属性栏中设置"填充"为白色、"描边"为无，在图像编辑窗口中的适当位置绘制一个矩形形状，如图11-45所示。

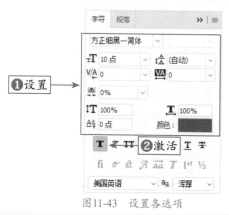
图11-43 设置各选项

图11-44 输入文字

图11-45 绘制矩形

◎ **STEP 16** 选取多边形套索工具，在适当位置绘制一个三角形选区，如图11-46所示。

◎ **STEP 17** 新建图层，设置前景色为灰色（RGB参数值均为176），为选区填充前景色并取消选区，如图11-47所示。

◎ **STEP 18** 复制"图层2"图层，得到"图层2 拷贝"图层，水平翻转图像，并移至合适位置，效果如图11-48所示。

图11-46 绘制三角形选区

图11-47 填充前景色

图11-48 移动图像

● **STEP 19** 选取工具箱中的横排文字工具，在"字符"面板中设置"字体系列"为"汉仪菱心体简"、"字体大小"为18点、"行距"为26点、"设置所选字符的字距调整"为-50、"颜色"为蓝色（RGB参数值分别为46、156、211），并激活仿粗体图标，在图像编辑窗口中输入文字，如图11-49所示。

● **STEP 20** 选取工具箱中的横排文字工具，在"字符"面板中设置"字体系列"为"方正粗倩简体"、"字体大小"为12点、"行距"为13点、"颜色"为灰色（RGB参数值均为80），并激活仿粗体图标，在图像编辑窗口中输入文字，如图11-50所示。

图11-49 输入文字

图11-50 输入文字

● **STEP 21** 按Ctrl+O组合键，打开"课程主体.psd"素材图像，运用移动工具将素材图像拖曳至背景图像编辑窗口中，适当调整图像的位置，效果如图11-51所示。

● **STEP 22** 选取工具箱中的横排文字工具，在"字符"面板中设置"字体系列"为"方正细黑一简体"、"字体大小"为13点、"行距"为16点、"设置所选字符的字距调整"为-50、"颜色"为白色（RGB参数值均为255），并激活仿粗体图标，在图像编辑窗口中输入文字，如图11-52所示。

图11-51 拖曳图像

图11-52 输入文字

11.2.3　微课推广页设计

在制作微课推广页时，首先调整图像的色彩和影调，增强画面的色彩浓度和层次感；然后虚化背景，突出主体花朵，打造浅景深效果；最后添加各种文字信息，展现推广主题。

本实例的最终效果如图11-53所示。

图11-53　实例效果

素材文件	素材\第11章\推广页背景.jpg、讲师.psd、标志1.png
效果文件	效果\第11章\微课推广页设计.psd、微课推广页设计.jpg
视频文件	11.2.3 微课推广页设计.mp4

STEP 01 按Ctrl+N组合键，❶弹出"新建文档"对话框，❷设置"名称"为"微课推广页设计"、"宽度"为1080像素、"高度"为1920像素、"分辨率"为300像素/英寸、"颜色模式"为"RGB颜色"、"背景内容"为"白色"，❸单击"创建"按钮，如图11-54所示，新建一个空白图像。

STEP 02 单击"文件"|"打开"命令，打开"推广页背景.jpg"素材图像，如图11-55所示。

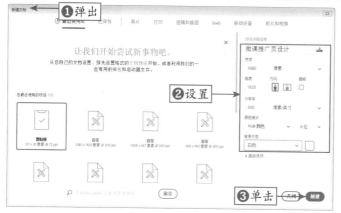

图11-54　设置各选项　　　　　　　　　　　图11-55　素材图像

STEP 03 单击"窗口"|"调整"命令，展开"调整"面板，单击"色彩平衡"按钮，新建"色彩平衡1"调整图层，如图11-56所示。

◦ **STEP 04** 在展开的"属性"面板中设置各参数值分别为-35、16、10，如图11-57所示。

专家指点　　　　　　"色彩平衡"命令通过增加或减少处于高光、中间调及阴影区域中的特定颜色，改变图像的整体色调。

◦ **STEP 05** 单击"中间调"按钮，在弹出的下拉列表框中选择"高光"选项，设置各参数值分别为16、0、0，此时图像编辑窗口中的效果如图11-58所示。

图11-56　新建调整图层

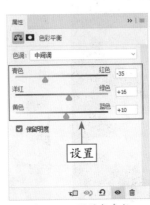
图11-57　设置各参数

图11-58　图像效果

◦ **STEP 06** 在"调整"面板中单击"自然饱和度"按钮，新建"自然饱和度1"调整图层，在展开的"属性"面板中设置"自然饱和度"为62，效果如图11-59所示。

◦ **STEP 07** 按Shift+Ctrl+Alt+E组合键，盖印可见图层，得到"图层1"图层，如图11-60所示。

◦ **STEP 08** 运用移动工具将素材图像拖曳至背景图像编辑窗口中，适当调整图像的位置，效果如图11-61所示。

图11-59　图像效果

图11-60　得到"图层1"图层

图11-61　图像效果

◦ **STEP 09** 单击"滤镜"|"模糊画廊"|"光圈模糊"命令，进入编辑界面，调整光圈的大小与位置，如图11-62所示，并在右侧设置"模糊"为28像素。

◦ **STEP 10** 单击"确定"按钮，应用"光圈模糊"滤镜，效果如图11-63所示。

专家指点　　　　　　光圈模糊，顾名思义就是用类似相机的镜头来对焦，焦点周围的图像会相应地模糊。

○ **STEP 11** 选取工具箱中的横排文字工具，❶在"字符"面板中设置"字体系列"为"汉仪菱心体简"、"字体大小"为26点、"设置所选字符的字距调整"为-75、"颜色"为白色（RGB参数值均为255），❷并激活仿粗体图标，如图11-64所示。

图11-62 调整光圈的大小与位置

图11-63 图像效果

图11-64 设置各选项

○ **STEP 12** 在图像编辑窗口中输入文字，并移至合适位置，效果如图11-65所示。

○ **STEP 13** 复制刚刚输入的文字，并将其移动至合适位置，在"字符"面板中"字体大小"为15点、"设置所选字符的字距调整"为-50，运用横排文字工具修改文本内容，效果如图11-66所示。

○ **STEP 14** 选取工具箱中的横排文字工具，在"字符"面板中设置"字体系列"为"方正粗倩简体"、"字体大小"为13点、"颜色"为白色（RGB参数值均为255），在图像编辑窗口中输入文字，效果如图11-67所示。

图11-65 输入文字

图11-66 修改文本内容

图11-67 输入文字

○ **STEP 15** ❶选择相应文字图层，在缩览图中单击鼠标右键，❷在弹出的快捷菜单中选择"混合选项"命令，如图11-68所示。

○ **STEP 16** ❶打开"图层样式"对话框，❷选中"外发光"复选框，❸设置"不透明度"为35%、"扩展"为15%、"大小"为19像素，如图11-69所示。

○ **STEP 17** 单击"确定"按钮，即可为文字添加"外发光"图层样式，效果如图11-70所示。

○ **STEP 18** 复制刚刚输入的文字，在图层名称上单击鼠标右键，在弹出的快捷菜单中选择"清除图层样式"命令，如图11-71所示。

○ **STEP 19** 在"字符"面板中设置"字体大小"为28点，运用横排文字工具修改文本内容，并移至合适位置，如图11-72所示。

图11-68　选择"混合选项"命令　　　　图11-69　输入文字

图11-70　添加"外发光"图层样式

图11-71　选择"清除图层样式"命令

图11-72　修改文本内容

● **STEP 20** 复制刚刚输入的文字，运用横排文字工具修改文本内容，并移至合适位置，如图11-73所示。

● **STEP 21** 按Ctrl+O组合键，打开"文字.psd"素材图像，运用移动工具将素材图像拖曳至背景图像编辑窗口中，适当调整图像的位置，效果如图11-74所示。

● **STEP 22** 选取工具箱中的横排文字工具，在"字符"面板中设置"字体系列"为"方正粗倩简体"、"字体大小"为17点、"行距"为16、"颜色"为绿色（RGB参数值分别为34、88、66），并激活仿粗体图标，在图像编辑窗口中输入文字，如图11-75所示。

图11-73　修改文本内容

图11-74　拖曳图像

图11-75　输入文字

● **STEP 23** 单击"图层"｜"图层样式"｜"外发光"命令，打开"图层样式"对话框，设置"不透明度"为80%、"扩展"为15%、"大小"为21像素，单击"确定"按钮，即可为文字添加"外发光"

图层样式，效果如图11-76所示。

STEP 24 按Ctrl+O组合键，打开"二维码.jpg"素材图像，选取工具箱中的裁剪工具，图像边缘将出现虚线框，如图11-77所示。

STEP 25 在图像编辑窗口中单击鼠标左键，将出现裁剪控制框，适当调整裁剪控制框的大小与位置，如图11-78所示。

图11-76 添加"外发光"图层样式

图11-77 出现虚线框

图11-78 调整裁剪控制框

STEP 26 按Enter键确认裁剪，运用移动工具将素材图像拖曳至背景图像编辑窗口中，适当调整图像的位置，效果如图11-79所示。

STEP 27 按Ctrl+O组合键，打开"标志.png"素材图像，选取工具箱中的矩形选框工具，选中部分图像，如图11-80所示。

STEP 28 单击工具箱底部的前景色色块，弹出"拾色器（前景色）"对话框，设置RGB参数值分别为211、139、185，如图11-81所示。

图11-79 拖曳图像

图11-80 选中部分图像

图11-81 设置前景色

STEP 29 单击"确定"按钮，按Alt+Delete组合键，为选区填充前景色，按Ctrl+D组合键，取消选区，效果如图11-82所示。

STEP 30 选取工具箱中的多边形套索工具，选中部分图像，如图11-83所示。

STEP 31 设置前景色为蓝色（RGB参数值分别为22、118、255），为选区填充前景色并取消选区，效果如图11-84所示。

图11-82　填充前景色　　　图11-83　选中部分图像　　　图11-84　填充前景色

- **STEP 32** 运用移动工具将素材图像拖曳至背景图像编辑窗口中，适当调整图像的位置，效果如图11-85所示。

- **STEP 33** 选取工具箱中的横排文字工具，在"字符"面板中设置"字体系列"为"方正粗倩简体"、"字体大小"为11点、"设置所选字符的字距调整"为100、"颜色"为白色（RGB参数值均为255），如图11-86所示。

- **STEP 34** 在图像编辑窗口中输入文字，并移至合适位置，效果如图11-87所示。

图11-85　拖曳图像　　　　图11-86　设置各选项　　　　图11-87　输入文字

网络直播可以简单定义为：在现场随着事件的发生、发展进程同步制作和发布信息，具有双向流通过程的信息网络发布方式。现在有更多的人关注网络直播，特别是网络视频直播更受关注。

第12章

直播广告设计

新手重点索引

- ▶ 把握热点话题占先机
- ▶ 全过程结合产品主题
- ▶ "娱乐+直播"设计方式
- ▶ 主播招募海报设计
- ▶ 直播宣传长页设计
- ▶ 主播推荐海报设计

效果图片欣赏

12.1 前期准备：直播新媒体设计要点

随着手机、平板等移动智能终端的普及，主要依托于移动终端的直播开始进入人们的视野。凭借着网民的庞大用户基数，直播势必会变得更加火热。本节主要讲解直播新媒体设计要点，让你的直播更出彩，更吸引人。

12.1.1 把握热点话题占先机

在互联网发展得无比迅速的时代，热点就代表了流量。因此，及时扣住时代热点来做设计，才能吸引更多人。

打个简单比方，如果一个服装设计师想要设计出一款引领潮流的服装，那他就要有对时尚热点的敏锐眼光和洞察力。直播新媒体设计也是如此，一定要时刻注意市场趋势的变化，特别是社会的热点所在。

设计直播新媒体界面时，如果能够将产品特色与时下热点相结合，就能让用户既对你的直播痴迷无比，又能使用户被你的产品所吸引，从而产生购买欲望。

例如，2016年里约奥运会就是一个大热点。各大小企业纷纷抓住这个热点，将自己的产品与奥运会联系起来，利用"奥运"的热点推销产品。比如当时红极一时的蚊帐，中国运动员在卧室撑起了蚊帐，吸引了不少外国人的注意。因为大多数欧美地区没有使用过蚊帐，所以，中国的蚊帐瞬间就"火"了。

显而易见，"蚊帐+奥运"这个产品营销就非常符合市场热点的要求。于是各大商家抓住了这个热点，在直播设计与主题中都加入了这个热点因素，吸引了不少用户关注。

当然，抓住了热点还远远不够，最重要的是如何利用热点快速出击。这是一个程序比较周密的过程，笔者将其总结为3个阶段，如图12-1所示。

总之，做新媒体设计既要抓住热点，又要抓住时间点，同时抓住用户的心理，这样才能做出一个优秀的设计作品。

同时在设计时，要尽量将各种热点关键词放进设计中，这样可以更好地吸引用户的眼球。比如最近流行的"一言不合就……""走心""种草"等。

在设计直播时，商家就可以将这些热点词汇巧妙地放在界面中来吸引用户流量。淘宝直播的商家就会经常采用热词来作为直播标题。如图12-2所示的直播主题为"种草双十二12款任选"；如图12-3所示的主题是"御寒神器，品质羽绒服"。

图12-1 跟住热点快速出击的过程

图12-2　"种草双十二12款任选"直播主题　　图12-3　"御寒神器，品质羽绒服"直播主题

由此可见，设计新媒体界面时借鉴热点词汇确实是一个相当实用的技巧，能够成功地引起人们的情感共鸣，同时也获得了人气和收益。

12.1.2　全过程结合产品主题

如果商家想要让用户从头到尾、一会儿不落地将直播看完，那么就一定要围绕产品特点来做直播设计。因为你要向用户全面展示产品的优势和与众不同的地方，这样用户才会产生想要购买的欲望。

围绕产品特点的核心就是"让产品做主角"。有的商家在做直播设计时，将产品放在一边，根本没有注意突出产品的优势和特点，而一味地介绍一些无关紧要的东西，这种直播方法是不可取的，对商家的营销来说有百害而无一利。

商家必须要清楚地认识到：产品是关键，产品才是主角，直播新媒体设计的目的就是让产品给用户留下深刻印象，从而激发用户的购买欲。那么"让产品做主角"具体该怎么做呢？这里有几个基本做法，笔者将其总结为三点，如图12-4所示。

图12-4　"让产品做主角"的具体做法

当然，这些都需要在设计之前构思好，才能在直播时最好地将产品展示出来。例如，淘宝直播中有一个卖珠宝的商家，在直播中展示了产品的相关信息，如图12-5所示。而他的直播内容也全都是围绕产品进行，他尽可能地展示出珠宝的特色、质地、适合的人群等，而且还可以边看直播边单击链接购买。该直播的购买链接图片全部采用纯白色的背景，可以让人更好地将目光集中在珠宝上，了解珠宝的特色，同时也能最大限度地避免消费者被背景所干扰，如图12-6所示。

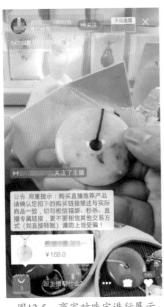

图12-5　商家对珠宝进行展示

图12-6　珠宝的购买链接

　　　　在直播中，一定要将产品的优势和实力尽量地在短时间内展示出来，让用户看到产品的独特魅力所在，这样才会有效地提高购买率。

还需要注意的是，用户看以销售为目的的直播是因为对其产品感兴趣。因此，设计直播界面时就应该以产品为主，大力宣传与展示产品的优势、特点。只有这样，用户才能更多地了解产品，从而购买产品。

12.1.3　"娱乐+直播"设计方式

直播现在已经成为一种前卫的社交模式，同时它也是一种与众不同的娱乐方式。对个人来讲，直播是可以把自己推广出去，成为明星、红人的一个绝佳平台，而对商家而言，它是一种推销产品、赚取利润的全新营销方式。随着人们消费方式的转变，越来越多的人倾向于娱乐消费。

面对这样一个现状，商家也需要改变相应的策略，恰当地利用直播这种具有高效益的娱乐营销方式，并设计出一套适合自身产品的广告宣传界面。

例如，2016年8月15日，小米在四大平台进行了关于"小米5黑科技"的直播。这不是一场普通的直播，直播的过程处处充满了惊喜，很好地结合了"娱乐+直播"设计方式。

首先是雷军放出了一段预告片，宣传15日晚上8点将会有一场关于展示小米黑科技的直播，试验内容将会涉及小米5的骁龙820处理器、防抖相机、屏幕、3D陶瓷机身、多功能NFC、系统分身、专业计算工具、扫码扫题等8个方面的展示，让用户对直播充满了好奇与期待。如图12-7所示为雷军放出的预告片封面。

直播开始时，雷军和几个技术人员拿着电钻、钢锯等工具对手机进行敲打、破坏，显示了小米5的黑科技魅力所在；还演示了手机运行双微信、双QQ、双游戏、两个用户身份共存等多种小米黑科技。

图12-7 预告片封面

直播期间，雷军还每隔5分钟就送出一份大奖，包括小米5、小米手环2、VR等。这些产品的展示图以细节图为主，充分展示小米产品的细节特色；并且颜色均使用大面积的低明度色彩，浓重、浑厚的色彩带给人深沉、神秘的感觉，也符合了小米宣传的黑科技的神秘感；说明性文字则采用白底黑字，最大限度地避免产品图影响用户对产品信息的文字解读。如图12-8所示为送出大奖的产品展示。

图12-8 产品展示

这些颇具特色的广告宣传，让用户感觉企业的直播也可以很有新意，就像表演一样给人带来精神享受。直到直播结束了，用户们还回味无穷，同时也对小米展示的各种产品产生了深刻的印象。可见"娱乐+直播"设计模式还是很容易获得成功的。

12.2 案例实战：直播新媒体广告设计

下面笔者选取几个比较实用的案例作为示范，详细讲解如何设计直播广告。主要包括主播招募海报、直播宣传长页、主播推荐海报等。读者学后可以融会贯通、举一反三，制作出更多更加精彩、有趣的效果。

12.2.1 主播招募海报设计

在制作主播招募海报时，采用黑白装饰与明亮的橙色矩形形成鲜明对比，使观看者更好地注意到画面中央的人物，再添加适当的招募信息，即可完成设计。

本实例最终效果如图12-9所示。

图12-9　实例效果

素材文件	素材\第12章\招募海报背景.jpg、树叶1.png、树叶2.png、发光圆点.psd、人物1.psd、文字1.psd、文字2.psd
效果文件	效果\第12章\主播招募海报设计.psd、主播招募海报设计.jpg
视频文件	12.2.1 主播招募海报设计.mp4

◎STEP 01 单击"文件"|"打开"命令，打开"招募海报背景.jpg"素材图像，如图12-10所示。

◎STEP 02 选取工具箱中的矩形工具，在工具属性栏中设置"选择工具模式"为"形状"、"填充"为粉色（RGB参数值分别为242、154、118）、"描边"为无，在图像编辑窗口中的适当位置绘制一个矩形形状，如图12-11所示。

◎STEP 03 打开"树叶1.png"素材，将其拖曳至背景图像编辑窗口中的合适位置，如图12-12所示。

图12-10　素材图像　　　　图12-11　绘制矩形　　　　图12-12　拖曳图像

◎STEP 04 单击"图像"|"调整"|"黑白"命令，弹出"黑白"对话框，保持默认设置，单击"确定"按钮，效果如图12-13所示。

专家指点 在打开"黑白"对话框时，如果要对图像中的某种颜色进行细致的调整，可以将光标定位在该颜色区域的上方，按住并拖动鼠标可以使该颜色变亮或变暗，同时，"黑白"对话框中相应的颜色滑块也会自动移动位置。

STEP 05 按Ctrl+O组合键，打开"树叶2.png"素材图像，运用移动工具将素材图像拖曳至背景图像编辑窗口中，适当调整图像的位置，效果如图12-14所示。

STEP 06 按Ctrl+O组合键，打开"发光圆点.psd"素材图像，运用移动工具将素材图像拖曳至背景图像编辑窗口中，适当调整图像的位置，效果如图12-15所示。

图12-13 图像效果

图12-14 拖曳图像

图12-15 拖曳图像

STEP 07 单击"文件"|"打开"命令，打开"人物1.psd"素材图像，运用移动工具将素材图像拖曳至背景图像编辑窗口中，适当调整图像的位置，效果如图12-16所示。

STEP 08 选取工具箱中的直线工具，在工具属性栏中设置"填充"为蓝色（RGB参数值分别为14、49、155）、"粗细"为4像素，绘制一个直线形状，如图12-17所示。

STEP 09 选取工具箱中的直排文字工具，在"字符"面板中设置"字体系列"为"黑体"、"字体大小"为14点、"颜色"为蓝色（RGB参数值分别为14、49、155），在图像编辑窗口中输入文字，效果如图12-18所示。

图12-16 拖曳图像

图12-17 绘制直线

图12-18 输入文字

STEP 10 选取工具箱中的矩形工具，在工具属性栏中设置"填充"为蓝色（RGB参数值分别为14、49、155）、"描边"为无，在图像编辑窗口中的适当位置绘制一个矩形形状，效果如图12-19所示。

STEP 11 选取工具箱中的横排文字工具，在"字符"面板中设置"字体系列"为Arial、"字体大小"

为6点、"设置所选字符的字距调整"为900、"颜色"为白色（RGB参数值均为255），并激活仿粗体图标，在图像编辑窗口中输入文字，如图12-20所示。

STEP 12 按Ctrl+T组合键，调出变换控制框，适当旋转文字，并调整位置，按Enter键确认变换，效果如图12-21所示。

图12-19　绘制矩形

图12-20　输入文字

图12-21　确认变换

STEP 13 选取工具箱中的横排文字工具，在"字符"面板中设置"字体系列"为Curlz MT、"字体大小"为30点、"颜色"为红色（RGB参数值分别为255、36、37），并激活仿粗体图标，在图像编辑窗口中另一位置输入文字，如图12-22所示。

STEP 14 单击"编辑"|"变换"|"斜切"命令，调出变换控制框，将光标移至变换控制框边缘，当光标呈形状时，向上拖曳调整文字形状，如图12-23所示，按Enter键确认变换，并适当调整文字位置。

图12-22　输入文字

图12-23　调整文字形状

专家指点　　　变换控制框的中央有一个中心点，在默认情况下，中心点位于对象的中心，它用于定义对象的变换中心，拖动它可以移动它的位置。中心点的位置不同，变换旋转时的效果也会不同。

变换控制框的四周有8个控制柄，将鼠标拖曳至控制柄上，当鼠标呈双向箭头↔形状时，单击鼠标左键的同时并拖曳，即可放大或缩小裁剪区域，将鼠标移至控制框外，当鼠标呈↰形状时，可对其裁剪区域进行旋转。

STEP 15 选取工具箱中的横排文字工具，在"字符"面板中设置"字体系列"为"方正细珊瑚简体"、"字体大小"为71.5点、"颜色"为蓝色（RGB参数值分别为0、104、183），如图12-24所示。

◎**STEP 16** 在图像编辑窗口中输入文字,运用移动工具将其移至合适位置,效果如图12-25所示。

◎**STEP 17** 单击"图层"|"图层样式"|"描边"命令,弹出"图层样式"对话框,设置"大小"为3、"颜色"为深蓝色(RGB参数值分别为6、28、85),单击"确定"按钮,应用图层样式,效果如图12-26所示。

图12-24 设置各选项　　图12-25 输入文字　　图12-26 应用图层样式

◎**STEP 18** 按Ctrl+O组合键,打开"文字1.psd"素材图像,运用移动工具将素材图像拖曳至背景图像编辑窗口中,适当调整图像的位置,效果如图12-27所示。

◎**STEP 19** 切换至"路径"面板,选中"路径1"路径,按Ctrl+Enter组合键将路径转换为选区,如图12-28所示。

◎**STEP 20** 切换至"图层"面板,新建一个图层,设置前景色为蓝色(RGB参数值分别为85、111、181),为选区填充前景色,并取消选区,如图12-29所示。

图12-27 拖曳图像　　图12-28 将路径转换为选区　　图12-29 填充前景色并取消选区

◎**STEP 21** 选取工具箱中的矩形工具,在工具属性栏中设置"填充"为无、"描边"为黄色(RGB参数值分别为255、255、16)、"描边宽度"为8像素,在图像编辑窗口中的适当位置绘制一个矩形形状,如图12-30所示。

◎**STEP 22** 在"图层"面板中,将"矩形3"形状图层栅格化,运用矩形选框工具在图像中绘制一个矩形选框,如图12-31所示。

◎**STEP 23** 按Delete键,删除选区内的图像,按Ctrl+D组合键,取消选区,效果如图12-32所示。

图12-30 绘制矩形　　　　图12-31 绘制矩形选框　　　　图12-32 删除图像

● **STEP 24** 选取工具箱中的横排文字工具，在"字符"面板中设置"字体系列"为"方正细黑一简体"、"字体大小"为16点、"设置所选字符的字距调整"为-50、"颜色"为白色（RGB参数值均为255），并激活仿粗体图标，在图像编辑窗口中输入文字，如图12-33所示。

● **STEP 25** 选取工具箱中的矩形工具，在工具属性栏中设置"填充"为白色、"描边"为无，在图像编辑窗口中的适当位置绘制一个矩形形状，如图12-34所示。

● **STEP 26** 选取工具箱中的横排文字工具，❶在"字符"面板中设置"字体系列"为"方正细黑一简体"、"字体大小"为6点、"设置所选字符的字距调整"为1000、"颜色"为暗蓝色（RGB参数值分别为32、33、64），❷并激活仿粗体图标，如图12-35所示。

图12-33 输入文字　　　　图12-34 绘制矩形　　　　图12-35 设置各选项

● **STEP 27** 切换至"段落"面板，单击"居中对齐文本"按钮，在图像编辑窗口中输入文字，运用移动工具将其移至合适位置，效果如图12-36所示。

● **STEP 28** 按Ctrl+O组合键，打开"文字2.psd"素材图像，运用移动工具将素材图像拖曳至背景图像编辑窗口中，适当调整图像的位置，效果如图12-37所示。

图12-36 输入文字　　　　图12-37 拖曳图像

12.2.2 直播宣传长页设计

在制作直播宣传长页时，运用矩形框将不同内容分成几个区域，使信息更加清晰明了，采用绿色为辅助色，让整个画面清爽简洁。

本实例最终效果如图12-38所示。

图12-38　实例效果

素材文件	素材\第12章\人物2.jpg、讲师简介.psd、讲师作品.psd、书籍1.jpg、书籍2.psd
效果文件	效果\第12章\直播宣传长页设计.psd、直播宣传长页设计.jpg
视频文件	12.2.2 直播宣传长页设计.mp4

- **STEP 01** 单击"文件"|"新建"命令，❶弹出"新建文档"对话框，❷设置"名称"为"直播宣传长页设计"、"宽度"为800像素、"高度"为5920像素、"分辨率"为300像素/英寸、"颜色模式"为"RGB颜色"、"背景内容"为"白色"，❸单击"创建"按钮，如图12-39所示，新建一个空白图像。

- **STEP 02** 选取工具箱中的矩形选框工具，在图像编辑窗口中绘制一个矩形选区，如图12-40所示。

- **STEP 03** 设置前景色为青色（RGB参数值分别为135、189、171），新建一个图层并填充前景色，按Ctrl+D组合键，取消选区，如图12-41所示。

绘制

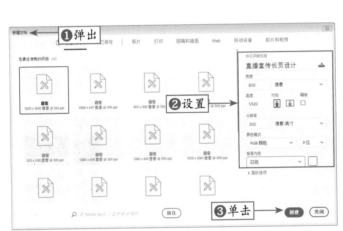

图12-39　设置各选项　　　　　　　　　图12-40　绘制矩形选区

专家指点

"新建文档"对话框的各主要选项含义如下。

➤ 名称：可输入文件的名称，也可以使用默认的文件名"未标题-1"。创建文件后，文件名会显示在文档窗口的标题栏中。保存文件时，文件名也会自动显示在存储文件的对话框内。

➤ 宽度/高度：可输入文件的宽度和高度。在右侧的选项中可以选择一种单位，包括"像素""英寸""厘米""毫米""点"和"派卡"。

➤ 分辨率：可输入文件的分辨率。在右侧的选项中可以选择分辨率的单位，包括"像素/英寸"和"像素/厘米"。

➤ 颜色模式：可以选择文件的颜色模式，包括位图、灰度、RGB颜色、CMYK颜色和Lab颜色。

➤ 背景内容：可以选择文件背景的内容，包括"白色""黑色""背景色"和"透明"。一般默认"白色"为背景色。

- **STEP 04** 选取工具箱中的横排文字工具，在"字符"面板中设置"字体系列"为"方正小标宋简体"、"字体大小"为7点、"颜色"为绿色（RGB参数值分别为0、86、57），并激活仿粗体图标，在图像编辑窗口中输入文字，如图12-42所示。

图12-41　取消选区

图12-42　输入文字

● **STEP 05** 选取工具箱中的横排文字工具，在"字符"面板中设置"字体系列"为"方正小标宋简体"、"字体大小"为12.5点、"行距"为17点、"设置所选字符的字距调整"为-100、"颜色"为白色（RGB参数值均为255），并激活仿粗体图标，在图像编辑窗口中输入文字，如图12-43所示。

● **STEP 06** 按Ctrl+O组合键，打开"人物2.jpg"素材图像，运用椭圆选框工具在图像编辑窗口中绘制一个正圆选区，如图12-44所示。

图12-43　输入文字

图12-44　绘制正圆选区

在创建选区时，若选区的位置不合适，可以适当地移动选区。
使用矩形选框、椭圆选框工具创建选区时，在释放鼠标按键前，按住空格键拖动鼠标，即可移动选区。

● **STEP 07** 选取工具箱中的移动工具，将选区内的图像拖曳至背景图像编辑窗口中，适当调整图像的位置，效果如图12-45所示。

● **STEP 08** 双击"图层2"图层，弹出"图层样式"对话框，选中"描边"复选框，设置"大小"为3像素、"颜色"为绿色（RGB参数值分别为0、81、53），单击"确定"按钮，效果如图12-46所示。

● **STEP 09** 选取工具箱中的横排文字工具，在"字符"面板中设置"字体系列"为"方正小标宋简体"、"字体大小"为6点、"颜色"为绿色（RGB参数值分别为0、86、57），并激活仿粗体图标，在图像编辑窗口中输入文字，如图12-47所示。

● **STEP 10** 复制刚刚输入的文字图层，运用移动工具将其移动至合适位置，并运用横排文字工具修改文

本内容，效果如图12-48所示。

图12-45　拖曳图像

图12-46　应用图层样式

图12-47　输入文字

图12-48　修改文本内容

STEP 11 按Ctrl+O组合键，打开"讲师简介.psd"素材图像，运用移动工具将素材图像拖曳至背景图像编辑窗口中，适当调整图像的位置，效果如图12-49所示。

STEP 12 选中"图层"面板中的"1"图层组，复制该图层组，得到"1拷贝"图层组，重命名为"2"，并将图层组移至图层最上方，如图12-50所示。

图12-49　拖曳图像

图12-50　调整图层组顺序

专家指点 调整图层顺序时，按Shift+Ctrl+]组合键，可以快速将图层或图层组置顶。

- **STEP 13** 在图像编辑窗口中将"2"图层组的图像移动至合适位置，如图12-51所示。
- **STEP 14** 选取工具箱中的横排文字工具，修改相应文本内容，如图12-52所示。

图12-51 移动图像

图12-52 修改相应文本内容

- **STEP 15** 选取工具箱中的横排文字工具，在"字符"面板中设置"字体系列"为"方正小标宋简体"、"字体大小"为7点、"设置所选字符的字距调整"为-50、"颜色"为深绿色（RGB参数值分别为0、57、37），如图12-53所示。
- **STEP 16** 在图像编辑窗口中输入文字，并移动至合适位置，效果如图12-54所示。

图12-53 设置各选项

图12-54 输入并移动文字

- **STEP 17** 选取工具箱中的矩形工具，在工具属性栏中设置"填充"为无、"描边"为绿色（RGB参数值分别为0、86、57）、"描边宽度"为4像素，在图像编辑窗口中的适当位置绘制一个矩形形状，如图12-55所示。
- **STEP 18** 在"图层"面板中，将"矩形1"图层调整至"2"图层组的下方，效果如图12-56所示。

STEP 19 按Ctrl+O组合键，打开"讲师作品.psd"素材图像，运用移动工具将素材图像拖曳至背景图像编辑窗口中，适当调整图像的位置，效果如图12-57所示。

- **STEP 20** 复制"2"图层组与"矩形1"图层，将复制后的图像移动至合适位置，效果如图12-58所示。
- **STEP 21** 选中"矩形1拷贝"图层，按Ctrl+T组合键，调出变换控制框，适当调整图像的大小，并按Enter键确认变换，如图12-59所示。

图12-55 绘制矩形

图12-56 调整图层顺序

图12-57 拖曳图像

图12-58 移动图像

图12-59 确认变换

● **STEP 22** 选取工具箱中的横排文字工具，修改相应文本内容，如图12-60所示。

专家指点　　　"容差"决定了选中颜色的范围。

　　容差值较低时，只选择与单击点像素相似度高的少量颜色；容差值较高时，对像素相似程度的要求就越低，所以选择的颜色范围就越广。

　　但是需要注意的是，即使在同一区域的同一位置单击，设置的容差值不同，选择的区域也会不一样。

● **STEP 23** 按Ctrl+O组合键，打开"书籍1.jpg"素材图像，选择魔棒工具，在工具属性栏中设置"容差"为10，在背景白色区域单击鼠标左键，创建选区，如图12-61所示。

● **STEP 24** 按Ctrl+Shift+T组合键，反选选区，运用移动工具将选区内的图像拖曳至背景图像编辑窗口中，适当调整图像的大小和位置，效果如图12-62所示。

● **STEP 25** 按Ctrl+O组合键，打开"书籍2.psd"素材图像，运用移动工具将素材图像拖曳至背景图像编辑窗口中，适当调整图像的位置，效果如图12-63所示。

● **STEP 26** 选取工具箱中的横排文字工具，在"字符"面板中设置"字体系列"为"方正小标宋简体"、"字体大小"为12点、"颜色"为绿色（RGB参数值分别为0、81、53），并激活仿粗体图标，在图像编辑窗口中输入文字，效果如图12-64所示。

图12-60 修改相应文本内容

图12-61 创建选区

图12-62 拖曳图像

图12-63 拖曳图像

图12-64 输入文字

12.2.3 主播推荐海报设计

在制作主播推荐海报时，先打开素材图像并进行适当的处理，然后运用笔刷合成金色的主题文字，再运用图层样式制作出主播信息边框，即可完成设计。

本实例的最终效果如图12-65所示。

图12-65 实例效果

	素材文件	素材\第12章\主播推荐海报背景.jpg、金色底纹.jpg、标志.png
	效果文件	效果\第12章\主播推荐海报设计.psd、主播推荐海报设计.jpg
	视频文件	12.2.3 主播推荐海报设计.mp4

◉ STEP 01 单击"文件"|"打开"命令，打开"主播推荐海报背景.jpg"素材图像，如图12-66所示。

◉ STEP 02 单击"图像"|"调整"|"亮度/对比度"命令，弹出"亮度/对比度"对话框，设置"亮度"
为35、"对比度"为30，如图12-67所示。

图12-66 素材图像　　　　　　　　　　　图12-67 设置各选项

◉ STEP 03 单击"确定"按钮，即可应用"亮度/对比度"命令，效果如图12-68所示。

◉ STEP 04 单击"滤镜"|"杂色"|"减少杂色"命令，弹出"减少杂色"对话框，设置"强度"为7、
"保留细节"为51%、"减少杂色"为52%、"锐化细节"为0，如图12-69所示。

图12-68 图像效果　　　　　　　　　　　图12-69 设置各参数

◉ STEP 05 单击"确定"按钮，即可应用"减少杂色"滤镜减少图像中的杂色，效果如图12-70所示。

◉ STEP 06 单击"图像"|"调整"|"自然饱和度"命令，弹出"自然饱和度"对话框，设置"自然饱
和度"为31、"饱和度"为7，单击"确定"按钮，效果如图12-71所示。

图12-70 应用"减少杂色"滤镜　　　　　图12-71 调整图像的自然饱和度

◎ **STEP 07** 选取工具箱中的横排文字工具，在"字符"面板中设置"字体系列"为"段宁毛笔行书"、"字体大小"为52点、"行距"为42点、"设置所选字符的字距调整"为-200、"颜色"为白色（RGB参数值均为255），在图像编辑窗口中输入文字，如图12-72所示。

◎ **STEP 08** 双击文字图层，打开"图层样式"对话框，选中"描边"复选框，设置"大小"为8像素、"颜色"为黑色（RGB参数值均为0），如图12-73所示。

图12-72 输入文字

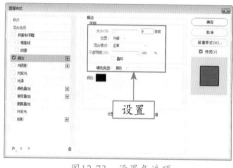

图12-73 设置各选项

◎ **STEP 09** 选中"外发光"复选框，设置"不透明度"为50%、"扩展"为0、"大小"为62像素，单击"确定"按钮，即可为文字添加相应图层样式，如图12-74所示。

◎ **STEP 10** 按Ctrl+O组合键，打开"金色底纹.jpg"素材图像，如图12-75所示。

图12-74 添加图层样式

图12-75 素材图像

◎ **STEP 11** 单击"图像"|"调整"|"曲线"命令，弹出"曲线"对话框，❶在曲线上单击鼠标左键新建一个控制点，❷在下方设置"输入"为115、"输出"为170，❸单击"确定"按钮，如图12-76所示。

◎ **STEP 12** 单击"图像"|"调整"|"自然饱和度"命令，弹出"自然饱和度"对话框，设置"自然饱和度"为100、"饱和度"为6，单击"确定"按钮，效果如图12-77所示。

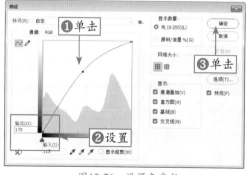

图12-76 设置各参数

图12-77 图像效果

● **STEP 13** 运用移动工具将素材图像拖曳至背景图像编辑窗口中，适当调整图像的位置，如图12-78所示。

● **STEP 14** 选中"图层1"图层，单击鼠标右键，在弹出的快捷菜单中选择"创建剪切蒙版"命令，即可创建一个剪切蒙版，此时图像编辑窗口中的效果随之改变，如图12-79所示。

图12-78　拖曳图像　　　　　　　　　　图12-79　图像效果

● **STEP 15** 选取工具箱中的矩形工具，在工具属性栏中设置"填充"为白色（RGB参数值均为255）、"描边"为无，在图像编辑窗口中的适当位置绘制一个矩形形状，如图12-80所示。

● **STEP 16** 在菜单栏中单击"窗口"|"样式"命令，如图12-81所示。

图12-80　绘制矩形　　　　　　　　　　图12-81　单击"样式"命令

● **STEP 17** ❶展开"样式"面板，❷在其中选择"雕刻天空（文字）"样式，如图12-82所示。

● **STEP 18** 执行操作后，即可为"矩形1"图层添加立体效果，如图12-83所示。

图12-82　选择相应图层样式　　　　　　图12-83　添加立体效果

● **STEP 19** 双击"矩形1"图层，❶弹出"图层样式"对话框，❷单击左下角的 fx.按钮，❸在弹出的快捷菜单中选择"显示所有效果"选项，如图12-84所示。

● **STEP 20** 选择"渐变叠加"复选框，单击"点按可编辑渐变"按钮，弹出"渐变编辑器"对话框，设置浅紫色（RGB参数值分别为164、160、251）到深蓝色（RGB参数值分别为18、107、217）的渐变色，如图12-85所示。

图12-84 选择"显示所有效果"选项

图12-85 设置渐变色

● **STEP 21** 单击"确定"按钮，返回"图层样式"对话框，❶选中"斜面和浮雕"复选框，❷设置"大小"为8像素、"阴影颜色"为深紫色（RGB参数值分别为91、42、164），如图12-86所示。

● **STEP 22** 选中"描边"复选框，设置"大小"为4像素、"颜色"为黑色（RGB参数值均为0），单击"确定"按钮，即可改变图层样式，效果如图12-87所示。

图12-86 设置各选项

图12-87 改变图层样式

● **STEP 23** 选取工具箱中的横排文字工具，在"字符"面板中设置"字体系列"为"胡敬礼毛笔行书简"、"字体大小"为14点、"设置所选字符的字距调整"为-200、"颜色"为白色（RGB参数值均为255），在图像编辑窗口中输入文字，如图12-88所示。

● **STEP 24** 双击文字图层，打开"图层样式"对话框，选中"投影"复选框，设置"不透明度"为46%、"角度"为30、"距离"为4像素、"扩展"为27%、"大小"为3像素，单击"确定"按钮，即可为文字添加"投影"图层样式，如图12-89所示。

图12-88 输入文字　　　　　　　图12-89 添加"投影"图层样式

STEP 25 按Ctrl+O组合键，打开"标志.png"素材图像，运用移动工具将素材图像拖曳至背景图像编辑窗口中，如图12-90所示。

STEP 26 按Ctrl+T组合键，调出变换控制框，适当调整图像的大小和位置，并按Enter键确认变换，效果如图12-91所示。

图12-90 拖曳图像　　　　　　　图12-91 确认变换

微商店铺的应用领域在逐步扩张，应用形式也越来越广泛，并深入到生活的各个细节中。因此，本章将重点讲解如何设计自己的微商店铺，使店铺在众多微商店铺中表现出自己独有的特色。

第13章　微商店铺设计

效果图片欣赏

13.1 前期准备：微商电商设计要点

　　店铺装修是店铺运营中的重要一环，店铺设计的好坏，直接影响顾客对于店铺的最初印象。首页、详情页面等设计得美观、丰富，顾客才会有兴趣继续了解产品，被详情的描述打动了，才会产生购买欲望并下单。本节主要向读者介绍微商电商设计要点。

13.1.1　直观地展示淘宝店铺的信息

　　网络店铺的装修设计可以起到一个品牌识别的作用。对实体店来说，好的形象设计能使店铺保持长期的发展，为商店塑造更加完美的形象，加深消费者对企业的印象。

　　同样，建立一个网络店铺或手机微店也需要设定自己店铺的名称、独具特色的LOGO和区别于其他店铺的色彩和装修风格，如图13-1所示，微店首页的装修图片中，在其中可以提取很多重要信息，如店铺的名称、店铺的LOGO、店铺配色风格、店铺销售的商品等。

图13-1　网店首页

1. 首页欢迎模块

　　用户可以从欢迎模块中的各式图案中了解到店铺主要营业方向，如图13-2所示，也有些首页会标明商品优惠价格。

图13-2　首页欢迎模块

2. 店铺介绍

顾客可以看到店铺名称、掌柜信息、收藏人数、店铺所在城市、店铺标签等信息，如图13-3所示。

图13-3　店铺信息

3. 商品列表

从店铺首页中的推荐列表中，可以看到陈列的商品，直接知道店铺销售的商品，如图13-4所示。

图13-4　商品列表

网店和微店中的LOGO和整体的店铺风格，一方面作为一个网络品牌容易让消费者熟知，从而产生心理上的认同；另一方面，也作为一个企业的CI识别系统，让店铺区别于其他竞争对手。

13.1.2　运用技巧提高店铺转化率

店铺各个模块都有不同的作用，其中每个模块所传递的信息内容，对消费者有很强的引导作用。本小节将对淘宝主要模块的重要内容做讲解。

1. 准确详细地介绍商品信息

在网上做买卖，最主要的是如何把自己的商品信息准确地传达给顾客，让顾客光顾自己的店铺。图片传递只是商品的样式和颜色的信息，对于性能、材料、售后服务，买家一概不知，所以这些内容需要通过文字描述来告诉买家。

在网上购物，商品描述是影响买家是否购买的一个重要因素。很多卖家也会花费大量的心思在商品描述上。但也有些卖家经过一段时间就会发现花费大量的心思，也没什么效果，用户的转化率还

是不高，原因是什么呢？主要还是商品描述不够详细。用户在介绍商品时，各方面的参数都要详细准确，为顾客提供商品的详细信息，以方便顾客更准确地定位自己的需求。如图13-5所示为详细准确的商品信息介绍。

图13-5　商品信息介绍

2. 购买者经验的分享

淘宝网会员在使用支付宝服务成功完成每一笔交易后，双方均有权对对方交易的情况做一个评价，这个评价亦称之为信用评价。成交与否的重要因素是有个良好的信用评价和口碑。已经购买过的顾客的评论对正在犹豫是否购买商品的顾客起到决定性作用。因为商家提供的商品信息宣传性太强，而顾客留下的评论却比较真实，如图13-6所示。

3. 相关证书或证明的展示

如果是玉石类商品，就可以展示能够证明自己商品品质的资料，或者如实展示顾客所关心的商品制作过程，这些都是增强顾客对商家信任度的方法。如果电视、报纸等新闻媒体曾有所报道，那么收集这些资料展示给顾客看，也是提高顾客购买倾向的好方法，如图13-7所示。

图13-6　买家的评论　　　　　图13-7　展示相关证书或证明

13.1.3 店铺装修中的注意事项

在网上可以看到很多卖家的店铺装修得很漂亮，有些卖家甚至找专业人士装修店铺。但在面对各种各样的店铺装修行动中，稍微一不小心就陷入了装修的误区里。下面介绍网店装修过程中常常见到的6大误区。

1. 店铺名称

淘宝店铺装修店铺名称简洁，有的掌柜相信简单就是一种美，店名取的就两三个字，殊不知淘宝给掌柜30个字的编辑限度是很重要的。比如，笔者的店铺是做手机营业厅的，刚开始起的名字是"通讯在我家"，可是买家在搜索店铺关键词的时候，搜索手机、手机卡都是找不到的。店铺名称要利用好30个字。相信很多人还会利用搜索店铺这个方法来对宝贝进行搜索。因此，大家一定要充分利用好这30个字。

2. 图片展示

有些店铺的首页装修中，店招、公告以及栏目分类等，全部都是使用图片，而且这些图片都很大。虽然图片会代表店铺的整体，但是却会使得买家浏览的速度很慢，导致买家看店铺的栏目分辨多时都找不到，或者是重要的公告也没看到。这样就会让买家失去等待的耐心，从而造成顾客的流失。

3. 背景音乐

背景音乐基本上都是MP3格式的，一般都在几M左右。有些加载起来速度还是很慢的；有的背景音乐是在浏览宝贝的时候重复播放的，这一点相信很多顾客都会感到厌烦。为了贴近大众和提高网页打开速度，建议不要添加背景音乐，如果一定要添加，建议在醒目的地方提醒买家按Esc键就能取消播放。

4. 店铺风格

有些卖家把店铺的色彩搭配得鲜艳亮丽，将界面做成五彩缤纷。色彩搭配及产品突出性方面体现在淘宝给掌柜提供了几种不同店铺的颜色风格。无论商家选择的是哪一种产品风格，图片的基本色调与公告的字体颜色最好与之对应，这样装修出来的店铺整体效果和谐统一。另外，签名档是一个很好的广告，应重点突出自己的产品特点，统一自己的店铺风格，并且要合理地利用好签名档。

5. 页面布局

店铺装修的页面布局设计切忌繁杂，不要把店铺设计成门户类网站。虽然把店铺做成大网站看上去显得比较有气势，表面上看着店铺很有实力，但却影响了买家的使用，不合理或者复杂的布局设计会让人眼花缭乱。所以，不是所有可装修的地方都要装修或者必须装修，局部区域不装修反而效果更好。总而言之，想要让买家进入店铺首页或者商品详情页面以后，就能顺利找到自己想要的商品信息，并且可以快捷地看清商品的详情。

6. 商品图片水印尺寸

商家为了避免图片侵权的情况出现，通常都会在商品图片上添加自己店铺的水印。但是如果不能准确地把握好水印的尺寸大小，就会削弱商品的表现，形成喧宾夺主的情况。如果图片水印是长条水印或者其他外形，可以在Photoshop中修改图片水印尺寸的大小。

13.2 案例实战：微商电商广告设计

在网络店铺中，网商对店铺中的默认模块位置进行了一个初步规划，店家只需要对每一个模块进行精致的设计和美化，让单一的页面呈现出丰富全面的视觉效果，就可以让店铺呈现出自己的特色。本节主要选取店招、商品简介区和美妆微店界面3个案例来分析。

13.2.1 店招设计

在制作店招设计时，运用滤镜制作出扁平化风格的背景图像，加上适当的文字，使整个画面显得简洁清爽。

本实例的最终效果如图13-8所示。

 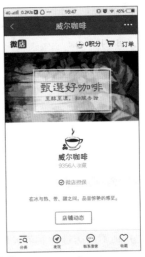

图13-8 实例效果

素材文件	素材\第13章\店招背景.jpg、标志按钮素材.psd、微店界面1.jpg
效果文件	效果\第13章\店招设计.psd、店招设计.jpg
视频文件	13.2.1 店招设计.mp4

● **STEP 01** 按Ctrl+N组合键，❶弹出"新建文档"对话框，❷设置"名称"为"店招设计"、"宽度"为1080像素、"高度"为1400像素、"分辨率"为300像素/英寸、"颜色模式"为"RGB颜色"、"背景内容"为"白色"，如图13-9所示，❸单击"创建"按钮，新建一个空白图像。

● **STEP 02** 按Ctrl+O组合键，打开"店招背景.jpg"素材图像，如图13-10所示。

● **STEP 03** 单击"窗口"|"调整"命令，❶打开"调整"面板，❷在"调整"面板中单击"亮度/对比度"按钮，如图13-11所示。

● **STEP 04** 新建"亮度/对比度 1"调整图层，在展开的"属性"面板中设置"亮度"为35、"对比度"为21，如图13-12所示。

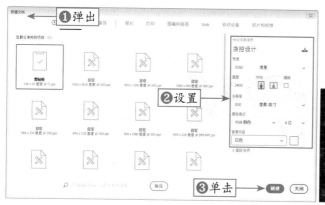

图13-9 设置各选项

图13-10 素材图像

图13-11 单击"亮度/对比度"按钮

图13-12 设置各参数

STEP 05 在"调整"面板中单击"自然饱和度"按钮,新建"自然饱和度1"调整图层,在"属性"面板中设置"自然饱和度"为50,效果如图13-13所示。

STEP 06 按Shift+Ctrl+Alt+E组合键,盖印可见图层,得到"图层1"图层,如图13-14所示。

图13-13 图像效果

图13-14 得到"图层1"图层

STEP 07 单击"滤镜"|"像素化"|"彩块化"命令,将图像转化为小的彩块,效果如图13-15所示。

STEP 08 单击"滤镜"|"滤镜库"命令,打开滤镜库,❶选择"木刻"滤镜效果,❷设置"色阶数"为8、"边缘简化程度"为6、"边缘逼真程度"为3,如图13-16所示。

❶选择　❷设置

图13-15　将图像转化为小的彩块　　　　图13-16　设置各参数

专家指点　　　滤镜是一种插件模块，能够对图像中的像素进行操作，也可以模拟一些特殊的光照效果或带有装饰性的纹理效果。Photoshop CC 2017提供了多种滤镜，使用这些滤镜，用户无须耗费大量的时间和精力就可以快速地制作出云彩、马赛克、模糊、素描、光照以及各种扭曲效果。

　　滤镜是Photoshop的重要组成部分，它就像是一个魔术师，很难想象如果没有滤镜，Photoshop还能否成为图像处理领域的领先软件。因此，滤镜对每一个使用Photoshop的用户而言，都具有很重要的意义。滤镜可能是作品的润色剂，也可能是作品的腐蚀剂，到底扮演的是什么角色，取决于操作者如何正确使用滤镜。

● **STEP 09** 单击"确定"按钮，即可应用"木刻"滤镜，制作出扁平化风格的背景，效果如图13-17所示。

● **STEP 10** 运用移动工具将素材图像拖曳至背景图像编辑窗口中，适当调整图像的大小和位置，效果如图13-18所示。

拖曳并调整

图13-17　应用"木刻"滤镜　　　　图13-18　拖曳并调整图像

● **STEP 11** 选取工具箱中的矩形选框工具，在图像编辑窗口中的适当位置绘制一个矩形选框，如图13-19所示，设置前景色为白色（RGB参数值均为255）。

● **STEP 12** 新建一个图层，为选区填充白色并取消选区，设置图层的"不透明度"为76%，效果如图

13-20所示。

图13-19 绘制矩形选框

图13-20 填充白色

STEP 13 选取工具箱中的矩形工具,在工具属性栏中设置"填充"为无、"描边"为白色(RGB参数值均为255)、"描边宽度"为15点,在图像编辑窗口中的适当位置绘制一个矩形形状,并设置"不透明度"为80%,如图13-21所示。

STEP 14 选取工具箱中的横排文字工具,在"字符"面板中设置"字体系列"为"创意繁隶书"、"字体大小"为25点、"设置所选字符的字距调整"为-50、"颜色"为暗橙色(RGB参数值分别为196、70、1),并激活仿粗体图标,在图像编辑窗口中输入文字,如图13-22所示。

图13-21 绘制矩形

图13-22 输入文字

STEP 15 复制刚刚输入的文字,移至合适位置,在"字符"面板中设置"大小"为11点、"设置所选字符的字距调整"为25、"颜色"为咖啡色(RGB参数值分别为155、85、24),并修改文字内容,如图13-23所示。

STEP 16 选取工具箱中的矩形工具,在工具属性栏中设置"选择工具模式"为"形状"、"填充"为白色(RGB参数值均为255)、"描边"为灰色(RGB参数值均为83)、"描边宽度"为1像素,在图像编辑窗口中的适当位置绘制一个矩形形状,如图13-24所示。

图13-23 修改文字内容

图13-24 绘制矩形

● **STEP 17** 按Ctrl+O组合键，打开"标志按钮素材.psd"素材图像，运用移动工具将素材图像拖曳至背景图像编辑窗口中，适当调整图像的位置，效果如图13-25所示。

● **STEP 18** 选取工具箱中的横排文字工具，在"字符"面板中设置"字体系列"为"方正细黑一简体"、"字体大小"为15点、"设置所选字符的字距调整"为-50、"颜色"为深灰色（RGB参数值均为30），在图像编辑窗口中输入文字，如图13-26所示。

图13-25　拖曳图像

图13-26　输入文字

● **STEP 19** 复制刚刚输入的文字，并移动至合适位置，在"字符"面板中设置"字体大小"为11点、"设置所选字符的字距调整"为-100、"颜色"为灰色（RGB参数值均为153），运用横排文字工具修改文本内容，如图13-27所示。

● **STEP 20** 选取工具箱中的横排文字工具，在"字符"面板中设置"字体系列"为"方正细黑一简体"、"字体大小"为10点、"行距"为11点、"设置所选字符的字距调整"为-100、"颜色"为灰色（RGB参数值均为100），在图像编辑窗口中输入文字，如图13-28所示。

图13-27　修改文本内容

图13-28　输入文字

● **STEP 21** 选中除"背景"图层外的所有图层，按Ctrl+G组合键，为图层编组，得到"组1"图层组，如图13-29所示。

● **STEP 22** 按Ctrl+O组合键，打开"微店界面1.jpg"素材图像，切换至背景图像编辑窗口，运用移动工具将图层组的图像拖曳至刚打开的图像编辑窗口中，适当调整图像的位置，效果如图13-30所示。

图13-29 得到"组1"图层组

图13-30 图像效果

13.2.2 商品简介区设计

在制作商品简介区时,运用带有趣味性的字体制作出顶部的广告区,再用多张精美的图片制作出展示区,并添上说明性文字,即可完成设计。

本实例的最终效果如图13-31所示。

图13-31 实例效果

素材文件	素材\第13章\商品素材1.jpg、商品素材2.jpg、商品素材3.jpg、微店界面2.jpg
效果文件	效果\第13章\商品简介区设计.psd、商品简介区设计.jpg
视频文件	13.2.2 商品简介区设计.mp4

➤ **STEP 01** 单击"文件"|"新建"命令,❶弹出"新建文档"对话框,❷设置"名称"为"商品简介区设计"、"宽度"为1080像素、"高度"为1000像素、"分辨率"为300像素/英寸、"颜色模式"为"RGB颜色"、"背景内容"为"白色",❸单击"创建"按钮,如图13-32所示,新建一个空白图像。

➤ **STEP 02** 新建一个图层,选取工具箱中的矩形选框工具,在图像编辑窗口中的合适位置绘制一个矩形选区,如图13-33所示。

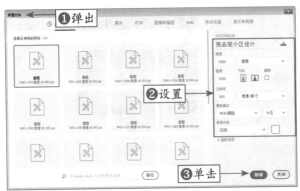

图13-32　设置各选项　　　　　　　　　　图13-33　绘制矩形选区

◎ **STEP 03** 设置前景色为黑色（RGB参数值均为0），为选区填充前景色并取消选区，如图13-34所示。

◎ **STEP 04** 单击"滤镜"|"杂色"|"添加杂色"命令，❶弹出"添加杂色"对话框，❷设置"数量"为16.8%，选中"高斯分布"单选按钮和"单色"复选框，如图13-35所示。

> **专家指点**　在"杂色"滤镜组中包含了5种滤镜，"减少杂色"滤镜与"添加杂色"滤镜正好相反，运用它可以有效减少照片中的杂色。在使用相机拍照时，如果用很高的ISO值设置、曝光不足或用较慢的快门速度在黑暗区域中拍照，有可能会导致出现杂色，此时可运用"减少杂色"滤镜去除照片中的杂色。

◎ **STEP 05** 单击"确定"按钮，即可应用"添加杂色"滤镜，制作出带有纹理效果的背景，如图13-36所示。

图13-34　取消选区　　　　　图13-35　设置各选项　　　　图13-36　应用"添加杂色"滤镜

◎ **STEP 06** 按Ctrl+O组合键，打开"商品素材1.jpg"素材图像，按Ctrl+J组合键复制"背景"图层，❶得到"图层1"图层，❷并隐藏"背景"图层，如图13-37所示。

◎ **STEP 07** 选取工具箱中的魔棒工具，在工具属性栏中设置"容差"为1，在图像背景的白色区域单击鼠标左键，创建选区，效果如图13-38所示。

◎ **STEP 08** 按Delete键，删除选区内的图像，运用移动工具将素材图像拖曳至背景图像编辑窗口中，适当调整图像的大小与位置，并为"图层2"图层添加默认的"投影"样式，效果如图13-39所示。

◎ **STEP 09** 选取工具箱中的横排文字工具，在"字符"面板中❶设置"字体系列"为"方正兰亭超细黑简体"、"字体大小"为17点、"颜色"为白色（RGB参数值均为255），❷并激活仿粗体图标，如图13-40所示。

STEP 10 在图像编辑窗口中输入文本，并移至合适位置，效果如图13-41所示。

图13-37 得到"图层1"图层

图13-38 创建选区

图13-39 添加图层样式

图13-40 设置各选项

图13-41 输入文字

STEP 11 复制刚刚输入的文字，运用移动工具将其移至合适位置，设置"字体"大小为8.5点，运用横排文字工具修改文本内容，效果如图13-42所示。

STEP 12 新建图层，选取工具箱中的矩形选框工具，在图像编辑窗口中绘制一个矩形选框，填充灰色（RGB参数值均为226）并取消选区，效果如图13-43所示。

图13-42 修改文本内容

图13-43 填充并取消选区

STEP 13 按Ctrl+O组合键，打开"商品素材2.jpg"素材图像，运用移动工具将素材图像拖曳至背景图像编辑窗口中，适当调整图像的位置，效果如图13-44所示。

STEP 14 选取工具箱中的横排文字工具，在"字符"面板中设置"字体系列"为"微软雅黑"、"字体大小"为5.5点、"颜色"为灰色（RGB参数值均为42），在图像编辑窗口中输入文字，如图13-45所示。

图13-44　拖曳图像　　　　　　　　　　　　图13-45　输入文本

◎ **STEP 15** 选取工具箱中的横排文字工具，在"字符"面板中设置"字体系列"为"微软雅黑"、"字体大小"为6.5点、"颜色"为红色（RGB参数值分别为211、30、45），在图像编辑窗口中输入文字，如图13-46所示。

◎ **STEP 16** 选取工具箱中的椭圆工具，在工具属性栏中"填充"为无、"描边"为浅灰色（RGB参数值均为220）、"描边宽度"为1像素，在图像编辑窗口中的适当位置绘制一个椭圆形状，如图13-47所示。

◎ **STEP 17** 选取工具箱中的直线工具，在工具属性栏中设置"填充"为红色（RGB参数值分别为211、30、45）、"粗细"为4像素，绘制一个直线形状，如图13-48所示。

图13-46　输入文字　　　　　　　　　　　　图13-47　绘制椭圆

◎ **STEP 18** 复制"形状1"图层，得到"形状1拷贝"图层，按Ctrl+T组合键，调出变换控制框，在工具属性栏中设置"旋转"为90度，按Enter键确认变换，如图13-49所示。

图13-48　绘制直线　　　　　　　　　　　　图13-49　确认变换

STEP 19 展开"图层"面板，选中相应图层，如图13-50所示。

STEP 20 按Ctrl+G组合键，为图层编组，并重命名为"商品信息1"，如图13-51所示。

图13-50 选中相应图层　　　　　图13-51 重命名图层组

STEP 21 按Ctrl+O组合键，打开"商品素材3.jpg"素材图像，运用移动工具将素材图像拖曳至背景图像编辑窗口中，适当调整图像的位置，效果如图13-52所示。

STEP 22 复制"商品信息1"图层组，得到"商品信息1拷贝"图层组，将图像移动至合适位置，如图13-53所示。

图13-52 拖曳图像　　　　　　图13-53 移动图像

STEP 23 选取工具箱中的横排文字工具，修改相应文本内容，效果如图13-54所示。

STEP 24 选取工具箱中的直线工具，在工具属性栏中设置"填充"为灰色（RGB参数值均为226）、"粗细"为2像素，在商品图片中间绘制一个直线形状，效果如图13-55所示。

图13-54 修改相应文本内容　　　　图13-55 绘制直线

263

> **专家指点** 　　直线工具用来创建直线和带有箭头的线段。选择该工具后，按住并拖曳鼠标可以创建直线和线段，按住Shift键，可以创建水平、垂直或以45度角为增量的直线。
>
> 　　直线工具不仅可以绘制直线，还可以绘制箭头，单击"粗细"左侧的下拉按钮，可以弹出相应列表，在此下拉列表中，可以设置箭头的选项。

- **STEP 25** 选中除"背景"图层外的所有图层，按Ctrl+G组合键，为图层编组，得到"组1"图层组，如图13-56所示。

- **STEP 26** 按Ctrl+O组合键，打开"微店界面2.jpg"素材图像，运用移动工具将图层组的图像拖曳至刚打开的图像编辑窗口中，适当调整图像的位置，效果如图13-57所示。

图13-56　得到"组1"图层组

图13-57　图像效果

13.2.3　美妆微店界面设计

在制作美妆微店界面时，使用了淡黄色作为背景色调，并搭配蓝色来营造出一种清新、淡雅的视觉效果。

本实例的最终效果如图13-58所示。

图13-58　实例效果

	素材文件	素材\第13章\ LOGO.psd、按钮.psd、商品图片1.psd、首页链接.psd、商品图片2.psd、文字1.psd、展示区1.psd、展示区2.psd、背景.jpg、商品图片3.psd、文字2.psd
	效果文件	效果\第13章\美妆微店界面设计.psd、美妆微店界面设计.jpg
	视频文件	13.2.3 美妆微店界面设计.mp4

STEP 01 按Ctrl+N组合键，❶弹出"新建文档"对话框，❷设置"名称"为"美妆微店界面设计"、"宽度"为1440像素、"高度"为3200像素、"分辨率"为300像素/英寸、"颜色模式"为"RGB颜色"、"背景内容"为"白色"，❸单击"创建"按钮，如图13-59所示，新建一个空白图像。

STEP 02 设置前景色为淡黄色（RGB参数值分别为245、236、202），如图13-60所示，按Alt+Delete组合键，为"背景"图层填充前景色。

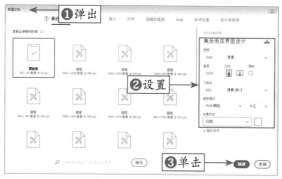

图13-59　设置各选项

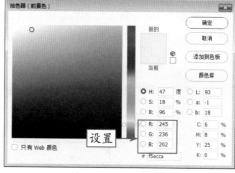

图13-60　设置前景色

STEP 03 新建"图层1"图层，运用矩形选框工具创建一个矩形选区，如图13-61所示。

STEP 04 运用渐变工具为选区填充前景色到白色的线性渐变，并取消选区，效果如图13-62所示。

图13-61　创建矩形选区

图13-62　填充渐变

STEP 05 打开"LOGO.psd"素材图像，运用移动工具将素材图像拖曳至背景图像编辑窗口中的合适位置处，效果如图13-63所示。

STEP 06 选取工具箱中的直线工具，设置"填充"颜色为暗黄色（RGB参数值分别为214、180、91）、"粗细"为5像素，在图像中绘制一条直线，如图13-64所示。

STEP 07 栅格化形状图层，运用椭圆选框工具在直线上创建一个椭圆选区，并按Delete键删除选区内的图像，新建"图层2"图层，为选区添加描边，设置"宽度"为2像素、"颜色"暗黄色（RGB参数

值分别为214、180、91），选中"内部"单选按钮，并取消选区，效果如图13-65所示。

- **STEP 08** 打开"按钮.psd"素材图像，运用移动工具将素材图像拖曳至背景图像编辑窗口中的合适位置，效果如图13-66所示。

图13-63　拖曳图像　　　　　　　　　　图13-64　绘制直线

图13-65　取消选区　　　　　　　　　　图13-66　拖曳图像

- **STEP 09** 新建"图层4"图层，运用矩形选框工具绘制一个矩形选区，如图13-67所示。
- **STEP 10** 选取工具箱中的渐变工具，设置渐变色为白色到蓝色（RGB参数值分别为86、200、236），如图13-68所示。

图13-67　绘制矩形选区　　　　　　　　图13-68　设置渐变色

- **STEP 11** 在工具属性栏中单击"径向渐变"按钮，在选区内单击并拖曳鼠标填充渐变色，按Ctrl+D组合键，取消选区，效果如图13-69所示。
- **STEP 12** 打开"商品图片1.psd"素材图像，运用移动工具将素材图像拖曳至背景图像编辑窗口中的合

适位置，如图13-70所示。

图13-69 填充渐变色并取消选区

图13-70 拖曳图像

◎STEP 13 复制商品图层，将其进行垂直翻转并调整至合适位置，为拷贝的图层添加图层蒙版，并填充黑色到白色的线性渐变，设置图层的"不透明度"为30%，并将图层调至"图层5"图层下方，效果如图13-71所示。

◎STEP 14 打开"首页链接.psd"素材图像，运用移动工具将素材图像拖曳至背景图像编辑窗口中的合适位置，如图13-72所示。

图13-71 图像效果

图13-72 拖曳图像

◎STEP 15 运用矩形工具在欢迎模块下方绘制一个红色的矩形（RGB参数值分别为250、14、76）形状，如图13-73所示。

◎STEP 16 用同样的方法绘制一个白色的矩形形状，并适当调整其位置，如图13-74所示。

图13-73 绘制红色矩形

图13-74 绘制白色矩形

● **STEP 17** 打开"商品图片2.psd"素材图像，运用移动工具将素材图像拖曳至背景图像编辑窗口中的合适位置，如图13-75所示。

● **STEP 18** 选取横排文字工具，设置"字体系列"为"方正粗宋简体"、"字体大小"为8点、"所选字符的字距调整"为600、"颜色"为白色，在图像上输入相应文字，效果如图13-76所示。

图13-75　拖曳图像　　　　　　　　　　　　　图13-76　输入文字

● **STEP 19** 运用矩形工具在适当位置绘制红色（RGB参数值分别为250、14、76）的矩形形状，在"字符"面板中设置"字体系列"为"黑体"、"字体大小"为4点、"设置所选字符的字距调整"为500、"颜色"为白色，激活"仿粗体"图标，运用横排文字工具在图像上输入相应文字，如图13-77所示。

● **STEP 20** 打开"文字1.psd"素材图像，运用移动工具将素材图像拖曳至背景图像编辑窗口中的合适位置，如图13-78所示。

图13-77　输入文字　　　　　　　　　　　　　图13-78　拖曳图像

● **STEP 21** 选取横排文字工具，设置"字体系列"为"黑体"、"字体大小"为15点、"设置所选字符的字距调整"为500、"颜色"为红色（RGB参数值分别为250、14、76），在图像上输入相应文字，如图13-79所示。

● **STEP 22** 选取工具箱中的直线工具，设置"填充"为灰色（RGB参数值均为215）、"粗细"为2像素，在图像中绘制一条直线，如图13-80所示。

● **STEP 23** 选取横排文字工具，设置"字体系列"为"黑体"、"字体大小"为6点、"颜色"为黑色，输入相应文字，效果如图13-81所示。

● **STEP 24** 复制"矩形1图层"，得到"矩形1拷贝"图层，修改颜色为紫色（RGB参数值分别为197、190、255），并适当调整其大小和位置，如图13-82所示。

图13-79　输入文字

图13-80　绘制直线

图13-81　输入文字

图13-82　调整大小和位置

STEP 25 打开"展示区1.psd"素材图像，运用移动工具将素材图像拖曳至背景图像编辑窗口中，并调整其大小和位置，效果如图13-83所示。

STEP 26 选取横排文字工具，设置"字体系列"为"方正粗宋简体"、"字体大小"为10点、"颜色"为白色，在图像上输入相应文字，如图13-84所示。

图13-83　拖曳图像

图13-84　输入文字

专家指点 输入文字时如果要换行，可以直接按Enter键。
如果要移动文字的位置，可以将光标放在字符以外，当鼠标指针呈 ⊹ 形状时，按住鼠标左键并拖曳，即可移动文字。

STEP 27 设置前景色为淡黄色（RGB参数值分别为255、232、126），运用圆角矩形工具绘制一个"半径"为10像素的圆角矩形形状，如图13-85所示。

STEP 28 选取横排文字工具，设置"字体系列"为"黑体"、"字体大小"为6点、"所选字符的字距调整"为200、"颜色"为红色（RGB参数值分别为243、41、96），在图像上输入相应文字，如图13-86所示。

图13-85　绘制圆角矩形　　　　　　　　　　图13-86　输入文字

STEP 29 打开"展示区2.psd"素材图像，运用移动工具将素材图像拖曳至背景图像编辑窗口中的合适位置，效果如图13-87所示。

STEP 30 创建"标题栏"图层组，将前面制作的标题栏相关图层移动到其中，效果如图13-88所示。

图13-87　拖曳图像　　　　　　　　　　　　图13-88　移动图层

STEP 31 并复制该图层组，将复制后的图像移动至合适位置，运用横排文字工具修改相应的文字内容，效果如图13-89所示。

STEP 32 打开"背景.jpg"素材图像，运用移动工具将素材图像拖曳至背景图像编辑窗口中的合适位置，如图13-90所示。

STEP 33 在"图层9"图层上单击鼠标右键，在弹出的快捷菜单中选择"混合选项"命令，打开图层样式对话框，选中"投影"复选框，设置"不透明度"为75%、"角度"为120度、"距离"为5像素、

"扩展"为0、"大小"为5像素，单击"确定"按钮，即可应用"投影"图层样式，如图13-91所示。

STEP 34 打开"商品图片3.psd"素材图像，运用移动工具将素材图像拖曳至背景图像编辑窗口中的合适位置，如图13-92所示。

图13-89　修改相应的文字内容

图13-90　拖曳图像

图13-91　应用"投影"图层样式

图13-92　拖曳图像

STEP 35 单击"滤镜"|"渲染"|"镜头光晕"命令，弹出"镜头光晕"对话框，设置"镜头类型"为"50-300毫米变焦"，适当移动镜头焦点，如图13-93所示。

STEP 36 单击"确定"按钮，应用"镜头光晕"滤镜，效果如图13-94所示。

图13-93　移动镜头焦点

图13-94　图像效果

"镜头光晕"对话框的各主要选项含义如下。

➤ 光晕中心：在对话框的图像缩览图上单击或拖动十字线，可以指定光晕中心。

➤ "亮度"选项：用来控制光晕的强度，变化范围为10%～300%。

➤ "镜头类型"选项区：用来选择产生光晕的镜头类型。

STEP 37 选取横排文字工具，设置"字体系列"为"微软简行楷"、"字体大小"为18点、"颜色"为粉色（RGB参数值分别为255、115、128），激活仿粗体图标，在图像上输入相应文字，效果如图13-95所示。

STEP 38 单击"图层"|"图层样式"|"描边"命令，❶打开"图层样式"对话框，❷设置"大小"为5像素、"位置"为"外部"、"不透明度"为100%、"颜色"为白色（RGB参数值均为255），如图13-96所示。

图13-95 输入文字

图13-96 设置参数

STEP 39 选中"投影"复选框，设置"不透明度"为75%、"角度"为120度、"距离"为13像素、"扩展"为20%、"大小"为8像素，单击"确定"按钮，即可为文字添加相应图层样式，效果如图13-97所示。

STEP 40 打开"文字2.psd"素材图像，运用移动工具将素材图像拖曳至背景图像编辑窗口中的合适位置，效果如图13-98所示。

图13-97 添加图层样式

图13-98 拖曳图像